古典詩歌研究彙刊

第二輯

龔鵬程 主編

第 19 冊

晚明畫論詩化之研究

林素玟 著

國家圖書館出版品預行編目資料

晚明畫論詩化之研究／林素玟 著 — 初版 — 台北縣永和市：
花木蘭文化出版社，2007〔民96〕

目 2+136 面；17×24 公分（古典詩歌研究彙刊 第二輯；第 19 冊）

ISBN-13：978-986-6831-24-9（全套：精裝）
ISBN-13：978-986-6831-43-0（精裝）
1. 國畫　2. 畫論　3. 明代

940.19206　　　　　　　　　　　　　　　　96016218

ISBN - 978-986-6831-43-0

9 789866 831430

古典詩歌研究彙刊
第二輯　第十九冊　　　　　ISBN：978-986-6831-43-0

晚明畫論詩化之研究

作　　者　林素玟
主　　編　龔鵬程
出　　版　花木蘭文化出版社
發 行 所　花木蘭文化出版社
發 行 人　高小娟
聯絡地址　台北縣永和市中正路五九五號七樓之三
　　　　　電話：02-2923-1455／傳眞：02-2923-1452
電子信箱　sut81518@ms59.hinet.net
初　　版　2007 年 9 月
定　　價　第二輯 20 冊（精裝）新台幣 28,000 元

晚明畫論詩化之研究

林素玟 著

作者簡介

林素玫，一九六六年生，台灣省基隆市人。國立台灣師範大學國文研究所博士，曾任華梵大學中文系主任，現任華梵大學中文系專任副教授。研究領域主要在中國美學及禮學，近年來更關注於從美學的角度作中國身體文化的治療探究，亟思建立審美治療學理論。著有《《禮記》人文美學探究》專書，以及〈儀式、審美與治療——《禮記·樂記》的審美治療〉、〈台灣的文學美學研究〉、〈台灣的文學批評與批評家〉等單篇論文。

提　　要

　　中國藝術演變的規律，大抵有詩歌化的傾向。其中最典型、詩化最顯著的，要屬繪畫理論的發展。繪畫理論在北宋之前，仍不脫離寫實的範疇；北宋以後，由於詩歌的創作觀及審美經驗進入了繪畫理論的系統中，使得繪畫理論的發展，正逐步地朝著詩歌的美學典範中過渡，直到晚明文人畫思想集大成者董其昌一出，才確立了畫論詩化的體系。

　　本論文針對晚明繪畫理論所採取的方法，乃是以美學研究為主要進路，研究中國詩與畫的關係，並從繪畫理論進行考察，主要重點有四：第一部份在處理晚明「畫譜類」書目出現的意義、詩化的過程、媒材工具的本質超越、詩化後的繪畫美學觀；第二部份經由江南藝術風尚的分析、文字崇拜的現象、文人生活態度及禪悅之風的瞭解，來說明畫論詩化的社會基礎；第三部份考察宋元以來詩畫同源的意識，以及畫論上南北分宗說來追溯晚明畫論詩化的理論基礎；第四部份則從分宗說的背後立場、繪畫本身演變的規律、以及言、意、象之辨的討論，來反思畫論詩化的歷史困境。

目錄

第一章　緒　論

第一節　研究命題的成立

　　十八世紀德國美學家萊辛〔Lessing〕曾說：第一個對詩和畫進行比較的人是一個具有精微感覺的人，他感覺到這兩種藝術都產生逼真的幻覺，而這兩種逼真的幻覺均是令人愉悅的；另一個人設法深入窺探這種快感的內在本質，發現在詩和畫裡，這種快感均來自於同一根源，且具有普遍的規律；第三個人就這些規律的價值和運用進行思考，發現其中某些規律大都統轄著詩，而另一些規律大多統轄著畫，於是詩與畫可以就著規律來互相說明。萊辛認爲：「第一個人是藝術愛好者，第二個人是哲學家，第三個人則是藝術批評家」〔註1〕，於是遂開始尋找詩和畫的共同與相異的質素，而完成了爾後的美學名著《拉奧孔》一書（Lao Koon）（又稱爲《詩與畫的界限》）。西方對詩與畫，甚至對各門類藝術之間的研究，於焉展開。

　　西方對詩與畫的討論，開始得很早，希臘哲人 Simonides of Ceos（西元前五世紀）說過一句名言：「畫是無聲的詩，詩是有聲的畫」。然而眞正將詩與畫納入藝術批評的領域，而加以系統地比較者，必須

〔註1〕萊辛《拉奧孔》前言，駱駝出版社重印。

至十八世紀中葉「美學」（Aesthetics）一詞出現以後〔註2〕。據劉昌元先生指出：美學的主要問題可分為五類：第一類是解釋與藝術家的創造活動相關的諸問題；第二類問題是與藝術品的定義有關；第三類是關於美、審美態度與審美經驗的解釋；第四類的問題與描述、解釋及評價藝術品有關；第五類問題主要涉及藝術品的社會功能〔註3〕。其中第二類有關藝術品的定義問題，除指稱不同藝術類型在內的一般概念之外，也包括了各門不同藝術類型的附屬概念，如繪畫、雕刻、建築、音樂等，故美學的研究之一，也涵蓋了各門類藝術的理論。

其次，據龔鵬程先生在《文學與美學》一書的導言中指出：美學的內容與主要課題可分為五方面來談：第一、美學最主要的目的，就是研究「什麼是美」；第二、美學必須致力於「美感對象」和「美感經驗」的研究；第三、美學必須展開心理學與社會學層面的考察；第四、美學必須觸及到如何產生美、如何評價美的問題；第五、針對美的表現品的審美特質之差異作比較〔註4〕。

以上兩者所言，關於美學研究的主要課題，範圍大致相似，且同時指出了各門類藝術品審美特質的分別。然而美學何以要從事這種差異的研究？這種比較研究是否具有意義？此一問題必須涉及藝術分類的可能性，以及藝術之共同的與可比較的因素究竟如何？

十八世紀的萊辛將藝術分為空間的（即靜的）藝術和時間的（即動的）藝術。前者如繪畫和雕刻，只宜描寫物態；後者如詩歌，只宜敘述動作〔註5〕。其後十九世紀德國美學家哈特曼（E. V. Hartmann）將藝術分為視覺的（造形藝術與圖畫）、聽覺的（音樂、語言、歌）

〔註2〕「美學」（Aesthetics）一詞，由德國理性主義哲學家包佳頓（Alexander ～Baumgarten，1714～1762）首先使用，以之稱呼感性認識的學問，其後「美學」所涉及的意義與對象，因不同學派而有不同的定義。參劉昌元《西方美學導論》，聯經出版事業公司，民國76年8月。

〔註3〕同上，頁3～5。

〔註4〕龔鵬程《文學與美學》，業強出版社，民國76年1月，頁3～4。

〔註5〕同註1。

以及想像的（詩）〔註6〕。黑格爾（Hegel）在《美學》（或《藝術哲學》）一書中將藝術分爲古典的、浪漫的和象徵的，並認爲古典型藝術的特色在物質心靈混化諧和，浪漫型藝術的特色在心靈溢出物質，象徵型藝術的特色在物質超過心靈〔註7〕。

以上三者，均主張藝術分類，並將其理念貫注於實際理論之中。這種主張持續一、二百年，直到二十世紀美學家克羅齊（Benedet- to Croce）卻持相反意見，認爲「所謂『諸藝術』並沒有審美的界限。如果有，它們也就應各有各的審美的存在⋯⋯諸藝術的區分完全起於經驗。因此就諸藝術作美學的分類的一切企圖都是荒謬的。它們既沒有界限，就不能以哲學的方式分類。〔註8〕」如果繪畫、詩歌等藝術各有審美的界限，則繪畫有繪畫的美，詩歌有詩歌的美，此兩種美便沒有共同點。克羅齊認爲繪畫的美與詩歌的美是相同的，即普遍性的，故不贊成藝術的分類，各門類藝術的比較也無從產生。

在中國則不然。東西方由於文化、地域等各方面的差異，對藝術的本質與特性的認知亦不盡相同。諸如詩歌，西方所指稱的詩歌多半爲敘述英雄事蹟的史詩和劇詩，中國詩歌早自《詩經》、《楚騷》開始，即有強烈的抒情言志的傳統；再如繪畫，西方的繪畫可泛指造形藝術〔註9〕，中國繪畫雖有強烈寫實色彩，但由於所使用的工具——筆、墨的特性，造成中國畫與西方繪畫有迥然不同的趣味。凡此種種藝術特性的差異，導致中國藝術與西方藝術在表現形式上有著根本的不同。

中國詩歌與繪畫由於有共同的書寫傳統，使得兩者在根源上便有相互匯通的基礎。由早期原始宗教巫術禮儀的圖騰崇拜，使詩和畫在

〔註6〕參克羅齊（Benedetto Croce）《美學原理》第十五章註八，正中書局，民國78年4月，頁198。
〔註7〕黑格爾《美學》，里仁書局，民國70年5月，此處轉引自註6之書，頁198。
〔註8〕同註6，頁119。
〔註9〕如萊辛在《詩與畫的界限》一書中，即以「畫」來指一般的造形藝術，見該書前言，頁4。

自然物象與觀念聯想中搭建了一座橋樑，即原始民族的深層結構與神話傳說。這種巫術禮儀的宗教活動，乃是後世詩、樂、畫、神話、戲劇的起源〔註10〕。由原始巫術禮儀再延續、發展，並進一步符號圖象化，便衍生出不同形式的藝術門類，於是詩與畫開始分屬於不同的藝術範疇。

　　中國繪畫理論的詩化，最早在北宋蘇東坡的美學理論中出現。東坡提倡「詩畫本一律，天工與清新」以及「論畫以形似，見與兒童鄰。作詩必此詩，定知非詩人」的繪畫創作觀，深深影響著宋、元、明、清的文人，使得中國繪畫的題材和風格，開始朝向一個嶄新的領域躍進。由東坡對王維地位的推崇，加上元、明兩代文人思想的蓬勃興盛，山水畫成為中國繪畫的表徵，繪畫的創作理論融合了詩歌的審美趣味，而逐漸朝向文字系統的美學領域中發展。

　　值得注意的是，文字系統所展現出來的藝術型態有許多樣式，何以繪畫思想最後回歸到詩歌的美學典範中？詩歌的語言特性與其他文字系統（如散文）有何差異？在回歸的過程中，何以遲至晚明才算完成？

　　就時代劃分而言，「晚明」乃指萬曆初年到崇禎亡國的這一階段，此時期的文人生活型態、生命情調與藝術的趨向關係十分密切，包括創作、鑑賞、收藏、交易等活動，文人均為其中的主導，故探討晚明繪畫理論與詩歌的關係，實即對整個晚明的文化型態做一宏觀。由詩與畫分合的歷史過程，更可探觸中國文化的內在精神。故拙文的研究動機在於觀察詩與畫兩種藝術演變的現象，去深入中國文化的根本，探究構成文化的因素與符號系統，以及由此符號系統所建構的審美意識與文化傳統。

　　至於時代鎖定在晚明，乃因晚明以董其昌為主的文人畫創作理論，達到繪畫藝術的成熟階段，誠可謂中國山水畫理論的極致。由此

〔註10〕李澤厚《美的歷程》，谷風出版社，民國 76 年 11 月，頁 12～13。

向上追溯，可銜接北宋以來的文人畫思想；向下延伸，則可作爲清初繪畫風格的肇端。晚明時期雖集成中國山水畫的精華，卻也同時蘊釀了日後繪畫走向變革的因子。

其次，以「畫論」爲討論的焦點，乃基於繪畫與文學兩種藝術的同質性較高，然又不失其個別性。據龔鵬程先生的研究指出：中國藝術發展的規律，均指向詩歌的美學要求中，不僅繪畫而然，其餘各門藝術（如音樂、詞曲、戲劇等）皆有詩化的現象。〔註11〕今擇「繪畫理論」以作爲本文研究的對象，一方面囿於個人研究能力；另一方面則是繪畫較能契合於吾人的生命型態，且從研究中可獲得審美體驗的快感。

最後，研究的結果定名爲「詩化」（而非散文化或其他），則基於詩歌抒情的本質及其文字的特殊性。詩歌的文字具有抽象思維的質性，較能表達精神境界的美感。由於抒情傳統的要求，使詩歌必然地走向以「比興」寄託的表達方式，來呈現主觀幽微的情思。繪畫理論的發展，也同時指向詩歌的抒情傳統，故其討論工具性的表現時，更是以強調氣韻、簡淡、重「意」不重「形」的方式，委婉其情，令尺寸之幅能表達無窮的意境，遂使得繪畫的創作理念走向詩歌「比興」的美學領域中。

第二節　以往研究成果的檢討

有關詩與畫兩種藝術關係的研究，爲數不少，成果也極爲可觀，舉其要者，如錢鍾書〈中國詩與中國畫〉〔註12〕、宗白華〈美學的散步——詩（文學）和畫的分界〉〔註13〕、徐復觀〈中國畫與詩的融合〉〔註

〔註11〕龔鵬程《文化符號學》第二章〈中國文學藝術發展的結構：說「文」解「字」〉，學生書局，民國81年8月。
〔註12〕錢鍾書〈中國詩與中國畫〉，《中國畫研究》第二期。
〔註13〕宗白華《美學的散步》，洪範書店，民國73年2月，頁85～99。
〔註14〕徐復觀《中國藝術精神》附錄一，學生書局，民國77年1月，頁474～484。

14〕、龔鵬程〈說「文」解「字」──中國文學藝術發展的結構〉〔註15〕、戴麗珠〈詩與畫〉〔註16〕、許天治〈詩與繪畫的感通〉〔註17〕、高木森〈詩書畫的分與合〉〔註18〕、鄭文惠《明代詩畫合論之研究》〔註19〕、《明代詩畫對應關係之探討──以詩意圖、題畫詩為主》〔註20〕……等等。每一次的研究成果對中國藝術的特質均有所闡發，時有創見，但因取材與研究角度的不同，彼此都有值得再繼續開展之處。以下則分別說明現有研究成果的主要論點，以及由此所能延伸的後續研究。

　　錢鍾書先生〈中國詩與中國畫〉一文，早已膾炙人口，乃研究中國藝術分合關係所必須參考的重要資料。錢先生此文的主要觀點在論述「詩畫一律」、「即詩即畫」的觀念和「中國舊詩與中國舊畫具有同樣的風格，表現同樣的境界」，兩者的意義完全不同。中國詩與畫的共同創作法則在於「妙悟」、「興會神到」、「不著一字，盡得風流」等，南宗文人畫與神韻派詩所表現的，即為此相同的藝術觀。而中國「傳統詩裡所認為最高的品格並不是傳統畫裡所認為最高的品格」，原因在於中國傳統對詩、畫品評標準一直相反。造成詩、畫賞鑑標準不一的原因，乃緣於藝術皆有企圖躍出自身工具性限制之外的「出位之思」，錢先生謂：

> 畫的媒介材料是顏色和線條，可以表示具體的跡象；大畫家偏不刻劃跡象而用畫來「寫意」。詩的媒介材料是文字，可以抒情達意；大詩人偏不專事「言志」，而要詩兼圖畫的

〔註15〕龔鵬程先生《文學批評的視野》，大安出版社，民國79年1月，頁3～46。

〔註16〕戴麗珠《詩與畫》，聯經出版事業公司，民國67年7月。

〔註17〕許天治《藝術感通之研究》第五章，臺灣省立博物館，民國76年6月。

〔註18〕高木森《中國繪畫思想史》第四章第二節，東大圖書公司，民國81年6月，頁218～232。

〔註19〕鄭文惠《明代詩畫合論之研究》，國立政治大學中國文學研究所碩士論文，民國76年6月。

〔註20〕鄭文惠《明代詩畫對應關係之探討──以詩意圖、題畫詩為主》，國主政治大學中國文學研究所博士論文，民國81年6月。

　　作用，給讀者以色相。

錢先生並因此認為「中國南宗畫跟神韻派詩都想掠取音樂的美，不但
要超跡象，并且要超語言思理。」這種將詩、畫的共同法則歸結於妙
悟、興會神到的藝術觀，乃吾人採取的看法之一，但其將詩、畫的共
同規律導向音樂之美，則與吾人以「文」為主的基本架構不同，故不
取也。

　　宗白華先生〈美學的散步──詩（文學）和畫的分界〉一文，主
要論點是承接著萊辛論詩（戲劇和史詩）與畫（造形藝術）的界限而
來的。其認為畫和詩因具體物質條件的差異，限制了各自的表現力與
表現範圍，基本上兩者是有先天的區別，不能相代，也不必相代。但
詩與畫各自卻又可以將對方盡量吸進自己的藝術形式裡，成為圓滿的
結合，也就是所謂「藝術意境」的情景交融。以此觀點討論詩、畫，
雖注意到個別物質的差異，並設法將之調和，但這種融合的共同的形
上根據為何？詩與畫在何種情境與條件下才可以互相融合？融合的
過程及融合後所產生的藝術形相如何展現？詩與畫既在形式與物質
條件上有本質的局限性，兩者的融合勢必無法圓滿地完成。以上數點
乃宗先生的美學體系中所未觸及的部份。

　　再則，徐復觀先生於東海大學建校十週年紀念的學術講演中論
〈中國畫與詩的融合〉，將詩與畫視為「處於兩極相對的地位」，詩為
「感的藝術」，畫乃「見的藝術」，但二者既同屬於藝術的範疇，在基
本精神上，必有其相通之處。於是徐先生歸納出三個步驟，以說明詩
與畫融合的歷程：第一步是題畫詩的出現；第二步是將詩作為畫的題
材；第三步便是以作詩的方法來作畫。融合的歷程既然是逐步而成，
則融合的完成，必然有一階段性。徐先生認為北宋時期，詩與畫的融
合在觀念上與事實上已完全成熟，而其融合的根據是人與自然的融
合。人與自然的融合，基本精神是由魏晉清談所開出的莊子自然美學
觀。不僅詩、畫融合的根源是如此，徐先生在論述整個中國藝術精神
時，也莫不以莊子美學作為最後的依歸。根據勞思光先生在《中國哲

學史》中所提出的「基源問題研究法」指出：

> 所謂「基源問題研究法」，是以邏輯意義的理論還原為始
> 點，而以史學考證工作為助力，以統攝個別哲學活動於一
> 定設準之下為歸宿。……掌握了基源問題，我們就可以將
> 所關的理論重新作一展示，在這個展示過程中，步步都是
> 由基源問題的要求衍生的探索。因此，一個基源問題引出
> 許多次級的問題；每一問題皆有一解答，即形成理論的一
> 部份。最後一層層的理論組成一整體，這就完成了個別理
> 論的展示工作。〔註21〕

「基源問題研究法」固然有如上述的優點，然而，歷史現象是紛紜複
雜、瞬息萬化的，研究歷史中的文化現象，若化約地以某一因素做為
終極的歸宿，則歷史便成為單線式的、規律的發展，徐先生對中國藝
術精神的掌握，很容易落入如此的困境，故筆者一方面試圖採擷徐先
生一部份的說法，另一方面試以禪宗的美學觀來解釋北宋以下詩、畫
關係演變的超越根據。

　　其次，高木森先生的《中國繪畫思想史》一書，是晚近研究中國
繪畫思想的論著中較具哲學性的代表，其中第四章〈新自然主義與後
古典的繪畫〉論述宋代的繪畫，提出文人畫的特點有三：一、形式上
達到詩、書、畫之徹底融合；二、態度上以遊戲翰墨為手段；三、功
能上以寓意為目的。高先生並認為這三個特點「事實上是互相依存
的，都是繪畫文學化的結果。」筆者在討論詩、畫關係時，曾就此為
一論述的依據。但高先生由具體的繪畫作品說明繪畫的文學化，則非
拙文所採取的論述方式。高先生認為由南宋發展出來的以「瀟湘」為
畫題的山水畫，乃繪畫文學化的一端，「『瀟湘』這兩個字便是畫家畫
意和詩人詩興的豐富泉源，易言之便是創作靈感的源頭」、「自詩、書、
畫的融合，到寫畫的概念，到遊戲翰墨、最後達於自寫胸中丘壑的寓
意境界，乃是一個嚴謹的有機運作，也是一貫的、自然的因果關係。」

〔註21〕勞思光《中國哲學史》（一），三民書局，民國76年9月，頁16～17。

此段論述，雖是針對南宋文人畫而言，卻也爲晚明畫論詩化做了很肯榮的註腳。

其他討論詩、畫的論文，如戴麗珠的《詩與畫》著眼於北宋詩、畫的發展，而以蘇東坡的思想綰合兩者之關係、許天治〈詩與繪畫的感通〉一文，認爲中國書畫同源，同爲自然符號的源頭，中國詩、畫所用的符號差異性小，因此「詩畫合一」或「畫中有詩、詩中有畫」的理念比較容易建立、鄭文惠《明代詩畫合論之研究》及《明代詩畫對應關係之探討》則以詩意圖及題畫詩爲主要論據，觀其詩、畫對應關係，分析其語言圖象符號系統，以深入掌握文人的內心世界及人格形態，並進而探索文人在處理詩、畫對應關係時所呈顯的文化義涵。大陸方面的研究成果，多集中在討論文人畫的藝術觀，對於詩與畫的比較分析鮮有佳構。海外方面，1985 年 5 月在美國紐約大都會博物館舉辦一場「文字與意象：中國詩書畫」國際研討會，即以中國的詩、書、畫關係爲討論主題〔註22〕。可知藝術分類與各門類藝術之間的比較研究，乃是今後值得開發延續的方向。

除了上述各類直接針對詩與畫關係的研究成果之外，龔鵬程先生〈說「文」解「字」──中國文學藝術發展的結構〉一文〔註23〕，以宏觀的角度，採取黑格爾《美學》的觀點，認爲一切藝術都在朝「詩」發展，一切藝術也都有「詩」的性質，中國文學藝術的發展也循著此一線索，由此建構了文字→文學→文化的主「文」的藝術觀。拙文的原始構想，即得自於龔先生此文的啓發，並加以細部的分梳，對於繪畫理論何以在晚明始完成詩歌化的現象，其詩化的美學觀、社會條件、理論基礎等均作理論的分析，並提出此一藝術演變現象的思考。以下則說明本論文所使用的研究方法。

〔註22〕石守謙〈原跡、複本與畫史研究──中國畫史研究的回顧〉，收入《中國古代繪畫名品》，雄獅圖書公司，民國 81 年 3 月，頁 158。

〔註23〕該文收入氏著《文學批評的視野》，大安出版社，民國 79 年 1 月，頁 3～44。

第三節　研究方法的運用

「研究方法」的講求，基本上是在五四新文化運動之後才開始的。民初以前，中國人研究學問，自有一套特殊的治學方法；五四以後，由於西方思潮的傳入，如理性主義、懷疑精神、批判精神、求驗證的科學眞理、數理的準確性和實用工具主義……等等〔註24〕，使中國原有的治學態度與方法受到嚴重的衝擊與批判，故整個教育體制、內容和學術性格，均傾向西方科學精神而遠離中國傳統。人文學科的研究，是各門學科中較頑固地抵抗這個潮流的主要代表，在現今學術研究蓬勃發展的時代中，無可避免地，人文學科終究無法逆轉這個科學式的學術研究之潮流，故研究方法的運用，成爲吾人治學所必須考量的進路之一。

吾人皆知，研究方法的選擇，關係著研究內容的結果，不同的研究對象，必須運用相異的研究方法。以藝術領域而言，藝術史、藝術批評與美學的研究，其對象與方法便迴異其趣：藝術史與藝術批評的研究對象，主要是具體的藝術作品，故其研究方法便是以審美的角度對藝術作品作描述、詮釋與評價，並注意藝術作品的材料、技巧、風格、產生的時間及地點、藝術作品的功用及意義，以及對其流派、時代及文化背景……等等作一關係式的探討〔註25〕；美學的研究則不然，美學雖然也觸及藝術作品的評價、描述、解釋，以及藝術品的社會功能及藝術家的創造活動等研究，但更重要的是研究抽象的審美態度與審美經驗。故「美學」更具體地說，應該是「藝術哲學」，是包含了藝術史及藝術批評的形上思考，其與哲學、心理學、社會學、歷史學等學科關係密切，並且是處在哲學、藝術、文學交界處的學科〔註26〕。

本論文針對晚明繪畫藝術，所採取的研究方法乃是以美學研究爲

〔註24〕龔鵬程《傳統、現代、未來——五四後文化的省思》，金楓出版社，民國78年4月，頁308。
〔註25〕郭繼生《籠天地於形內——藝術史與藝術批評》，時報文化出版公司，民國75年5月，頁7。
〔註26〕同註2，頁7。

主要進路，研究中國詩與畫的關係，並從繪畫理論進行考察，尋繹藝術的抽象概念與一般性問題，不涉及具體藝術作品風格的分析與鑑賞，僅由理論演變的角度處理詩、畫之共同的美感質素〔註27〕，其方法擬由二方面著手：

　　一是藝術的知識論：知識論主要探討的是知識的意義、起源、範圍及確定性等問題。美學的基本任務之一，乃是在瞭解人類心靈在藝術活動中（包括創造、欣賞、想像）的眞相，本論文第二章〈畫論的詩化〉，即處理晚明繪畫美學中藝術家的創作態度、心靈活動與靈感運思的過程，並由這種創造活動進而對工具性作了超越與提昇，最後說明畫論詩化在晚明成爲典範，乃是一規律性的合理發展，文人畫的「簡」、「淡」風格，正是文人藉以認識世界、解釋世界的具體表現。第三章〈畫論詩化的社會條件〉，則經由對江南藝術風尚的分析、社會上文字崇拜的現象、文人生活態度及禪悅之風的瞭解，來說明繪畫理論何以詩化的社會基礎。

　　第二方面是從藝術的形上學討論藝術作爲認識世界、表達世界觀的感性形象，其形上的理論根據如何，進而運用黑格爾《美學》對藝術的看法，來解釋中國藝術的精神性。第四章〈畫論詩化的理論基礎〉就北宋以來普遍形成的「詩畫一律」、「詩畫同源」的藝術觀念，分析晚明文人畫思想的理論根源，並透過晚明董其昌援引禪宗的南北分宗，以及詩、畫、禪之間的關係研究，解釋繪畫此一藝術已在晚明完成其「詩歌化」的理論建構。第五章〈畫論詩化的反思〉，以禪宗美學與文人畫的藝術思想作一比較，論述晚明文人的生命型態表現在藝術創作方面的思索，並就藝術發展有逆其本性、否定自身的現象，以及言、意、象的辯證討論，來反省畫論詩化的歷史困境。

　　綜上所言，本論文方法的運用與資料的處理，著重在以下兩個方

〔註27〕繪畫理論的演變，可能與實際創作的作品在藝術史上的發展有所出入。本論文不擬處理抽象理論與具體作品是否相合的問題，而僅就理論之發展，抽繹其美學觀念演變之跡。

向：

一、整理前人的研究成果

　　包括論文中原始資料的引用、前人對詩與畫關係處理的結果，然後以個人的認知融合以上兩者。原始資料指歷代論及詩與畫的基本文獻，尤其從北宋蘇東坡以降，迄晚明董其昌爲止，這段時期對繪畫的觀點，大量集中在繪畫能表現詩歌般的意境與幽思悠緲的韻味；其次，近人對詩、畫關係的處理較有成果者，在西方以十八世紀德國美學家萊辛《詩與畫的界限》一書，以及十九世紀黑格爾的《美學》爲代表；在中國方面，則由錢鍾書〈中國詩與中國畫〉一文開啓當代研究之門，其他如徐復觀先生、龔鵬程先生、高木森先生等人的研究成果亦爲吾人參考的主要對象。將以上傳統的觀念與現代的研究成果加以綰合運用，並置於整個文化脈絡中作全面性的考察，構成了本論文的主要架構。

二、討論焦點

　　本論文對詩與畫兩個藝術範疇的討論，主要著眼於三方面，其一爲以文人畫爲主的晚明繪畫美學的演變。詩、畫辯證關係的發展，即文人畫美學之主軸，由寫實設色的工筆山水演變成寫意水墨的潑墨山水，其間的重要關鍵乃由於文人以作詩的態度創作畫，繪畫創作由「繪」進而爲「寫」，抒情的意味更加突顯；其二爲晚明的社會背景。包括文人畫重要地域——江南一帶的藝術風尚、文人的性格傾向與儒、佛交涉對文人的影響。由於這些外緣因素的促發，使繪畫理論的詩化能在晚明成爲繪畫藝術的典範；其三追溯晚明文人畫思想的根源，並反省其發展危機。北宋以蘇東坡爲主的文人，其藝術理論影響宋、元、明文人對繪畫本質的看法，詩歌的審美經驗與理想進入了繪畫創作的實踐中，由此遂發展成抽象思考的符號，因而也出現了喪失本質的危機與要求變革的呼聲。本論文即針對以上數項主題，逐一加以申論衍發。

第二章　畫論的詩化

　　文學藝術爲一有機的創作，本身便具有演變生化的功能。所謂「詩化」，指的即是某類文體或創作理念「詩歌化」，亦即作爲繪畫本身賴以成立的條件業已逐漸模糊，轉而朝向詩歌理論系統發展，且以詩歌的本質爲本質。繪畫理論的詩化，是指繪畫的理論，包括繪畫本質、創作技巧、創作主體、美學思想等相關的內容，由於某些內在或外在的因素，使得其傳統的觀點發生轉化，遂與詩歌的理論體系相同，比之於傳統的繪畫，不但在創作技巧的運用上有極大的突破，甚至連繪畫風格、描繪的對象、水墨設色的運用、創作主體的心靈運思狀態等討論，也都有異於傳統的看法，而傾向於詩歌所主張及討論的美學課題。

　　晚明畫論詩化的現象，首先表現在書目的分類上。明代以前，公私秘閣藏書的書目分類，大抵採用經、史、子、集的四部分類型式。明代時期，除了官修目錄及少數私家藏書遵循四部的分類之外，自明初楊士奇的《文淵閣書目》一出，打破了往例，不遵守四部的成規。此後的私家藏書在編纂書目時，也都引爲借例，任意創新部類〔註1〕。「畫譜」一類，即由楊士奇首創，其後多有依此創類者。本章首要即

〔註 1〕昌彼得、潘美月合著《中國目錄學》，文史哲出版社，民國 75 年 9
　　　　月，頁 177。

考察畫譜類著錄的書目，歸納其作者年代、籍里，及文藝才學，討論畫譜與晚明畫派之間的關係，並說明畫派的地緣背景及各派對詩、畫的看法，藉以證成畫論詩化的現象在晚明、尤其是以董其昌爲主的文人畫論中才告完成。

其次，「畫論詩化」此一藝術演化現象，雖然遲至晚明始竟其功，但是其轉變的過程卻不是一蹴而成的。畫論詩化的過程乃有著一貫的理論脈絡可尋。繪畫理論如何從傳統的描摹外物、重視寫實，進而到以創作主體的心靈爲師法的對象，著重個人情感的興發寄託，乃至於主張妙悟、強調本色，這一系列的理論發展，恰好與當時詩學演變中所提出的思考與反省不侔而合，顯示詩、畫兩者的關係正在改變，詩與畫的互動關係，也從兩類不同的藝術範疇，逐漸融合，並朝向以文字系統爲主的藝術發展。

當繪畫理論逐步詩化的同時，其理論內部必須爲其詩化的轉變作一合理的解釋，尤其對於繪畫之所以爲繪畫的存在本質與筆墨等工具的安頓，更需要有充分的說明。詩化後的繪畫理論在這方面作了一種超越辯證的解決，並且將院派畫家規範性的創作理念，提昇至天才式的神啓創造，保住了繪畫主體的能動性。繪畫創作不再是刻繪物象，而是透過描寫物象之精神，以寄託主體的情思。繪畫理論對工具方面的主張，遂傾向於詩歌創作的抒寫個人情志。

繪畫理論既然已明顯地朝向詩歌系統發展，那麼，詩化以後的繪畫理論，其美感要求是什麼？與傳統畫論的主張有何不同？其詩化究竟是朝詩歌的何種美學觀點過渡？何以選擇詩歌的這些美感質素，是否有更深層的原因？以上這些疑惑，均爲探討晚明畫論詩化時，所必須觸及的問題，以下則就此分別加以申述。

第一節　畫譜類的出現

中國目錄學史上，明代是一個頗值得注意的時期，此時期書目的

分類，在目錄學上有二個特徵：其一、打破四分法的分類原則。明代以前，公私藏書目錄大抵以朝廷政策發展爲分類的取捨標準，多爲傳統四分法，明代則突破四分法的樊籬，如《文淵閣書目》以千字文爲分類櫥號，自天櫥、地櫥，至暑櫥、往櫥，共分三十七門類。其二、新創許多類目。如高儒《百川書志》新創有德行家、崇正家、格物家、隱家，《文淵閣書目》新創有畫譜、法帖、性理、經濟等類目，均爲前代書目所無。舉凡每一類目的誕生，均有其特殊意義，代表當時代新的學術派別的形成。故明瞭明代書目的分類，成爲研究明代文化現象不可或缺的基礎。

　　在明代新創的諸多類目中，「畫譜」一類的出現，與晚明畫派之間有極爲密切的關連。自南齊謝赫《古畫品錄》、經唐代王維《山水論》、張彥遠《歷代名畫記》、五代荊浩《筆法記》，迄宋代《宣和畫譜》的出現，證明中國畫論萌芽極早，然何以宋、元以前的書目中未出現「畫譜」一類，多將上列之書歸於子部藝術類或雜藝類，且其「藝術」的概念，也包含了各種技藝，如法書、繪畫、煮茶、琴藝、酒令、賞鑑、玩具……等等。唯獨到了明代，才將繪畫的相關書籍獨立爲一門類，如《文淵閣書目》之屬。考察明代畫譜類所著錄的歷代畫學論著，又以明人、尤其是晚明的著作最爲豐富，顯示出明代對繪畫理論的重視與反省。此牽涉整個明代美學思想的演變與發展，故不可不加以正視。

　　爲討論之便，筆者即歸納明代書目中所著錄的繪畫理論書籍，包括四部分類法中子部藝術類（或雜藝類），如高儒《百川書志》、徐𤊹《紅雨樓家藏書目》、黃虞稷《千頃堂書目》；以及突破四分法的畫譜類（或藝術類、雜藝類）書目，如楊士奇奉命官修《文淵閣書目》、晁瑮私修《寶文堂書目》、陳第《世善堂藏書目錄》、葉盛《菉竹堂書目》。另外還包含清初錢謙益《絳雲樓書目》、錢曾《述古堂藏書目》等。以此觀察畫論作者的年代、籍里、文藝才學，以探究繪畫理論與畫派之間的關係，並說明畫譜類於明代出現，在藝術史上所呈顯的意義。

表一：明代藏書目錄中畫譜之作者及其年代

書　　名	著　錄　書　目	作　　者	朝（年）代
古畫品錄	紅雨樓書目	謝　赫	南齊
山水松石格	紅雨樓書目	梁元帝	梁
續畫品	紅雨樓書目	姚　最	陳
續畫錄	紅雨樓書目	李嗣眞	唐
後畫品錄	紅雨樓書目	釋彥悰	唐
貞觀公私畫譜	紅雨樓書目	裴孝源	唐
畫品	絳雲樓書目	裴孝源	唐
山水論	紅雨樓書目	王　維	唐
歷代名畫記	紅雨樓書目 述古堂藏書目 文淵閣書目 寶文堂書目	張彥遠	唐
秘閣書畫目	菉竹堂書目 文淵閣書目		
名畫記	菉竹堂書目 文淵閣書目		
名畫評	菉竹堂書目 文淵閣書目		
畫斷	菉竹堂書目 文淵閣書目	朱景玄	唐
古今名畫錄 （唐朝名畫錄）	紅雨樓書目 百川書志 絳雲樓書目 文淵閣書目 寶文堂書目	朱景玄	唐
圖畫歌	紅雨樓書目	沈存中	
筆法記	紅雨樓書目 述古堂藏書目	荊　浩	五代

山水賦（訣）	紅雨樓書目	荊　浩	五代
聖朝名畫記	紅雨樓書目		
五代名畫補遺	紅雨樓書目	劉道醇	宋
聖朝名畫錄 （聖朝名畫評）	絳雲樓書目 述古堂藏書目 寶文堂書目	劉道醇	宋
宣和畫譜	述古堂藏書目 文淵閣書目 寶文堂書目		宋
畫史	紅雨樓書目	米　芾	宋
書畫史	世善堂藏書目錄	米　芾	宋
圖畫見聞誌	文淵閣書目	郭若虛	宋
益州名畫錄	紅雨樓書目 絳雲樓書目 述古堂藏書目 寶文堂書目	黃休復	宋
畫繼	紅雨樓書目 菉竹堂書目 述古堂藏書目 文淵閣書目 寶文堂書目	鄧　椿	宋
山水訣	紅雨樓書目	李　成	宋
山水論	紅雨樓書目	郭　思	宋
林泉高致	紅雨樓書目 述古堂藏書目 文淵閣書目	郭　熙 （郭　思）	宋
廣川畫跋	百川書志 絳雲樓書目 述古堂藏書目	董　逌	宋
宋七朝畫史	文淵閣書目		
續宋畫評	文淵閣書目		

宣和雜評	紅雨樓書目		宋
山水純全集	紅雨樓書目	韓　拙	宋
畫山水訣	紅雨樓書目	李澄叟	宋
畫山水歌	紅雨樓書目		
（德隅齋）畫品	紅雨樓書目 絳雲樓書目 述古堂藏書目 寶文堂書目	李　薦	宋
梅品（譜）	紅雨樓書目 千頃堂書目	華光和尙 （僧仲仁）	宋
雲煙過眼錄	紅雨樓書目 絳雲樓書目 千頃堂書目	周　密	宋
畫鑑	絳雲樓書目	周　密	宋
山水家法	述古堂藏書目	饒自然	元
竹譜（詳錄）	紅雨樓書目	李　衎	元
山水訣	千頃堂書目	黃公望	元
古今名畫錄	菉竹堂書目 文淵閣書目		
圖繪寶鑑	紅雨樓書目 百川書志 菉竹堂書目 絳雲樓書目 述古堂藏書目 文淵閣書目 千頃堂書目	夏文彥	元
畫鑑	紅雨樓書目 世善堂藏書目錄 述古堂藏書目 千頃堂書目	湯　垕	元
名蹟錄	千頃堂書目	朱　珪	元
書畫補遺	千頃堂書目	張　雯	元
墨竹記	紅雨樓書目	張退公	元
畫家要訣	紅雨樓書目		

畫法權輿	紅雨樓書目		
皇明書畫史	千頃堂書目 述古堂藏書目	劉　璋	明（1429～1511）
鐵網珊瑚	述古堂藏書目 千頃堂書目	朱存理	明（1444～1513）
寓意編	紅雨樓書目	都　穆	明（1459～1525）
（唐六如）畫譜	紅雨樓書目 絳雲樓書目 寶文堂書目 千頃堂書目	唐　寅	明（1470～1523）
中麓畫品	千頃堂書目	李開先	明（1502～1568）
圖畫要略 （圖書要略）	百川書志 絳雲樓書目 述古堂藏書目 寶文堂書目 千頃堂書目	朱　凱	明（1506）
繪事指蒙	絳雲樓書目 述古堂藏書目 寶文堂書目 千頃堂書目	朱　凱 （郫德中） （鄭德中）	明（1506）
書畫銘心錄	千頃堂書目	何良俊	明（1500～1550）
南隅書畫錄	千頃堂書目	茅　維	明（1512～1601）
畫苑（補遺）	千頃堂書目	王世貞	明（1526～1590）
吳郡丹青志	紅雨樓書目	王穉登	明（1535～1612）
畫說	紅雨樓書目	莫是龍	明（1556～1637）
書畫史	紅雨樓書目 千頃堂書目	陳繼儒	明（1558～1639）
書畫金湯	紅雨樓書目 千頃堂書目	陳繼儒	明（1558～1639）
閩畫記	紅雨樓書目 千頃堂書目	徐　勃	明（1573）
蜀中畫苑	紅雨樓書目 千頃堂書目	曹學佺	明（1574～1646）

清河書畫舫	千頃堂書目	張　丑	明（1577～1643）
眞蹟日錄	千頃堂書目	張　丑	明（1577～1643）
（續）畫賸	千頃堂書目	李日華	明（1592）
書畫想像錄	千頃堂書目	李日華	明（1592）
畫麈	紅雨樓書目	沈　灝	明（1620～1650）
悅生近語	紅雨樓書目	徐爾垣	
畫譜	千頃堂書目	韓　昂	明
圖繪寶鑑續編	百川書志	韓　昂	明
畫史會要	述古堂藏書目 千頃堂書目	朱謀垔	明
畫法權輿	千頃堂書目	觀　煜	
畫藪	絳雲樓書目		
續畫記	文淵閣書目		
古今畫鑑	千頃堂書目	羅周旦	
畫史	千頃堂書目	王　勖	
畫鑑直指	千頃堂書目	吳金陵	明
畫苑	千頃堂書目	宋懋晉	明
周氏繪林	千頃堂書目	周履靖	明
畫藪	千頃堂書目	周履靖	明
寶繪錄	千頃堂書目	張泰階	明
畫繼補遺	千頃堂書目	吳景長	明
珊瑚網	千頃堂書目	汪砢玉	明
古今名畫題跋	千頃堂書目	汪砢玉	明
茅氏繪鈔（妙）	紅雨樓書目	茅一相	明
畫志	千頃堂書目	沈與文	
繪事微言	千頃堂書目	唐志契	
無聲詩史	千頃堂書目	姜紹裔	
圖繪宗彝	千頃堂書目		
畫家要訣	千頃堂書目		

表二：明代畫論作者之籍里與文藝才學

書　名	作　者	籍　里	文　藝　才　學
皇明書畫史	劉　璋		
鐵網珊瑚	朱存理	長洲（蘇州府）	博學工文，聞人有異書，必訪求，以必得爲志。
寓意編	都　穆	吳縣（蘇州府）	清修博學，搜訪金石遺文，雖老而爲學不倦。
（唐六如）畫譜	唐　寅	吳縣（蘇州府）	畫入神品，詩文初尙才情，晚年頹然自放。
中麓畫品	李開先	章丘（濟南府）	詩歌豪放，尤工詞曲。
圖畫要略	朱　凱	（蘇州府）	工詩畫，與同里朱存理齊名，人稱兩朱先生。
繪事指蒙	朱　凱	（蘇州府）	同上
南隅書畫錄	茅　維	歸安（湖州府）	
書畫銘心錄	何良俊	華亭（松江府）	少篤學，二十年不下樓，藏書四萬卷，涉獵殆遍。
畫苑（補遺）	王世貞	太倉（蘇州府）	好爲詩古文，其持論文必西漢，詩必盛唐，而藻飾太甚，晚年始漸造平淡。
吳郡丹青志	王穉登	吳郡（蘇州府）	十歲能詩，名滿吳會，擅詞翰之席者三十餘年。
畫說	莫是龍	華亭（松江府）	工詩文書法，山水宗黃公望。
書畫史	陳繼儒	華亭（松江府）	工詩善文，書法蘇米，兼能繪事。
書畫金湯	陳繼儒	華亭（松江府）	同上
蜀中畫苑	曹學佺	侯官（福州府）	工詩文，萬曆間與徐勃狎，主閩中詩壇。
閩畫記	徐　勃	晉安	工文，善草隸詩歌。萬曆年間與曹學佺狎，主閩中詩壇。
（續）畫媵	李日華	嘉興（嘉興府）	詩文奇古，工書精鑑賞，善山水，用筆矜貴，與董其昌方駕。

書畫想像錄	李日華	嘉興（嘉興府）	同上
畫麈	沈顥	吳縣（蘇州府）	詩文書畫，無所不能，山水近沈周，深於畫理。
茅氏繪鈔（妙）	茅一相		
悅生近語	徐爾垣		
畫譜	韓昂	玉泉	
圖繪寶鑑續編	韓昂	玉泉	
畫法權輿	觀爐		
畫藪			
畫史會要	朱謀垔		
續畫記			
古今畫鑑	羅周旦		
畫史	王勛		
畫鑑直指	吳金陵	龍泉（處州府）	
畫苑	宋懋晉	華亭（松江府）	善詩畫，山水從宋旭受業，深於畫理。
周氏繪林	周履靖	嘉興（嘉興府）	好金石，工篆隸章草晉魏行楷，專力爲古文詩詞。
畫藪	周履靖	嘉興（嘉興府）	同上
清河書畫舫	張丑	吳郡（蘇州府）	
眞蹟日錄	張丑	吳郡（蘇州府）	
寶繪錄	張泰階		
畫繼補遺	吳景長	嘉興（嘉興府）	
畫志	沈與文		
繪事微言	唐志契	泰州（揚州府）	
無聲詩史	姜紹裔	丹陽（鎮江府）	
珊瑚網	汪砢玉		
古今名畫題跋	汪砢玉		
圖繪宗彝			
畫家要訣			

　　由以上書目中所著錄的書籍及作者年代、籍里，可歸納出兩個結果：

　　其一、由數量觀之，自南齊迄明末，畫譜類書目出現最多的現象在明代，尤其大量集中在明中葉至晚明階段。

　　其二、以地域言之，明代多數畫譜類書目的作者出生於以下府郡：一爲蘇州府，包括吳縣、長洲、吳江、崑山、常熟、嘉定、太倉、崇明等八個州縣；二爲松江府，包含華亭、上海、青浦等三處。前者適爲吳派畫家活動的範圍；後者更是明末文人畫壇盟主董其昌及其友人陳繼儒、莫是龍的故里。這種特殊的現象，在藝術史上究竟顯示出何種意義？

　　首先，「畫譜」一類首次出現在明代的藏書目錄中，代表明代在繪畫理論方面有長足的發展，並產生許多該方面的重要著作，這些著作的數量與重要性足以令藏書家將之獨立成一個學術門類。若進一步統計畫譜類所著錄的書籍，其實乃包含於四部分類法中子部藝術類的範圍中，今歸納此類目所著錄的歷代繪畫書目，發現在明中葉至晚明之際，乃是繪畫理論大量結集出現的時期。對照此一時期所呈現的畫壇，正是百家爭鳴、派系紛立的局面。

　　其次，就圖表所列明人畫學論著中，考察其作家的籍里與文藝才學，則產生一有趣的現象：即該類作家的籍里大量集中在江南一帶，而以蘇州府的吳郡及松江府的華亭縣爲中心，畫論作者在文學藝術方面的修養，則多傾向於能詩擅畫，甚至有些畫論作者本身即爲當時著名的畫家。由此歸納的現象，吾人可再加追問：何以明代的畫論作者大多集中於江南的吳郡與華亭？集中在吳郡的畫論作者，除少數在明末之外，其餘的年代多在 1444～1525 年之間，相當於明中葉正統至嘉靖年間；畫論作者在華亭一地者，年代多在 1552～1639 年之間，相當於明代末造嘉靖迄崇禎之際。此年代與地域適爲畫壇上吳派與松江派兩者交接的階段，畫派與畫論之間是否有何關係？若畫派與畫論之間存在著關聯性，然則兩者對於繪畫的理念是否有共同之處？

　　關於第一個問題，吾人在論文第三章討論江南的藝術風尚時，即試圖處理這項疑惑，此處不再贅述。至於第二個問題，明代中葉畫壇上最主要的畫派有浙派、吳派兩大集團。浙派以戴進、吳偉、藍瑛爲大家；吳派以沈周、唐寅、文徵明、祝允明爲主要成員，是輩籍里皆在蘇州府吳郡一地，故以此稱派。浙派方面是否有畫論著作傳世，就圖表所統計，除李開先《中麓畫品》爲浙派辯護之外，浙派方面並無畫論之作，故今已無法考知；吳派畫家則多有畫論流傳，如唐寅爲吳派健將，《唐六如畫譜》即爲其代表作〔註2〕，又如沈灝，山水畫風格近沈周，《畫麈》一書，乃闡揚吳派的創作理念，其曰：「有一畫史，日間作畫，夢即入畫，曉復寫夢境。每入神，遂有蠅落屏端、水鳴床上、魚堪躍水、龍能破垣。稱性之作，直操元化。蓋緣山河大地，器類群生，皆自性見。其間舒卷取捨，如太虛片雲、寒潭鴈跡而已。」其強調「靈感」、「稱性之作」、「自性見」等，均爲文人畫的創作原則。其他如都穆、王穉登、朱凱、朱存理等人，雖爲畫論家，本身亦皆善畫。再者，明末以董其昌、陳繼儒、莫是龍爲主的松江派，更積極以畫論宣揚其創作理想，觀《畫眼》、《畫說》、《書畫史》、《書畫金湯》等書，反覆宣說文人畫思想，可見畫派與畫論之間緊密的關聯。畫家藉著理論的闡發，企圖與實際作品結合，雖中或偶有出入，然以其一貫的思想，不論反映於文字說明，抑呈現在構圖立意之間，皆可從兩者的關係中細釋出作者一以貫之的理念。

　　最後，無論吳派或松江派，畫派作手既以其繪畫理論作爲支撐實際創作的說明，那麼，兩者之間理當有一致的審美要求，此一共同的要求爲何？簡而言之，即在繪畫的創作理念中注入了詩歌的審美趣味。如唐寅「詩少喜穠麗，學初唐，長好劉、白，多悽怨之詞，晚益

〔註2〕據俞劍華先生的考證，此書乃僞託之作，見氏著《中國繪畫史》，商務印書館，民國80年3月臺三版，頁155。但筆者寫論述文人畫派之繪畫理論，此書雖僞，亦透露出文人畫的相關意見，故此處仍加以錄用。

自放，不計工拙，興寄爛熳，時復斐然」，以此興寄之情創作繪事，
其晚年畫作亦「奇趣時發」「下筆輒追唐宋名匠」〔註3〕；沈周之詩「才
情風發，天眞爛熳，舒寫性情，牢寵物態」〔註4〕，以此天眞的才情
描寫山水，則「山水之勝，得之目，寓諸心，而形於筆墨之間者，無
非興而已矣。是卷於燈窗下爲之，蓋亦乘興也，故不暇求精焉〔註5〕。」
此種興趣、率意的創作態度，正是當時詩歌發展最重要的美學課題。
李賓之、吳原博謂石田「以詩餘發爲圖繪，而畫不能掩其詩〔註6〕」
李日華謂「石翁澹于取名，無意傳其詩，而詩與畫皆盛傳，是翁之詩
以畫壽，非以畫掩也」〔註7〕，皆視繪畫創作爲詩歌的具體表現。然
則繪畫創作理論何以會在晚明援引詩歌的審美觀念作爲其美學典
範？此一問題必須涉及詩歌內部理論的發展及其文字特性。

第二節　詩化的過程

　　有明一代，文字系統的力量支配著整個時代〔註8〕，各類藝術均
呈現以詩之本質爲本質的現象，包括詩歌的本質、比興之意義、詩歌
與其他文體之關係、詩與史之諍論等等，繪畫理論也在這種思潮之
下，積極地向詩歌的美感型態靠攏，傾向於表現抽象化、符號化的文
字系統。

　　既然晚明的繪畫理論在逐步地回歸文字系統，然而文字系統中有
許多典型的文類，諸如詩歌、散文等，何以繪畫理論在回歸的過程中，
不向散文的美學典範過渡，而朝向與詩歌相同的審美經驗之中？關於
此問題，則須論及詩歌與散文性質的不同。

　　黑格爾在《美學》一書中，對詩與散文的差異有如下之論述：

〔註3〕錢謙益《列朝詩集小傳》丙集《唐解元寅》，頁297～298。
〔註4〕同上，頁290。
〔註5〕《中國畫論類編》〈石田論山水〉，華正書局，民國73年10月，頁707。
〔註6〕同註3，頁290。
〔註7〕同註3，頁639。
〔註8〕參本論文第三章第二節〈文字崇拜的傳統〉。

> 詩所特有的對象或題材，……是精神方面的旨趣，……它
> 只為提供內心觀照而工作。……它所用的語文這種彈性最
> 大的材料（媒介）也是直接屬於精神的，是最有能力掌握
> 精神的旨趣和活動，並且顯現出它們在內心中那種主動鮮
> 明模樣的。
>
> 比起藝術發展成熟的散文語言來，詩是較為古老的。詩是
> 原始的對真實事物的觀念。〔註9〕

換言之，詩之異於散文，是由於詩的語言較為原始、精鍊，屬於精神
性的，最足以將精神層面的情感發動表現為鮮明的意象；散文雖也能
如詩一般，教人認識到普通規律，然畢竟不是透過想像力的創造，而
是通過知解力去了解。因為散文的規律是精確、鮮明和可理解的，直
指意義內容；詩則訴諸想像，借用譬喻比況，以借物起興〔註10〕，故
相對於晚明藝術思維發達的時期，繪畫理論透過向最原始、最能表達
人類精神的詩歌語言過渡，進而展現當時代特殊的世界觀，是必然的
過程〔註11〕。

　　晚明繪畫理論既然以回歸詩歌美學典範為必然，則當時詩歌的美
學課題為何？繪畫理論究竟回歸到何種型態的詩歌美學？且以何種
方式回歸？回歸之後的表現樣態又如何？諸此問題，皆要涉及晚明詩
史與比興觀念的發展。

　　「詩史」的觀念，自唐孟棨本事詩提出以來，或謂杜甫詩能反映
唐代社會狀況；或謂老杜之詩能引物連類、掎摭時事，所謂「無一字
無來歷」；更有甚者則強調杜詩長篇排律之成就。然無論何者，咸認
為杜甫以作文之法作詩，表現方式較偏向於直陳時事的賦法。此類說
法一出，便不斷遭到質疑與反省，尤其明代，對於詩歌的表達方式與

〔註 9〕黑格爾《美學》（四），里仁書局，民國70年5月，頁15〜16。

〔註10〕同上，頁18。

〔註11〕同註9，頁21〜22，其云：「每個時代各有它的較寬或較窄的、較高
　　　　尚自由或較低劣的觀感方式，一般都有它的特殊的世界觀，正是要
　　　　由詩盡可能地運用表達人類精神的語言，最明確地最完善地表達於
　　　　符合藝術的意識。」

歷史書寫之間的關係，更有許多諍論。〔註12〕

　　明代反對「詩史」最具代表性者推楊慎與王夫之。楊慎曰：「宋人以杜子美能以韻語紀時事，謂之『詩史』。鄙哉！宋人之見，不足以論詩也。……杜詩之含蓄蘊藉者，蓋亦多矣，宋人不能學之。至於直陳時事，類於訕訐，乃其下乘末腳，而宋人拾以爲己寶，又撰出『詩史』二字，以誤後人。」〔註13〕王夫之亦曰：「……而子美以得『詩史』之譽。夫詩之不可以史爲，若口與目之不相爲代也，久矣。」〔註14〕二人的論點雖一致認爲詩的表現方式必須以「比興」爲主，委婉諷頌，含不盡之情思，然究其原因，則在於強調詩歌的音樂性，故反對鋪陳直述之賦法〔註15〕。然而問題是，何以在晚明，對詩歌的本質要求會逐漸轉向講究音樂性？此爲晚明思潮中「回歸本質」的諸多現象之一。就詩歌而言，詩之回歸本質，乃回返至詩、樂、舞合一的原始具有音樂性之歌詩階段，而這種具音樂性的歌詩性質，是無法以記言方式、具有明確意義指涉的賦法所能表達的，故詩歌理論必須往「比興」的路上發展。

　　繪畫亦然，自層層向文字系統回歸的過程中，繪畫內容本身所蘊含的畫外之旨逐漸取代線條藝術，圖幅上的佈局、構思、比例、設色等已不是繪畫首要的關鍵。畫之動人，在於創作者藉水墨烘托個人的心志，觀賞者自然必須以解讀作者的心情直指畫中意涵，於是「比興」寄託的運用，便成爲繪畫理論向詩歌藝術回歸的過程之一。與董其昌同時的文人惲向便謂：

　　　　詩文以意爲主，而氣附之，惟畫亦云。無論大小尺幅，皆有一意。故論詩者以意逆志，而看畫者以意尋意。古人格法，思乃過半。〔註16〕

〔註12〕龔鵬程《詩史本色與妙悟》第二章，學生書局，民國75年4月。
〔註13〕《升庵詩話箋證》卷四，上海古籍出版社，1987年12月。
〔註14〕《薑齋詩話》卷上，收入《清詩話》，西南書局印行。
〔註15〕同註12，頁55註46。
〔註16〕惲向〈題仿古山水冊〉，此處轉引自鄭文惠〈詩畫共通理論與文人文

所謂「以意逆志」和「以意尋意」，就審美經驗而言，均是指欣賞者透過個人感性的想像力與創造力，藉由對作品的詮釋，去逆推創作者的情志。詩歌與繪畫同樣為抒寫個人情志的感性表現，由於「情無定位，觸感而興」（徐禎卿《談藝錄》），故欣賞者亦可經由一己「以意逆志」、「以意尋意」的方式，作自由開放的解讀；就藝術批評的歷史發展而言，此種自由開放的藝術鑑賞方式，正是明代中葉至清代之際詩學的重點之一，無論創作或鑑賞，皆以此作為審美的最高要求。〔註17〕

繪畫理論回歸到「比興」的系統之後，吾人進一步要追問的是：晚明「比興」觀念所涵蓋的意義為何？

據蔡英俊先生的研究指出：由「比」、「興」所分化成的種種特殊觀念，大致上可以歸屬成兩大類，一是強調詩歌的社會意義與教化功能，一是強調詩歌的美感意義與藝術效果〔註18〕。前者以漢代的詩學為主，實即所謂「經學」；後者自魏晉強調山水自然的文學觀以來，藝術的獨立性逐漸取得地位。鍾嶸〈詩品序〉曰：

> 故詩有三義焉，一曰興，二曰比，三曰賦。文已盡而意有餘，興也；因物喻志，比也；直書其事，寓言寫物，賦也。……若專用比興，患在意深，意深則詞躓；若但用賦體，患在意浮，意浮則文散，嬉成流移，文無止泊，有蕪漫之累矣。

此段言論已拋棄了漢代以來以教化解詩的立場，完全著眼於詩歌在語言表現上的美感效果。這種以語言表現與情感抒發交相結合所顯示的美感效應來評斷詩歌的本質與功能的思考方式，就此成為往後中國詩論家在反省詩學問題時的另一條進路〔註19〕。

明代中葉，詩壇上掀起了一股反省詩歌本質的思潮，楊慎等人提

化之成長——以宋明二代之轉化歷程為例〉，《中華學苑》第 41 期。
〔註17〕有關明中葉至清初對「以意逆志」的詩歌美學之論述與反省，詳參顏崑陽《李商隱詩箋釋方法論》，學生書局，民國 80 年 3 月。
〔註18〕蔡英俊《比興物色與情景交融》，大安出版社，民國 79 年 8 月，頁 117。
〔註19〕同上，頁 131。

出詩以賦法「直陳時事，類於訕訏」﹝註20﹞，且有背風騷比興委婉的本質，故反對杜甫「詩史」之稱。此類說法，曾迭遭反駁之辭，如王世貞《藝苑卮言》卷四批評楊慎「所稱皆興比耳。詩固有賦以述情，切事為快，不盡含蓄也。」儘管如此，反對「詩史」的觀念終成為明中葉以後盛行的思潮。

　　「比興」的意涵，牽涉到作者情志與外在景物之間的互動感發，如陸機〈文賦〉所云：

> 佇中區以玄覽，頤情志於典墳。遵四時以嘆逝，瞻萬物而思紛：悲落葉於勁秋，喜柔條於芳春。心懍懍以懷霜，志眇眇而臨雲。

說明了外在景物對主體精神情意的搖盪，因而引發了抒情的創作理念與美感的效應。明代李東陽《懷麓堂詩話》亦言：

> 詩有三義，賦止居一，而比興居其二。所謂比與興者，皆託物寓情而為之者也。蓋正言直述，則易于窮盡，而難於感發。惟有所寓託，形容摹寫，反復諷詠，以俟人之自得，言有盡而意無窮，則神爽飛動，手舞足蹈而不自覺，此詩所以貴情思而輕事實也。

詩歌「正言直述」的賦體，猶如繪畫之「寫實」，意境易於窮盡，而缺乏言外之餘味，故惟有用託物寓情的比興手法，纏綿委婉，迂曲迴旋，才可於意象之外合無盡的韻蘊。「以俟人之自得」說明藝術創作的審美活動不僅在於創作者以一己之情思託物感發，鑑賞者更可在反復諷詠的過程中，獲得自由解讀的樂趣。

　　由於詩歌強調作者的情志，透過委婉寄託的方式，達成作者與讀者共同創作的效果，於是「興」又逐漸從「賦」、「比」、「興」的聯屬關係中獨立出來，形成另外一種批評的觀念，直指詩歌作品所達成的渾融整全的美感意境：

> 它必須透過作者本人所稟受的純任天機的想像力與創造力

﹝註20﹞同註13。

才能完成。就這層意義而言,「興」字具有神秘的直觀妙悟
的內容與作用,它一方面指作者的靈感與想像力的具現,
一方面也指作品所表現的自然、不假雕飾的美感境界、而
且是美的極致──這時,「興」字已脫離「情、景」的對立
架構,也不純然是修辭技巧所能傳達的美學效果,而是作
者的想像力與創造力的問題。〔註21〕

詩歌的創作必須有作者直觀的情與外在世界的景交會融合,才能產
生;繪畫的創作,情景交融的境界更必須等待興致、興象的契會,
此即所謂「興到即著筆」、「率意為之」〔註22〕。明顧凝遠《畫引》
亦曰:

> 當興致未來,腕不能運,時逕情獨往,無所觸則已,或枯
> 槎頑石,勻水疏林,如造物所棄置,與人裝點絕殊,則深
> 情冷眼,求其幽意之所在,而畫之生意出矣,此亦錦囊拾
> 句之一法。

情景交融必須依賴「興」的觸發,然而「興」的來去不可強求,「興」
未至時,縱有美景當前,亦含毫濡墨,無所妙得。既然「興」的境界
乃無法捕捉,則再退而求其次,由內心自造幽意,此雖為畫之一法,
但畢竟落於下乘,終不如心與境會,物與神契時的圓融境界。繪畫理
論就在此種思潮中,強調主體的興發想像。創作者在進行藝術創作
時,其藝術思維是無跡可求的,「興」的表現方式,具有類似西方神
秘色彩的天啟神示,故無法捕捉與學習,只得任由其來去,「興至則
神超理得,景物逼肖;興盡則得意忘象,矜慎不傳」〔註23〕,此種幽
思悠渺的創作活動,正是繪畫所以通於詩歌之處,如明末汪砢玉有
謂:「吟詩寫字何妨道,何況規規畫苑中。只為癖深消不得,故教幽
思且相通。」〔註24〕。既然創作構思之興會難料,連創作主體均無法

〔註21〕同註17,頁147。
〔註22〕何良俊《四友齋畫論》。
〔註23〕王紱〈書畫傳習錄論畫〉,同註5引書,頁99。
〔註24〕《佩文齋書畫譜》卷十六,此處同引自註22。

掌握其一二，則鑑賞者又如何能感知作者之情志呢？

　　高友工先生論及創作經驗與美感經驗時說：創造活動其「目的不是在藝術（作品），而是在其經驗本身」〔註25〕，故藝術品意義之完成，在於創作者與鑑賞者共同參與的審美經驗本身。晚明的審美思維遂發展出「妙悟」的藝術鑑賞方式，「以俟人之自得」，由觀賞者本身空靈澄澈、了無罣礙的生命，去同體地感知創作主體生命的脈動，詩歌如此，繪畫亦然。創作者既以「逸筆草草」寄託內心的情志，鑑賞者當須自具想像力與創造力，靜思寂慮，遐想妙得，直探作者運思的心靈狀態，故鑑賞本身即為一種再創造之活動，透過創作者與鑑賞者的相互感知、進而達到渾融一體的整全境界，此刻乃可稱之為藝術創造的完成階段。

第三節　工具本質的超越

　　據史作檉的說法，人類本身表達的三元性為創造、觀念、形式。任何人文的觀念表達，均必隱含有一種內在不盡的神秘性與延伸為形式之表達的可能性〔註26〕。據此，晚明繪畫理論之逐步詩化，便是在表達上由觀念超越了工具性，進入到抽象形式之思考，而在層層逼近文字系統時，其背後卻蘊含了對歷史的重新理解。晚明之際，繪畫理論向文字系統中最精鍊之代表——詩歌過渡，乃歷史演變的必然現象。但在演變的過程中，必然會遭遇到兩種藝術所運用的媒材之間的差異問題。

　　詩歌與繪畫之不同，除了一為時間藝術、一為空間藝術的差異之外，最明顯的區別，乃在於構成其本質特殊性的媒介上。所謂媒介，亦可指稱為工具，即一種藝術不同於其他藝術的構成要件與限制。關於藝術媒介的認識，容吾人引述一段精闢的說明：

〔註25〕高友工〈文學研究的美學問題（下）：經驗材料的意義與解釋〉，《中外文學》第七卷第十二期，民國68年5月，頁8。
〔註26〕史作檉《哲學人類學序說》（三），美學與文字，頁207～219。

> 一件藝術作品的「媒介」（一個不幸容易使人懷疑的名詞）
> 不但是藝術家爲表現自己的個性所不能不克服的技術上的
> 障礙，而且也是傳統上的先決條件所預先形成的因素，還
> 具有左右及改進藝術家個人態度和表現之強有力的決定
> 性。藝術家並不是以一般心理上的詞彙來構想，而是用具
> 體的材料，而這具體的媒介卻有它自己的歷史，和其他的
> 媒介大不相同。〔註27〕

換言之，藝術的媒介與藝術創作者之間構成了一種辯證的關係：一
方面，藝術創作者必然地須選取一種材料以作爲表現個人獨特心理
狀態的工具；另一方面，這種材料由於本身已有自己發展演變的歷
史，故會對藝術創作者產生限制與導引至材料所能承受的最大發展
之影響。於是材料的運用，關係著表現的對象與表現樣態。當選擇
以何種材料來創作藝術之時，其藝術品的風格與特徵便已先在地被
決定了。

　　詩歌的媒材，一般而言，指的是語言文字等抽象符號；繪畫的
媒介則是指筆墨、設色等具體物質。如同西方學者雷奧納篤·達文
西（Leonardo da Vinci）所言：「繪畫爲眼睛而形成，而眼睛是感官
中之最高貴者，詩歌則爲耳朵而形成；前者憑藉自然之真實的肖像
而發生作用，而後者僅只憑藉文字產生作用。」〔註28〕雷氏據此以
判定繪畫之地位高於詩歌。然而據黑格爾所言，詩歌所用的材料—
—語文，是直接屬於精神的，是最有能力掌握精神的旨趣和活動，
並且顯現出它們在內心中那種生動鮮明模樣的〔註29〕，繪畫則是壓
縮了三度空間（長、寬、高）的立體而成爲平面，如何表現自然之
實物，則有賴光與顏色的作用。由於設色的不同，加之選取光的質
性之不同（諸如明、暗、晨光、月光等），構成了所有佔空間的現象

〔註27〕華倫·韋勒克《文學論》，志文出版社，1990 年 5 月，頁 212。
〔註28〕《西洋六大美學理念史》，劉文潭譯，丹會圖書有限公司，民國 76
　　　年 7 月，頁 148。
〔註29〕黑格爾《美學》（四），頁 15~16。

之形狀、距離、圓整等，故光與顏色乃繪畫藝術之重要材料〔註30〕。雖然詩歌與繪畫兩者均在呈現主體的觀念與精神，然畢竟進路與技巧有所差異。

　　既然兩者的基本媒材有所不同，則運用不同材料所表現的對象便也互異。繪畫是運用筆墨顏色，透過光的作用，使平面的二度空間表現立體的樣態，故可同時並列地表現各類事物。因此，其表現對象爲「物體及其感性特徵」；詩歌則是以先後承續的語言文字所產生的節奏、韻律，來表現時間性的連續事物，故其特有的對象爲「動作」或「情節」〔註31〕。由於所表現的對象不同，一是空間性的同時並列、一是時間性的先後承續，故其表現時亦面臨媒材本身的限制。繪畫在同時並列的構圖中，只能選擇題材發展中孕育最豐富的那一頃刻，而且這一頃刻具有無窮的意蘊，可藉此理解到事件前後的發展；詩則在先後承續的表現中，選擇表現之物的某一特徵，由此特徵可以窺知物體最生動的感性形象〔註32〕，故媒材工具的不同，所表現的對象與限制亦迥然有別。

　　縱然詩與畫曾不斷努力地借用對方的特色來彌補本身先天的限制，然而認爲詩、畫畢竟爲兩個性質不同的藝術範疇者，仍大有其人，如德國美學家萊辛便堅持地說：

　　　一種美的藝術的固有使命只能是不借助於其它藝術而能獨
　　　自完成的那一種〔註33〕。

萊辛認爲繪畫的固有使命爲表達物體美，詩歌爲現時間流動的節奏之美，由於先天媒介的特性，兩者是不可彼此過渡與跨越的。明代文學家李東陽亦認爲詩與畫兩者不可並論，原因在於本質的工具性限制、其曰：

　　　詩貴不經人道語。自有詩以來，經幾千百人，出幾千萬語，

〔註30〕同上（三），頁 239～245。
〔註31〕萊辛《拉奧孔》，頁 182。
〔註32〕同上。
〔註33〕同上。

　　而不能窮，是物之理無窮，而詩之爲道亦無窮也。今令畫

　　工畫十人，則必有相似，而不出者，蓋其道小而易窮。而

　　世之言詩者，每與畫並論，則自小其道也。〔註34〕

言下之意，繪畫媒材之限制性高於詩歌，點畫之間難免落入相似的筆法與樣態，故其技巧易於窮盡；詩歌則不然，詩如人面，千萬互殊，神乎其技，變化無窮。究李氏之言，雖有其習染之背景，然不亦指出了詩與畫在媒材上的殊異性質與限制。

　　縱然如此，繪畫的發展，並非如此宿命地承受先天本質上的限制。繪畫在演變的過程中，試圖地在工具的運用上加以超越，以求突破自身發展的困境。而第一步驟，即是將「繪」畫提昇爲「寫」畫。

一、由「繪」到「寫」

　　晚明的繪畫理論在詩化的過程中，表現得最具體、最明顯的方式，即是將本身所賴以維繫其本質的要素——工具性，作了大膽的突破與超越。何以見得？繪畫與詩歌，就其根源性的概念與工具性的技巧而言，均爲兩不相屬的範疇，如德國美學家萊辛所說：

　　詩的範圍較寬廣，我們的想像所能馳騁的領域是無限的，

　　詩的意象是精神性的，這些意象可以最大量地，豐富多采

　　地併存在一起而不至互相掩蓋，互相損害，而實體本身或

　　實物的自然符號卻因爲受到空間和時間的局限而不能做到

　　這一點。〔註35〕

換言之，詩是時間性的藝術，藉由時間的流動、語言音節的頓挫，可引發各種不同意象的同時並存；繪畫的本質乃是空間性的藝術，其意象直接代表著具體的實物，本身會因工具性的切割、位移、錯置而無法並時地呈現多元的豐富意象，想像性也因此而受到限制，此乃繪畫的特殊性，亦爲其發展的最大障礙。

〔註34〕李東陽《懷麓堂詩話》。

〔註35〕萊辛《詩與畫的界限》，朱光潛譯，駱駝出版社重印，頁 41。

　　中國繪畫的發展，在早期以人物畫為主的思潮中，便強調「氣韻」
為繪畫的首要原則，但這仍不脫以純熟的技巧，表現人物的神采風
貌。到了以寫意為主的階段，繪畫的技巧與設色用筆，已逐漸昇華到
另一境界，此時雖亦講求用筆用墨，卻以「寫」的概念替代「繪」的
方式，高木森先生在《中國繪畫思想史》中有一段話，很能傳達此種
意念：

> 我國的繪畫，自古以降便有很強的書法性，也就是說作畫
> 的技巧含有「寫」的成分。寫與繪到底有什麼分別？簡而
> 言之，「寫」偏重主觀美感經驗之顯現，「繪」，則偏於客觀
> 形象之傳移。畫家寫畫時是由心到手、到筆，將筆端所含
> 的墨汁擠到紙上或絹上，使其筆蹟反映心中企求表現的意
> 象。畫家所注視冥想的不是所要畫的對象，而是中心已有
> 的意象，所以古人說作畫要「胸有成竹」。（頁 228）

文人畫的寫意風格，強調的是寄託，是抒發創作主體個別的情志，由
此個別經驗的情感發動，可能引起普遍心靈的共感，進而完成藝術的
創造活動。故外在物象的存有，僅為一象徵性的意義，繪事不過「聊
以自娛」耳，物象之存在與否，並不會決然地影響藝術創作，故繪畫
理論經由「繪」而「寫」，實為繪畫自工具性的創作往形上思維方面
所作的突破。

　　中國的繪畫自其所使用的工具而言，本身或多或少即含有「寫」
的成分，但尚不足以進升到哲學性的境界，即使是宋代院派大家馬
遠、夏圭等人的繪畫筆觸，依然具有精確傳達形似的功能，故其「繪」
的成分仍高於「寫」的成分〔註36〕。降及晚明，文人畫思想主導整
個畫壇，繪畫上「寫」的性格極為明顯，其「逸草筆筆」、「不求形
似，但尚天趣」的創作風格，也正是文人主體性格的展露。明高濂
《燕閒清賞箋》有云：

> 今之論畫，必曰士氣，所謂士氣者乃士林中能作隸家畫品，

〔註36〕高木森《中國繪畫思想史》，東大圖書公司，民國 81 年 6 月，頁 229。

> 全在用神氣生動爲法，不求物趣，以得天趣爲高。觀其曰
> 寫而不曰描者，欲脫畫工院氣故爾。

「描」和「繪」一樣，均爲對外在客觀事物的具體傳移，主體必須依照外物形態的詰屈舒促，作技法的調整，故可透過不斷的琢磨，尋找其中的規律，畫工與院派之不可取，即因其只爲一反覆作規律操作之匠人耳。「寫」則不然，「寫」乃寫主體一己之情，繪畫不可脫離主體情思，一旦掌握情思的發動處，則落筆灑然，不合而合。晚明文人正式提出「寫」的繪畫創作觀，亦是針對宋元以來畫壇上院畫與畫工的普遍弊病而發。

然則「寫」的心理狀態及過程究竟如何？董其昌聲稱「士人作畫，當以草隸奇字之法爲之，樹如屈鐵，山如畫沙，絕去甜俗蹊徑，乃爲士氣。〔註37〕」文人畫最忌者爲「俗」，要藝術作品不落俗界，首要的步驟便是創作主體的心靈澄澈，故其又謂「讀萬卷書，行萬里路，胸中脫去塵濁，自然邱壑內營，成立鄞鄂，隨手寫出，皆爲山水傳神」〔註38〕。藝術作品的妍蚩美惡，已不繫於技法上的設色、鉤勒、佈局、構圖，而關係乎主體人格的充實空靈，只要廣覽籍冊，遊盡天下勝景，則吾心之小宇宙即可外鑠爲外在之大宇宙矣。

二、靈感說

關於藝術家的心靈結構，自來便有許多討論。或認爲藝術創作乃一神啓的活動，是一種「創造的直覺」（creative intuition）此種創造的直覺係屬天賦，對藝術而言，藝術家之得自天賦實超過他的道德與邏輯的預想。當靈感一來時，創作者的心靈便呈現一迷亂狀態，行爲亦多怪誕荒謬。或謂藝術家的想像絕非個人的幻想，而是建立在一定的客觀基礎上，藝術家的創造力僅表現爲綜合、演繹、裁剪、組織資料的能力，亦即如何建造或結構成一個秩序的能力，故僅僅只是一組織外在事物的工匠，外在事物的形狀、樣態、顏色、體積……

〔註37〕董其昌《畫眼》。
〔註38〕同上。

等等，均經由藝術家的組合而成爲有秩序的形象。

　　以上兩種說法，前者著重於藝術的創造性、神聖性，是藉由主體主觀之心靈運作，所呈現的獨立於創作者之外的整全個體；後者則視藝術創作爲一機械式之操作，乃客觀地將外在世界呈現出來〔註39〕。

　　如上所言，倘若吾人肯定藝術家爲神啓之天才，藉著靈感的滋潤而創造藝術，則靈感之來去又應如何解釋？靈感有短暫性、偶然性、稍縱即逝者，亦有稟之自然天賦者。前者爲機緣式之天才，必須經由「興」的想像讓心靈去碰觸那恍惚虛無的境界，當境與心會、物與物契時，便可捕捉即時的靈感。如「甘風子，關右人，佯狂垢污，恃酒好罵，落泊於廛市間，酒酣耳熱，大叫索紙，以細筆作人物頭面，動以十數，然後放筆如草書法，以就全體，頃刻而成，妙合自然」〔註40〕，「世傳張旭號草聖，飲酒數斗，以頭濡墨，縱書壁上，淒風急雨，觀者歎愕」〔註41〕；後者卻僅可以生知之天才目之。生知之天才有別於後天的才能，天才是天賦的，而才能則是一種製造的能力；天才爲創造性的，而才能則是機械的。此二者並非互相排斥，而是天才中必含才能，但才能則與天才無關。以此天才式的創作理念審視晚明的繪畫理論，顯現出晚明的繪畫思想有著強烈的天才論傾向。以董其昌爲首的文人畫理論，更重視創作的天賦，而視硜硜然於格法的院畫爲下乘。董氏謂：

　　△畫家六法，一曰氣韻生動，氣韻不可學，此生而知之，
　　　自然天授。

　　△子昂嘗有創爲即工者，題畫卷有曰：「余嘗畫馬，未嘗畫
　　　羊，子中強余爲此，不知合作否？」此卷特爲精妙，故

〔註39〕前者乃西方浪漫主義所標榜，認爲藝術活動是神性的、天才的、靈
　　　感的、不自覺的；後者爲以左拉爲代表的自然主義者，視創造爲樸
　　　素的、實證的、科學的、機械的想像觀，詳參姚一葦《藝術的奧秘》
　　　第二章，臺灣開明書店，民國77年11月。

〔註40〕鄧椿《畫繼》卷四。

〔註41〕董其昌《畫眼》。

　　知氣韻必在生知，非虛也。

　　△潘子莘學余畫，視余更工，然皴法三昧，不可與語也。

　　畫有六法，若其氣韻，必在生知，轉工轉遠。(《畫眼》)

晚明以氣韻為創作者主體之必然條件，氣韻之具足又是自然天授，無法透過後天的學習而得，由此先天自然與後天習染的問題便衍生出「才」與「學」的討論。須知「才」、「學」問題乃明代中葉以後文壇上關注的重點，繪畫理論之強謂天才說，基本上乃與詩歌理論一樣，是為了對治前後七子之重學力、以古人為師、字比句擬、喪失了主體之能動性而起的。

　　明中葉前後七子提倡復古，標舉鍛鍊與悟入為其特色，表面上似乎以兩者並重，實則天才與學力之間，明人多強調學力之功夫，因天賦之才，一代不如一代。晚明文人了悟此時代之宿命與限制，故於才質之外特重學古的實踐，而實踐的過程中，難免落入摹擬的格局。摹擬之弊，雖隨古人哭笑，為人作嫁，然若不經由摹擬，則學古又必空疏無根，故學力之鍛鍊乃七子共同的主張。因天才不易得，學力可鍛鍊臻至更高境界，故復古派文人每置學力於天賦才華之上，即使如後七子中天賦最高的何景明，亦特標舉學力的重要〔註42〕。

　　在晚明反前後七子而興起的文人集團中，以公安三袁的性靈說勢力最盛。「性靈說」強調文章乃自然天授，以發抒性靈為首要目的，與之唱和的文人甚夥，而繪畫方面的重要人物董其昌，其在文學見解上，亦與袁氏三兄弟持共同看法。其詩論文論乃在矯復古派強調學力與格律之弊，與其畫論針對浙派的反動是一樣的。既反對學力的鍛鍊，便正面地宣揚天才的創造，認為作書與詩文「必由天骨，非鑽仰之力，澄練之功，所可強入」(《容臺別集》卷之一)，完全成熟的文學藝術，是直接從作者的人格、性情中自然地流露出來，文學藝術的純化與深化的程度，決定於作者人格、性情的純化與深化

〔註42〕簡錦松《明代文學批評研究》，學生書局，民國78年2月，頁262
　　　～274。

的程度，此蓋生而知之，自然天授，非後天所可學得也！

三、規範性的超越

　　所謂「規範性」，即文藝理論上的「法」。文藝上對於「法」的觀念，始於六朝、立於唐代、盛於兩宋，元、明、清以來仍延續著此一問題而發展。六朝時期由於主體意識的醒覺，「抒情自我」成為一切創作的中心，所有的藝術創作均環繞著此一理念而進行。然由於強調主觀的師己心不師古人，藝術活動的判準毫無根據，唯有賴創作主體的心靈修為，於是在六朝中葉以後，興起了對緣情說的反省與超越。

　　唐初以來，經過對律詩格法的強調，文學批評上已然形成一套詩文規範，由此規範所開展的思考，成為唐代以降文學上的重要課題，諸如自由式創作與規範式創作、模擬與創新、正格與變體、妙悟與師古……等等，此類問題雖經唐宋人超越辯證的努力，卻並未能獲致完滿解決之道，故元代以至清代，又必須再次面對相同的問題，並繼續尋求解決之道。〔註43〕

　　明代提倡性靈說的三袁代表之一袁宏道，對當時前後七子所提倡的以復古為名，實際上是模擬師古的文風提出了強烈的批判，其謂：

> 今之作者，見人一語肖物，目為新詩；取古人一二浮濫之語，句規而字矩之，謬謂復古，是跡其法，不跡其勝者也，敗之道也。〔註44〕

袁氏對於七子之膠著於法，深加譴責，並主張「師心不師道」，極力破除「法」對主體心靈的規範。然由於時代的文風使然，無法支力抗其潮流，故對於當時戕害士子心靈的制義時文，亦無力加以反對。

　　明人在討論詩、畫關係時，亟欲從詩歌發展史中探析繪畫的發展

〔註43〕有關法的興起與發展，詳參龔鵬程《文化文學與美學》一書中〈論詩文之法〉，時報出版公司，民國77年2月，頁37～70。

〔註44〕袁宏道〈瓶花齋論畫〉，同註5引書，頁129。

脈絡，以建立系統化之繪畫觀。並且從學詩的經驗中，汲取詩歌創作之規律，以之規範繪畫創作之內涵。〔註45〕然則，在繪畫方面，對於規範性的主張與看法又是如何？

首先，南齊謝赫的《古畫品錄》提出繪畫之六法，五代荊浩繼之，世傳的《筆法記》謂：「畫有六要：一曰氣，二曰韻，三曰思，四曰景，五曰筆，六曰墨。……筆者雖依法則，運轉變通，不質不形，如飛如動。墨者高低暈淡，品物淺深，文彩自然，似非因筆。」「六法」為南北朝人物畫而說，「六要」則為唐代以後興盛之水墨山水畫立論，故加入六法中所未提及的「墨」，正式將法的運用，帶進了山水畫的世界，繪畫自此由天才的自由式創造，走向了規範式的法度世界，創作不再是靈感式的偶然遇合，而是可以經由可依尋的法度秩序，加以掌握其內在成規。

宋代以後，由於文藝上發展出「妙悟」的觀念，使得規範性的法與自然之間起了超越辯證的結合，其所謂「法」，本身已不再是與「悟」相對立的概念，而成為涵攝了情意理致的超越意義。在理論上，宋代似乎已解決了由「法」所延伸出來的各種問題與糾葛，但在實際創作方面卻仍然無法得到調和，故明代、尤其是明中葉以後，結合著「詩史」、「妙悟」觀念的發展，必然地又面臨了宋人同樣的處境。晚明的文人對於規範性之法的思考，具有雙重性，一方面強調性靈與先天之才分，謂氣韻、性靈乃生知，不可學而致，必須「出新意於法度之中，寄妙理於豪放之外」（董其昌《畫禪室隨筆》）；另一方面又重視規範性的法度〔註46〕，認為創作必須經過法的階段，才能進至無法，故有謂「甚矣，捨法之難也。……然不能盡法而遽事捨法，則為不及法」，規範式的法度不能遽然捨離，亦無法逃避，必須正視面對其規範，並進而超越，超越之後則臻「遊戲跳躍無不是法」的悟的境界。

晚明既然反對規範性的法則，自然對宋代以來家傳師授的畫派

〔註45〕同註16，頁169。
〔註46〕同註43，頁53之註23。

深表不滿，明代中葉練安首先批評說：「天機之所寓，悠然不可探索者」，而「效古人之蹟者，是拘拘於塵垢糠粃而未得其實者也。」〔註47〕王紱繼之曰：「宋立畫學，遂進雜流，……一二稿本，家傳師授，輾轉摹倣，無復性靈」，而謂士大夫畫「未嘗定為何法何法也」，繪畫既然不必師古，不必定法，故亦當肯定「變」的價值。晚明畫論肯定歷代勇於創新求變的大家，謂「變其法，乃不合而合」、「詩至少陵，書至魯公，畫至二米，古今之變，天下之能事畢矣」、「學古人不能變，便是籬堵間物」（董其昌《畫眼》）。換言之，「正統」、「正格」的成規一旦遭到顛覆，便出現另一套新的成規，由「變」而逐漸超越，成為正統的主流，如後世所謂「天才為藝術立法」，即是謂天才式的創作者藉由個人獨特的權威性與魅力，打破了一套僵固的成規。然而原已習熟的成規一旦被打破，便容易造成規範內部的鬆動與緊張，天才式的創作便成為另一套法則亟欲學習的典範，由是新的規範於焉形成，天才的創作遂又被法所吸納而成為法的一部分。縱觀晚明對規範性的超越亦復如是，新的規範就已成立，藝術內部的成規又重新作了調整，董其昌建構繪畫的歷史源流，基本上亦是此一法則發展下的產物〔註48〕。

第四節　詩化的美學觀

　　繪畫理論既然逐步地朝向詩歌的理論系統過渡，到了晚明，算是此一過程的完成。那麼，詩化了的畫論，又呈現出何種樣貌的審美意識？

一、氣　韻

　　六朝時期的繪畫藝術，大抵以人物畫為重心，故就藝術創作而言，「氣韻」的早期意涵，是指藝術形象生動傳神的審美特徵。畫家

〔註47〕練安〈子寧論畫〉，同註5引書，頁98。
〔註48〕見本論文第五章第二節〈藝術演變的規律〉。

透過形式技巧，使畫中人物的生命精神鮮活地表現出來。唐代山水畫興起之後，「氣韻」才逐漸運用在山水畫方面，作爲形容及品評山水畫優劣的根據，如五代荊浩《筆法記》將「氣韻」列爲繪畫的第一義，其曰：「夫蓋有六要：一曰氣，二曰韻，三曰思，四曰景，五曰筆，六曰墨。」氣者，乃「心隨筆運，取象不惑」；韻者，爲「隱跡立形，備儀不俗」。宋、元以後，「氣韻」所傳達的，主要是作者主觀的感情、意緒、趣味等表現在山水畫中的樣態，與六朝時期以人物傳神爲主的內涵有別。

關於「氣韻」的主要內涵，雖可包括對象的摹寫、創作主體的修養及表現技巧的運作，但在明代的美學觀念中，對於三者的比重，顯然較偏重強調創作主體的修養。至於另外二者，並非不重視，而是以哲學式的創作理念，超越了寫實與技巧的範疇，使文學乃至於繪畫均呈現出形而上的思維創作模式。在文學理論方面，明代徐禎卿《談藝錄》云：「因情以發氣，因氣以成聲，因聲而繪詞，因詞而定韻」，謝榛《四溟詩話》卷一云：「氣貴雄渾，韻貴雋永」，楊愼《升庵詩話》卷八云：「魏武帝如幽燕老將，氣韻沈雄」，袁宏道更對「韻」作了詳細的界定，其曰：「學道有致，韻是也」（《袁中郎集·壽存參張公七十序》）、「無心故理無所托，而自然之韻出焉」、「韻者，大解脫之場也」。在繪畫方面，以「氣韻」爲首要的美學要求，更是畫壇一致的看法：

　　△古人論畫有六法三病。蓋六法即氣韻生動者是也。……
　　　　如其氣韻必在生知，固不可以巧密得，不可以歲月到，
　　　　默契神會，不知然而然。（何良俊《四友齋畫論》）
　　△畫家六法，一曰氣韻生動，氣韻不可學，此生而知之，
　　　　自然天授，然亦有學得處：讀萬卷書，行萬里路，胸中
　　　　脫去塵濁，自然邱壑內營，成立鄄鄂，隨手寫出，皆爲
　　　　山水傳神。（董其昌《畫眼》）
　　△六法中第一氣韻生動，有氣韻則有生動矣。氣韻或在境

中，亦或在境外，取之於四時寒暑晴雨晦明，非徒積墨
也。（顧凝遠《畫引·氣韻》）

△其論氣韻生動，以為非師可傳，多是軒冕才賢、岩穴上
士，高雅之情之所寄也。人品既已高矣，氣韻不得不高；
氣韻既已高矣，生動不得不至。不爾，雖竭巧思，止同
眾工之事，雖曰畫而非畫。（汪砢玉《珊瑚網畫繼》）

除此之外，更有以「氣韻洒落」、「氣韻瀟洒」以論畫者（如釋蓮儒
《畫禪》即是）。此雖沿用了六朝以來的繪畫術語，但主要卻運用在
山水畫方面。如王世貞《藝苑卮言》所言：「人物以形模為先，氣韻
超乎其表；山水以氣韻為主，形模寓乎其中，乃為合作。」王氏此
段言論，很具體地說明了人物畫與山水畫創作理念的不同。傳統對
人物畫的看法，主要以是否真實地捕捉對象的具體形貌而言。對象
的神采風韻、精神氣質、個性特徵等，仍必須自其形貌中加以搜求，
此即所謂「傳神寫照，正在阿堵中」是也，而對山水畫的審美要求
則不然。山水畫的主要精神在於藉由表現大自然的雄偉、壯闊、優
雅、秀美等各不相同的意境，以寄託創作者個人主觀的情意，故著
重在山岩之氣勢與川水的韻致，至於山形水紋，則要能與其主觀情
意相冥合。王世貞這樣的藝術創作理念，正足以代表晚明畫論普遍
的看法。

綜上所言，無論「氣」或「韻」，均為創作主體真性情所表現出
來的風度趣味，此正與明代中葉至晚明所強調的「性靈」文學觀若合
符節，此種主體心靈之真實發露，是天生的，既不可學而至，又無法
假手於他人。一方面言天分、言先天性情，一方面又認為文學藝術創
作不須補綴書卷典故、不必拘泥格套成規〔註49〕。如袁宏道〈序小修
詩〉云：「獨抒性靈，不拘格套，非從自己胸臆流出，不肯下筆。」
此類說法，大抵代表了晚明知識份子的普遍思想，正因為藝術創作乃
主體以其所有精神心力嘔心之結晶，創作者的心靈長期浸潤在山水煙

〔註49〕龔鵬程《文學批評的視野》，大安出版社，民國79年1月，頁458。

雲與語言所構築的世界中，故得山水之供養，多半福壽且長年，如王世貞在《藝苑厄言》中所云：「詩文總至成就，臨期結撰，必透入心方寸，以此知書畫之士多長年。〔註50〕」董其昌亦云：「黃大癡九十而貌如童顏，米友仁八十餘，神明不衰，無疾而逝，蓋畫中煙雲供養也。〔註51〕」又曰：「黃子久、沈石田、文徵仲皆大耋；仇英短命、趙吳興止六十餘」，蓋前者天機所出，筆墨揮灑，生意盎然；後者刻畫細謹，爲造物者役，故無生機，甚且損壽。

主張主體性靈、氣韻者，自然會降低創作技法在文藝創作活動中的重要性，而只傾向於關切抒情自我，故創作技巧與設色的要求，便傾向於「簡」、「淡」。晚明的繪畫藝術，正顯示了此種「簡淡」的風格。

二、簡　淡

繪畫理論發展至晚明文人畫時期，畫風有化約爲抽象符號的趨勢，此暗合了中國最早言宇宙運行的思想——易經。「易」之解釋，吾人皆知，有「簡易」、「變易」、「不易」三義，《禮記・樂記・樂論篇》亦有「大樂必易，大禮必簡」的說法，老子《道德經》第二十二章更指出：「少則得，多則惑」，並宣說「聖人抱一以爲天下式」的思想，故知「簡」此一美學思想，早在藝術萌芽時期便已產生，無論儒、釋、道三家，「簡」均爲最高的指導標的。

與「簡」的內涵相同者，尚有「眞」、「淡」、「虛」、「略」等詞。此類名詞，可視爲晚明藝術創作的方法，亦可視爲藝術品的風格，甚至可稱爲創作主體的態度與心靈境界。透過主體眞實虛靈的本心，以「逸筆草草」的態度，經由筆墨渲淡的技巧，表現超形象的寫意風格。寫實雖難，寫意更難，以簡淡的方式表現內心情意尤難。范溫《潛溪詩眼》論文章之「簡易平淡」有云：「且以文章言之，有巧麗、有雄

〔註50〕《中國畫論類編》，頁 115。
〔註51〕董其昌《畫眼》。

偉、有奇、有巧、有典、有富、有深、有隱、有清、有古。……一長
有餘，亦足以爲韻；故巧麗者發之於平澹，奇偉者行之於簡易，如此
之類是也。」明初李東陽認爲「簡」乃詩、畫相通之要法，其所著《懷
麓堂詩話》有謂：

> 予嘗題柯敬仲墨竹曰：「莫將畫竹論難易，剛道繁難簡更
> 難，君看蕭蕭祇數葉，滿堂風雨不勝寒。」畫法與詩法通
> 者，蓋此類也。〔註52〕

李東陽提出了「易寫者難工」的繪畫觀，認爲「簡」的境界遠比「繁」
更難達致。「簡」即文人畫標舉的「逸筆草草」，著重在畫之神韻而不
在其形似，故柯敬仲畫竹雖寥寥數葉，予人的感受卻有山雨欲來之
勢。明末惲向亦云：「古人論詩曰：『詩罷有餘地』。謂言簡而意無窮
也。……畫之簡類是。……畫之簡者，不獨有其勢，而實有其理。」
〔註53〕。沈周倣倪瓚筆法，而謙稱「雲林以簡余以繁」，並謂「筆簡
而意盡，此其所以難到也」，明佚名《雜評》一書則稱賞沈周之畫「淺
色水墨實出自徐熙，而更加簡淡，神彩若新」。此類繪畫理論正與詩
文之言「淡」有異曲同工之妙，如袁宏道〈敘呙氏家繩集〉謂：「凡
物釀之得甘，炙之得苦，唯淡也不可造，不可造，是文之眞性靈也。
濃者不復薄，甘者不復辛，唯淡也無不可造，無不可造，是文之眞變
態也。」繪畫的「簡」含無盡之餘蘊，猶如詩文之「淡」，皆令觀賞
者起無限的暇想。因爲簡、淡，故藝術的想像空間便形成極大的張力，
任由觀者馳騁飛躍。藝術之能產生共同的美感興味，亦要自此中探其
緣由。

　　繪畫既重「簡」、「淡」，故多著力於筆墨渲染的運用，以潑墨、
破墨、淡墨、濃墨、積墨、焦墨的技巧，表現自然無盡的韻致，故曰

〔註52〕李東陽論詩畫相通時，多以「簡」爲結合兩者的共同審美要素，如
　　　　該書另一處亦云：「古歌辭貴簡遠，大風歌止三句、易水歌只二句，
　　　　其感激悲壯，語短而意益長；彈鋏歌止一句，亦自有含悲飲恨之意。
　　　　後世窮技極力，愈多而愈不及。……畫法與詩法通者，蓋此類也。」
〔註53〕惲格《南田畫跋》卷三，同註22引書。

要「有筆有墨」:「蓋有筆無墨者,見落筆蹊徑而少自然;有墨無筆者,去斧鑿痕而多變態」(董其昌《畫眼》)。筆墨點染的原則,以自然簡淡為主,筆墨太繁則太實,太實則缺乏風韻意致,然用筆亦不可太略,太略則過於浮虛而不深邃,要之「虛虛實實」,「以意取之」。袁宏道將繪畫與詩相通之本質界定在「工意」,即此之謂。〔註54〕

然則筆墨的運用,如何才能達到以意取之?此則必須注重繪畫之「勢」。勢者乃「意中之神理也」,明末王船山云:

> 論畫者曰:「咫尺有萬里之勢」,一「勢」字宜著眼,若不
> 論勢,則縮萬里於咫尺,直是廣輿記前一天下圖耳〔註55〕。

「意中之神理」,乃指主體情意中神韻理致之自然發顯。繪畫若無主體情感的參與,則雖構圖壯麗,終落為一輿圖之地理,缺乏生命韻致。繪畫如此,詩亦若然,「徵故實,寫色澤、廣比譬,雖極鏤繪之工,皆匠氣也。」文人畫亟欲反抗者,即模擬逼真、金碧輝煌之院派畫風,因其設色精工,鉤勒臨摹,無法突顯創作主體的個性與生命力的展現,故董其昌曰:「要之取勢為主」(《畫眼》),顧凝遠亦曰:「凡勢,欲左行者必先用意於右勢,欲右行者必先用意於左,或上者勢欲下垂,或下者勢欲上聳,俱不可從本位逕情一往」(《畫引‧取勢》),此蓋與書法「欲右先左,欲下先上」之藏鋒用法相似,率皆「意在筆先」、「成竹在胸」,藉筆墨與主體心手相合,一抒胸中之塊壘耳。

三、墨 戲

關於藝術的起源,有勞動說、遊戲說等不同看法,其中較為有力的說法便是遊戲說。此說認為:藝術創作的形成,源於人類兒童時期與野蠻時期的心靈活動,柯林烏德謂「藝術是心靈相當原始的

〔註54〕袁宏道謂:「畫有工似、有工意。工似者,親而近俗;工意者,遠而近雅。作詩亦然。」見《袁中郎全集》卷一。
〔註55〕王夫之《薑齋詩話》卷上。

功能」〔註 56〕，是基於詩意想像的幻想，具有自體可變動的任意性
與遊戲性。

　　晚明繪畫理論在逐步詩歌化的過程中，形成了一套異於宮廷院畫
的審美觀，其中最爲特出也最能突顯晚明文人性格的，則是以「墨戲」
爲藝術創作的理論，如：

　　△雲山不始於米元章，蓋自唐時王洽潑墨便已有其意。董
　　　北苑好作煙景，煙雲變沒即米畫也，余於米芾瀟湘白雲
　　　圖，悟墨戲三昧，故以寫楚山。

　　△畫家之妙，全在煙雲變滅中。米虎兒謂王維畫見之最多，
　　　皆如刻畫，不足學也，唯以雲山爲墨戲。

　　△夏圭師李唐，更加簡率，如塑工所謂減塑者，其意欲盡
　　　去模擬蹊徑，而若滅若沒，寓二米墨戲於筆端，他人破
　　　觚爲圓，此則琢圓爲觚耳。

　　△米元暉作瀟湘白雲圖，自題云：「夜雨初霽，曉雲欲出，
　　　其狀若此」。此卷余從項晦伯購之，攜以自隨，至洞庭湖，
　　　舟次斜陽，蓬底一望，空闊長天，雲物怪怪奇奇，一幅
　　　米家墨戲也。

以上皆見於董其昌《畫眼》所論。徐復觀先生稱董氏所師法的文人畫
系統，並非來自王維，而是來自二米〔註57〕，觀其論二米山水，皆以
「墨戲」稱之，且深加讚譽，顯見其以「墨戲」爲文人畫之美學典範，
並謂若能悟得下筆之妙，「便足自老以游邱壑間矣」。

　　遊戲之作不僅爲文人畫的典範，亦爲繪畫與詩歌相同的創作態
度。文徵明謂唐寅「作畫不是畫，分明詩境但無聲」〔註58〕，公安袁
宏道、中道亦評其詩曰：「子畏小辭直入畫境」〔註59〕，即謂詩畫會

〔註56〕柯林烏德《藝術哲學大綱》，水牛出版社，民國 78 年 11 月，頁 12。
〔註57〕徐復觀《中國藝術精神》，學生書局，民國 77 年 1 月，頁 419。
〔註58〕文徵明《莆田集》卷一〈次韻題子畏所畫黃茆小景〉。
〔註59〕唐寅《唐伯虎先生文集》外編卷四一集〈伯虎志傳〉，此處引自註22
　　　之書。

通的基礎在於作畫具有詩意，寫詩亦融有文人畫之意趣。與董其昌同時的畫論家，對於繪畫創作亦持有遊戲、意趣的觀點。明釋蓮儒撰《畫禪》一書，即數度提及墨戲之處，如：

　　△ 居寧，毗陵人。好爲墨戲，作草蟲筆力勁峻，不專於形似。

　　△ 覺心，字虛靜，（中略）陳瀾上稱之曰：「虛靜師所造者道也，放乎詩，游戲乎畫，如煙雲水月，出沒太虛，所謂風行水上，自成文理者也。」

蓮儒並於文末自跋曰：「右古尊宿六十餘家，……若唐之脩然、禪月；宋之寂音、妙喜；元之玉澗、海雲；皆僧林巨擘，意其游戲繪事，令人心目清涼，蓋無適而非說法也。書之以彙，題曰《畫禪》」〔註60〕。明末石濤亦曰：「畫中詩乃境趣時生者也」〔註61〕。凡此之例，不僅說明當時畫論流行的術語，也透露出繪畫與禪兩者之間的關係。

　　晚明繪畫以游戲性質爲取向，一方面爲反宋代以來院畫系統之板細精工，刻鏤嚴謹；另一方面則是由於明代中葉以降，文人性格與生活的好尚所致。

　　晚明的文人性格，顯現出以「癖」爲喜之危言狂語。對於生命，是一種放肆的耽溺，如李贄《藏書》卷三十二云：「李卓吾論狂狷：陶淵明肆於菊，東方朔肆於朝，阮嗣宗肆於目，劉伯倫王無功之徒肆於酒，淳于髡以一言定國肆於口，皆狂之上乘者也。」〔註62〕，張岱亦曾謂：「人無癖不可與交，以其無深情也；人無疵不可與交，以其無眞氣也。余家瑞陽之癖於酒、紫淵之癖於氣、燕客之癖於土木、伯凝之癖於書史，其一往深情，小則成疵，大則成癖。」〔註63〕文人的

〔註60〕釋蓮儒《畫禪》。

〔註61〕石濤《大滌子題畫詩跋》卷一。

〔註62〕轉引自龔鵬程《文化、文學與美學》，時報出版社，民國77年2月，頁164。

〔註63〕張岱《瑯環文集》卷之四〈五異人傳〉，淡江書局，民國45年5月，頁118。

個性解放，講究禮教傳統的繁文縟節已遭摒棄，代之而起的，是附庸風雅、佯狂風流的文人典型，欣賞的是具有「趣」、「味」的新奇事物。以此思想注入繪畫創作，繪畫上便由人爲的斫跡化約到尋求天趣及味外之味，如：

　　△余所論畫，以天趣、人趣、物趣取之。天趣者，神是也，人趣者，生是也，物趣者，形似是也。(高濂《燕閒清賞箋·論畫》)

　　△今之論畫，必曰士氣，所謂士氣者乃士林中能作隸家畫品，全在用神氣生動爲法，不求物趣，以得天趣爲高。(高濂《燕閒清賞箋·論畫》)

　　△……又於長安楊高郵所得山居圖，則筆法類大年，有宣和題「危樓日暮人千里，欹枕秋風雁一聲」者，然總不如馮祭酒江山雪霽圖，具有王右丞妙趣。(董其昌《畫眼》)

　　△智浩，號梅軒，墨竹雖少蘊藉，脫洒簡略，得自然趣。(釋蓮儒《畫禪》)

　　△學者既已入門，便拘繩墨，惟吉人靜女仿書童稚，聊自抒其天趣，輒恐人見而稱說是非，雖一一未肖，實有名流所不能者。(顧凝遠《畫引》)

「天趣」、「妙趣」、「自然趣」等等諸如此類，同爲文人創作態度的重點。此類創作理論，暗合了當時性靈派文學理論的主張，公安三袁的代表袁宏道在論述其文學觀時有謂：「世人所難得者唯趣。……夫趣得之自然者深，得之學問者淺。」〔註64〕又曰：「談藝家所爭重者，百千萬億不可窮，總之，不出兼情與法以爲的。予獨謂不如并情與法而化之於趣也。非趣能化情與法，必情與法化而趣始生也。」〔註65〕再曰：「詩以趣爲主，致多則理詘。」〔註66〕其認爲詩歌以「趣」爲主，趣必須發自內心自然而生，與學問道理無涉，「趣」的境界，

〔註64〕《袁中郎全集》，〈敘陳正甫會心集〉。
〔註65〕同上，〈癖嗜錄序〉。
〔註66〕同上，〈西京稿序〉。

不可言喻，「雖善說者不能下一語，唯會心者知之」。凡此種種，均
爲強調藝術思維與藝術創作不可言喻的境界，所謂「興至而著筆」，
更具有強烈的遊戲性。明末清初惲壽平論詩、畫相通時曾云：「詩意
須極縹緲，有一唱三歎之音，方能感人。然則不能感人之音非詩也。
書法畫理皆然，筆先之意即唱歎之音，感人之深者，舍此，亦并無
書畫可言。」〔註67〕所謂「縹緲」，即興會神到之「天趣」，書畫創
作必須如詩一般，具有意在筆先、餘韻繚繞的雋永趣味，始可稱之。
此種興會、興趣、趣味的美學觀，正爲繪畫理論過渡到詩歌理論提
供了會通的基礎。

〔註67〕惲壽平《甌香館集》補遺〈畫跋〉。

第三章　畫論詩化的社會條件

　　從第二章的統計中指出，畫譜類圖書大量出現在晚明時期，尤其以江南地區的蘇州府、松江府為主，代表畫論詩化在晚明完成，有其學術的背景。然而吾人皆知，一時期一地區的文學藝術之所以能夠蓬勃發展、蔚為風潮，除了該文藝內部活躍的生命力之外，促成這些活動力旺盛的外緣因素，則為社會的經濟及文化條件。

　　晚明時期，畫譜類書籍大量出現的地域——江南，正好為當時各種條件薈萃的重要核心地區，不論經濟、文化、學術各方面，均為全國之冠。據錢穆先生的研究指出：南北經濟文化的轉移，其關鍵在唐朝安史之亂前後。安史之亂以前，北方的發展大抵超越南方；安史之亂以後，由於長期的藩鎮割據、五代的兵爭，以及遼宋、宋夏的對峙、元蒙政治之殘害，使得北方長期處於動盪不安的局面；相對的，安史之亂的結果，導致中國國力日漸南移，才士名流避禍南遷，南方遂成為中國歷史上的後方，為政治退遁之所。尤其是長江下游江浙一帶，因免於兵災之破壞，經濟穩定成長，成為歷代稅收最高的地區，不僅是絲織、陶業、水利等事業發達，即使是科舉考試、擔任宰輔、戶口人數等，南方均遙遙領先北方甚多〔註1〕。

〔註1〕錢穆先生《國史大綱》第七編〈南北經濟文化之轉移〉，商務印書館，民國 76 年 5 月，頁 532～595。

經濟的發達帶動文化人口的集中，江南的人文薈萃，刺激文化的活力，各種文學、藝術、宗教的社團如雨後春筍般地爭相出現。有明一代，江南地區蘊育了無數中國文化的典型，譬如宜興陶瓷、景德磁器、文人詩畫、性靈小品、戲曲小說等等，無一不和江南發生關聯。因此之故，若要探討畫論詩化在晚明得以完成的原因，必得先明瞭藝術思想高度發展的江南地區。

其次，畫論詩化的另一外緣條件，是社會上普遍文字崇拜的現象。中國文字的特殊性，乃其他民族所不能望其項背的。文字發展之初，其繪畫性高於書寫性，且具有濃厚的寫實性格。其後由具象的單一符號發展成足以認識世界、掌握世界的一套符號系統，並以此特殊符號系統建構了中國的文化精神，一種對文字崇拜的神秘情感。此種神秘的、近乎宗教性的崇拜現象，普遍表現在中國文化的傳統中。以明代為例，明代文字崇拜的性格，展現於政治層面、宗教信仰、科舉考試，以及各門類藝術的發展上，雖各具不同的風貌，但卻共同形成明代「主文」的文化型態。本節主要的論述角度，即經由呈現在明代社會的各種文字崇拜現象，來說明晚明繪畫理論詩化的根據，以及源於中國文字與文化之間有機的關聯。

再者，明代的禪悅之風也是促使畫論詩化的重要因素。禪宗思想自唐代以來，便以不立文字、直指本心的教義為宣揚目標。宋代開始，儒家理學提倡「理」、「欲」之辨，將實踐性的生命之學抽離了人的主體能動性，空談「天理」「人欲」的關係，產生了許多社會弊病。有鑑於此，明代左派王學遂發展出「天理即人欲」的哲學觀與人生觀。不僅禪宗內部有「呵佛罵祖」的狂禪思想，在理學方面，陽明學說更借禪宗精神作為真理論根柢，主張「即心即理」、「天理即人欲」，一切萬象皆心所造。影響所及，各種「性靈」、「童心」、「真心」、「有情」的呼聲紛呶並起，強調尋回個人靈明的本心，藉以調和「理」、「欲」長期衝突的局面。

晚明文人一方面自居儒者，另一方面又與禪僧交往，每有禪悅之

會。文人之思想既受眞靈不昧的本心所鼓盪，必然勇於突破傳統的格局，追求個性的解放。晚明文人畫之所以成爲繪畫主流，批判院畫規規於矩度之中者，即爲此種心態的反射。創作理念經由禪宗思想的洗禮，**轉變**爲以更活潑的心靈，大膽描寫個人的心志，以遊戲翰墨的態度，令繪畫直指人內心最幽微的精神境界。以下即就江南的藝術風尚、文字崇拜的傳統，以及文人的禪悅之風三方面加以探討促成晚明畫論詩化相關的社會條件。

第一節　江南的藝術風尚

地域性文學的研究，自來便是一般討論文學風格的方法之一。最早區分地域文學風格之不同者，始於論《詩經》與《楚辭》兩大文學作品。論者多謂《詩經》屬於北方文學代表，「所顯示的是現實生活的寫照，對於虛幻世界是不太予以注意的，雖其中偶有神話出現，但其角色多平實而少神奇詭媚的氣息。這主要是因地理環境的影響。《詩經》中表現北地人民重實際乏幻想的性格〔註2〕。」；《楚辭》則產生於山林俊秀、雲煙縹緲，多宗教、巫風的南方楚地。清儒王夫之對楚國風光有精采的說明，其謂：

> 楚，澤國也，其南沅湘之交，抑山國也。疊波曠宇，以蕩遙情，而迫之以崒嶔戌削之幽苑，故推宕無涯，而天采矗發，江山光怪之氣，莫能揜抑〔註3〕。

楚地，雖屬今湖南一帶，位船山所描述的景物土風，大抵亦涵括了南方的山川地勢。可見在中國文化發展的初期，地理環境實爲影響文學性格的重要因素之一。

中國南方，尤其是江南一帶，自古便爲經濟富庶之地，《史記・貨殖列傳》描述吳越之地時謂：「吳越之地，地廣人稀，飯稻羹魚，

〔註2〕 湯宿珍〈素樸的與激情的──詩經與楚辭〉，收入《中國文化新論》文學篇二，聯經出版事業公司，民國76年2月，頁48。
〔註3〕 《楚辭通釋》序例，引自註2之書，頁48。

或火耕而水耨、果隋蠃蛤，不待賈而足。地勢饒食，無饑饉之患，以故呰窳偷生，無積聚而多貧。是故江淮以南，無凍餓之人，亦無千金之家。」漢代政治重心在北方，吳、越地區仍屬偏僻未開發之方，然因地富土沃，故經濟頗爲自足，雖無巨室富賈，亦可免貧病凍餒之患。

降及六朝，南北長期戰爭，北方爲鮮卑拓跋氏所據，原在北方的世家大族紛紛避禍南遷，史稱「永嘉之後，帝室東遷，衣冠避難，多所萃止；藝文儒術，斯之爲盛。」經過一次人口的大遷徙，使南、北兩地的文化、經濟、政治有了交流與更迭，南方成爲經濟重鎮。隨著人口的增加，帶動了人文的集中，江南地區遂成爲文明薈萃之所。明孫承澤《春明夢餘錄》卷三十六云：

> 韓愈謂賦出天下，而江南居十九；以今觀之，浙東西久居
> 江南十九，而蘇、松、常、嘉、湖五郡，又居兩浙十九也。

此文顯示由唐迄明，江南地區始終爲國家賦稅最多者，代表此地的經濟發展達全國之冠。江南地區依行政劃分爲許多郡縣，以明代而言，蘇州府、松江府、常州府、嘉興府、湖州府五地的稅收，又爲江南之冠。由於經濟的發達，吸引無數文人雅士到此聚集，以故文風日益昌盛。明初洪武三十年會試，及第者全爲南方人士，北方竟無一人登第，故宣德、正統年間，將會試分爲南、北、中三卷，南卷爲南直隸之應天、蘇州、松江諸府，包括浙江、江西、福建、湖廣、廣東等五省，且占總錄取人數百分之五十五，北卷占百分之三十五、中卷僅取百分之十〔註4〕。依此觀之，南方以蘇州、松江爲主的江南地區，實爲明代人文鼎盛的地域。

明代江南人文肇興，當時文士屢言及之，如文徵明〈翰林蔡先生墓志銘〉云：「吾文章之盛，自昔爲東南稱首，成化弘治間，吳文定王文恪繼起高科，傳掌帝制，遂持海內文柄，同時若楊禮部君謙、

〔註 4〕本數據依據雷飛龍〈家世地域與漢唐宋明的朋黨〉，《國立政治大學學報》第十四期。

都太樸元敬、祝京兆希哲，仕不大顯，而文章奕奕，顯然在人，要亦不可以一時一郡也。」蘇州人陸粲《仙華集後序》亦云：「吳自昔以文學擅天下，蓋不獨名卿材士大夫之述作，烜赫流著，而布衣韋帶之徒，篤學修詞者，亦累世未嘗之絕，其在本朝憲、孝之間，世運熙洽，海內日興於藝文，而是邦尤稱多士。」明末錢謙益《列朝詩集小傳》亦云：

> 自元季迄國初，博雅好古之儒，總萃於中吳，南園俞氏、笠澤虞氏、盧山陳氏，書籍金石之富，甲於海內。景天以後，俊民秀才，汲古多藏，繼杜東原、刑蠢齋之後者，則性甫、堯民兩朱先生，其尤也。其他則又有刑量用文、錢同愛孔周、閻起山秀卿、戴冠章甫、趙同魯與哲之流，皆專勤績學，與沈啓南、文徵仲諸公相頡頏，吳中文獻，於斯為盛。百年以來，古學衰落，而老生宿儒、笥經蠹書者，往往有之。〔註5〕

以此諸論觀之，明代的文風集中在江南地區，而江南文章之盛，又以蘇州、松江等吳中文人為主要力量。吳中文人的治學與好尚偏重在藏書、金石賞鑑、詩文書畫等方面，形成了一般特殊的藝術風尚。明范濂《雲間據目抄》卷二謂：

> 學詩、學畫、學書，三者稱蘇州為盛，近來此風沿入松江。朋輩皆結為詩社，命題就草，其間高才美質，追蹤先輩者，豈曰盡無，而間有拾得宗子相、屠長卿涕吐，湊泊俚語，使號詩人者，抑何其多也。其他字畫，災紙災扇者，不可勝道，苟為縉紳物色，即自列千古名家，曰：某為米、某為趙、某則大癡、叔明也。嗟嗟！何古人曠世一見者，而今且比比於松耶？〔註6〕

由此可知，松江的文藝風氣受蘇州文化的影響，此二地區同為江南文化的中心，其中詩、書、畫三者，又引領帶動了其他的藝術風尚，

〔註5〕見該書丙集〈朱處士存理〉。
〔註6〕轉引自陳萬益《晚明小品與明季文人生活》，頁68。

無怪乎得名人餘唾者，爭相仿效，無形中更促進了江南地區文藝的風潮。

以詩文而論，錢謙益曾謂「吳中詩文一派，前輩師承，確有指授〔註7〕」，詩文之中，又以詩歌為吳中文士所擅長。以《列朝詩集小傳》所錄之詩人統計之，僅蘇州一府的詩人即高達四十六人〔註8〕，可見詩歌在吳中一地，實為諸文藝之冠，且引領吳中藝術風氣，獨霸明代文壇。

然而，吳地的諸多藝術風尚之中，何以會以詩歌為主導？造成吳地以詩歌為主的藝術風氣，其中原因要從考試制度面加以觀察。

依明代考試制度，進士分為三甲，一甲三人，二甲九十人至百餘人不等，三甲約百餘人至二百餘人不等。一、二、三甲品秩不同，著有定制。一甲第一名正六品授翰林檢討，第二、三名正七品，授翰林編修；二甲授正七品，三甲正八品。大抵進士第一甲得入翰林，而二甲、三甲之優者，得選為庶吉士，並先觀政，再予以任用，其餘則分發科道，外則任府州縣職。翰林院的主要任務為專司文字之職，不須任事，且其升遷管道優越，故多為明代文士所嚮往，導致明代翰林權重的局面。沈德符《萬曆野獲編》對此有謂：

> 內閣輔臣，俱繫職詞林，至今上任視事仍在翰苑。凡文移俱以翰林院印行之。人謂詞臣偏重為非是，未知太祖時故事也。洪武十四年十月，命法司論囚擬律奏聞，從翰林春坊會擬平允，然後覆奏論決，是生殺大事，主於詞臣矣。至十二月，又命翰林、編修、檢討、典籍、左右春坊、司直、正字等官，考駁諸司奏啓以聞，如平允，則序銜曰翰林院兼平駁諸司文章事，某官某列名書之以進，則唐、宋平章參政之任又兼之矣。十五年廢四輔官，遂設華蓋等殿閣大學士，以邵質等為之。二十三年止稱學士，而任事如

〔註7〕 《列朝詩集小傳》丙集〈蔡孔目羽〉，上海古籍出版社，1959年9月，頁308。

〔註8〕 簡錦松《明代文學批評研究》，學生書局，民國78年2月，頁128。

故也。惟建文不設學士，而永樂仍爲殿閣大學士，秩本尊
於史官，坊局安得不司禁密之寄〔註9〕。

據簡錦松先生的研究統計指出：由科舉考試登第之進士以吳中地區最
多，進士入選翰林者如翰林修撰張泰、太常少卿兼翰林侍讀陸釴、浙
江左參政陸容等，皆蘇州府崑山縣人，故知蘇州與翰林的關係甚深。
由優異的科舉成績，使蘇州文壇結合形成強固的地域意識，而在高錄
取率的背後，出現了舉人以下階層優秀詩人輩出的局面〔註10〕。如舉
人唐寅、祝允明、黃省曾，監生文徵明、蔡羽、王寵，隱者沈周、史
鑑等，俱負詩名。以上諸人，不僅工詩爲文，間亦以畫著稱，唐、祝、
文、沈諸家，更爲明代吳派畫家之主盟。可見吳中不僅爲詩人聚萃之
地區，亦爲明代文人畫主要的創作範圍，無怪乎其藝術風尚乃爲全國
之冠，且領導風騷。

吳地畫風，自六朝已有，王穉登《國朝吳郡丹青志》敘曰：
　　吳中繪事，自曹、顧、僧繇以來，鬱乎雲興，蕭疏秀妙，
　　將無海嶠精靈之氣偏於東土耶？抑亦流風餘韻，前沾後漬
　　耶〔註11〕？
古來繪事者居江南甚或吳地的爲數頗多，舉其要者，如明茅一相《繪
妙》所列：
　　△陸探微，吳人，善畫事……唐張彥遠謂：體運遒舉，風
　　　力頓挫，一點一拂，動筆新奇，固自不凡矣。
　　△張僧繇，吳人，……世謂僧繇畫骨氣奇偉，規模宏逸，
　　　而六法精備，嘗與顧、陸並馳爭先。
　　△顧野王，字希馮，吳郡人，……能詩文、善國畫，尤工
　　　草蟲。
　　△張璪，字文通，吳郡人，……善畫松石山水，自撰〈繪

────────────

〔註9〕見該書卷十〈翰林權重〉。
〔註10〕同註8，頁127。
〔註11〕該書收入楊家駱主編《中國學術名著》第五輯《藝術叢編》第一集
　　　　第十一冊《明人畫學論著》，世界書局，民國64年4月三版。

境〉一篇，言畫之要訣。……所畫山水，高低秀絕，只
天深重，幾若斷取，一時號爲神品。

△董源，字北苑，鍾陵人，多寫江南山水，不爲奇哨，僧
巨然實祖述之。大抵源之畫宜遠觀，其用筆似草艸，近
視之不類物象，遠觀則景物粲然，幽情婉思，如睹異境。
蓋意在筆前，景生意外，非俗工之所能彷彿也。

△黃公望，字子久，……平江常熟人，幼習神童，科通三
教，旁曉諸藝，善畫山水，師董源，晚季變其法，自成
一家。

△吳鎮，字仲圭，號梅花道人，嘉興魏塘鎮人。畫山水師
巨然，其臨模與合作者絕佳，往往傳於世者，皆不專志，
故極率略。

△倪瓚，字元鎮，號雪林生，常熟無錫人，畫林木、平遠、
竹石，殊無市朝塵埃氣。

△王蒙，字叔明，吳興人，趙文敏公之甥，畫山水師巨然，
得其用墨法，秀潤可喜，亦善人物。

由上所錄諸人，值得注意的是，自宋迄元的文人畫家多居南方，善畫
山水樹石，且用筆清逸草略，意境脫俗。影響所及，明代江南畫壇的
風尚，亦以文人創作爲表現趨向，如《國朝吳郡丹青志》所錄之人，
即爲明代吳地之善繪事者：

△沈周先生，……繪事爲當代第一，山水人物、花竹禽魚，
悉入神品。其畫自唐宋名流及勝國諸賢，上下千載，縱
橫百輩，先生兼總條貫，莫不攬其精微，每營一障，則
長林巨壑、小市寒墟，高明委曲，風趣泠然。

△唐寅，字伯虎，……畫法沉鬱，風骨奇峭，刊落庸瑣，
務求濃厚，連江疊巘，纚纚不窮，信士流之雅作、繪事
之妙詣也。

△文先生名璧，字徵明，後以字行，更字徵仲，……畫師
李唐、吳仲圭，翩翩入室，……晚歲德尊行成，海宇欽

　　　　　慕，縑素山積，喧溢里門，寸圖纔出，千臨百摹，家藏
　　　　　市售，眞贋縱橫。一時硯食之士，沾脂沾香，往往自潤。
其他如周臣「吳郡人，畫山水人物，峽深嵐厚，古面奇妝，有蒼蒼之
色，一時稱爲作者」、陳道復「畫山水師米南宮、王叔明、黃子久，
不爲效顰學步，而蕭散閒逸之趣，宛然在目」、杜淵孝「畫亦遒麗，
效南唐董北苑」、趙原「長郡人，畫師王右丞」……等等。

　　以上數人，皆明代吳地善繪事者，其師法的對象，多爲北宋以
來文人畫派的翹楚，故知明代吳中畫風仍以文人畫爲主要標徵，此
輩文人畫家，亦多爲進士未第之詩人。以是觀之，江南的藝術風尙
主要乃藉由詩歌與繪畫兩方面來呈現其審美趣味，此兩種藝術門類
又有其共通共感的要素，這些要素，是經由文人的性格、生活所形
成塑造的。

　　明代文人的性格傾向，必須從其生活品味中去實際暸解。由於
江南經濟的條件優越，文人大多薈聚於斯，各結會社，以資怡老游
藝，或詩文酬唱、或煮酒論藝，遂形成江南一帶藝術品評、賞鑑收
藏的風氣，一時古玩、書畫、銅器、金石、古籍版本等，皆爲收藏
之列。沈德符《萬曆野獲編》卷二十六有謂：
　　　　　玩好之物，以古爲貴，惟本朝則不然。永樂之剔紅、宣德
　　　　　之銅、成化之窯，其價遂與古敵。……賞識摩娑，濫觴於
　　　　　江南好事縉紳，波靡于新安耳食。諸大估日千日百，動輒
　　　　　傾囊相訓，眞贋不可復辨，以至沈、唐之畫，上等荊、關；
　　　　　文、祝之書，進參蘇、米，其敝不知何極。
陳繼儒《太平清話》卷四亦曰：
　　　　　黃五岳云：「自顧阿瑛好蓄玩器書畫，亦南渡遺風也。」至
　　　　　今吳俗，權豪家好聚三代銅器、唐宋玉窯器、書畫，至有
　　　　　發掘古墓而求者〔註12〕。
錢謙益《列朝詩集小傳》謂史鑑「家居水竹幽茂，亭館相通，客至，

―――――――――――――――
〔註12〕收入《筆記小說大觀》第四冊，新興書局。

陳三代、秦、漢器物，及唐宋以來書畫名品，相與鑒賞。好著古衣冠，曳履揮麈，望之者以爲列仙之儒也。」誠可謂明代文人的典型代表。

　　江南權貴縉紳貴尚時玩，乃一代風氣使然，其價格高可千兩，足知當時必有充裕的消費能力，才能進行如此高昂的交易。江南經濟的富足，提供了這項風氣的盛行。既然社會上瀰漫著收藏古董藝品的風尚，那麼必然地會刺激創作，於是詩文書畫，一時競起。陳眉公《太平清話》卷四謂「吳中數年來，士以文競，茲編（《文選》）始貴。余向畜三五種，亦皆舊刻，此錢秀才高本尤佳。秀才既力文甚競，助以佳本，當尤增翰藻，不可涯介。」江南一帶，因文士競以《文選》爲尚，故《文選》版本之良窳，深爲收藏家所注目，版本佳者，價格自增。

　　因收藏、鑑賞的風氣日益喧騰，各種書估、藏書家、刻工、畫家等職業蔚然稱盛，社會上也出現了一類因應此風而起的人士，此輩人士又分爲賞鑑家與好事家兩種。茅一相《繪妙》云：

> 米元章謂好事家與賞鑑家自是兩等。家多咨力，貪名好勝，遇物收置，不過聽聲，此謂好事。若賞鑑則天資高明，多閱傳錄，或自能畫，或深畫意。每得一圖，終日寶玩，如對古人，雖聲色之奉，不能奪也。

謝肇淛《五雜俎》卷七亦同時指出：

> 米氏畫史所言賞鑑、好事二家，可謂切中世人之病。其爲賞鑑家者，必其篤好遍閱記錄，又復心得或自能畫，故所收皆精品。近世人或有貲力，元非酷好，意作標韻，至假耳目於人，或置錦囊玉軸，以爲珍秘，開之令人笑倒，此之謂好事家。

好事家以家資宏富、善收奇珍，但亦附和時尚，本身未必深諳藝事；賞鑑家則不然。賞鑑家本身必須熟讀古籍，運用其博學廣識，加之明察秋毫之法眼，鑑別古董時玩的良級及眞贗，故其本身即或爲善藝者、或爲深解藝事之人。江南一帶之好事家如「吳中吳文恪之孫、溧

陽史尚寶之子，皆世藏珍秘，不假外索，延陵則嵇太史（應科）、雲間則朱太史（大韶）、吾郡項太學（錫山）、安太學、華戶部輩，不吝重貲收購，名播江南。南都則姚太守（汝循）、胡太史（汝嘉）亦稱好事。」是輩皆縉紳之家，貲多位尊，故得以附庸風雅，而其實本身不諳藝事者多矣；賞鑑家則如「王弇州兄弟，而吳越間浮慕者，皆起而稱大賞鑑矣。近年董太史（其昌）最後起，名亦最重，人以法眼歸之。篋笥之藏，為時所豔〔註13〕。」董其昌最後出，其與好友陳繼儒皆精於賞鑑，於時最著。二人對藝術古玩的價值評斷，可左右當時士商的藝術品味，士人商賈多依存於二人的賞鑑標準之下，如《花村談往》所云：

> 董玄宰三楚督學歸，怡情赴宴，一舊族子驟富，傚名公家營構精舍，中藏書畫、鼎彝、琴棋、玩好之物，充牣無序，又與算格、法馬、帳簿等交互錯置。因邀玄宰、眉公與張侗初輩花會談敘，飯後引入清談。主人各為誇指某物，矜所自來，某為的係真蹟，某件價值多少。玄宰閉目搖首曰：「太多太多，穢雜矣！」主人領意，急令各去其半，又問玄宰：「眼前清曠否？」仍曰：「正未正未！」再為割情裁減，幾至於無，復問：「如何？」玄宰目眉公曰：「兄意以為暢適否？」眉公曰：「畢竟不潔淨。」玄宰曰：「曉人。」主人曰：「如此尚多，乞示何法？」玄宰曰：「更無別法，如吾兄亦去之可耳。」滿室大噱。〔註14〕

觀此情景，足見董氏在當時藝術界舉足輕重的地位。其對藝術玩好之物的品評標準，成為藝術界遵循的價值判斷。其不僅以賞鑑著名，本身又是晚明文人畫思想的集大成者。以此賞鑑家之法眼與聲譽，將文人畫評為南宗頓悟之學，無怪乎旗纛一舉，靡然從風，整個江南均瀰浸在藝文繪事的潮流中，正是「明興善丹青者，何啻數百家，然其最馳名者，不過十之一耳。其山水、人物、花卉、禽魚，不過數種，而

〔註13〕沈德符《萬曆野獲編》卷二十六〈玩具〉。
〔註14〕轉引自陳萬益《晚明小品與明季文人生活》，頁73－74。

吾吳大約獨踞其太半，即盡諸方之燁然者不敵也〔註15〕。」吳地畫風之盛，有其藝術背景，董其昌、陳繼儒等所提倡的文人畫思想能在晚明鼓動風潮，主要原因蓋自於其位居晚明藝術風尚的主導所致。

　　明代文人這種特殊性格與人生觀，使這種崇尚寫意化的繪畫風格獨立特出，藝術創作成為文人生活的重心，文人思想的抬頭、文人階層社群的組織，使文藝界產生重大變革，各種文學藝術的創作、鑑賞均掌握在文人手中，品茗、煮酒、論詩、鬻畫、收集珍奇古玩等風氣，率皆附庸於風雅文士，無形中使晚明的文化呈現了一種主「文」的型態。

第二節　文字崇拜的傳統

　　然而，這種主「文」的文化型態，並非一夕而成。早在中國文化成形之初，即有一股主「文」的傳統精神在蘊釀之中。

　　東漢許慎《說文解字》釋「文」時謂：「文，錯畫也，象交文。」段玉裁注引《考工記》曰：「青與赤謂之文，道畫之一端也。」可見「文」字最早的原意，與畫繪設色之事的關係極為密切，以此「文」所衍發出來的文字，便也充分地展示了中國文化的特質，中國的文學、藝術，也斷不能脫離這種文字崇拜的傳統。如《文心雕龍·原道》說得好：

> 文之為德也大矣，與天地並生者何哉？夫玄黃色雜，方圓
> 體分，日月疊璧，以垂麗天之象；山川煥綺，以鋪理地之
> 形；此蓋道之文也。仰觀吐曜，俯察含章，高卑定位，故
> 兩儀既生矣，惟人參之。性靈所鍾，是謂三才。為五行之
> 秀，實天地之心。心生而言立，言立而文明，自然之道也。
> 傍及萬品，動植皆文。〔註16〕

〔註15〕明佚名撰《雜評》，收入楊家駱主編《明人畫學論著》，世界書局，
　　　　民國64年4月三版。
〔註16〕據范文瀾《文心雕龍註》，學海出版社重印，民國77年3月。

所謂「文」，可指狹義的「文字」、「文學」，亦可包含廣義的「文化」。早在漢代，儒者即運用辨析文字、深察名號的方式，來建構其人文世界觀與宇宙存有論，由文字以建構文化，由文字以理解世界〔註17〕。魏晉南北朝時期，由於人文思想的獨立，文字的作用已脫離漢代那種「雕蟲小技，壯夫莫爲」的卑微角色，而提昇成爲「經國之大業，不朽之盛事」，擅於掌握文字的文人也不再是「類於俳優」的弄臣，而逐漸成爲領導社會風潮的主角。

這種角色的更迭，最明顯的，還是在於社會結構遽變的唐代。唐代是一個貴族階層與平民階層界限逐漸模糊的世代，文字不再是貴族階層的專利品，而是普及到社會的各個層面，使唐代形成了文字（甚至文學）崇拜的社會型態。

據龔鵬程先生的研究指出：要瞭解唐代的社會，必須通過對科舉制度的掌握。科舉制度中，又以進士科獨占鰲頭，不論王公將相，甚至帝王之尊，無不歆羨進士及第的人。但據唐代官制而論，進士及第，只能自九品上下起敍，僅僅代表獲得一任官的資格，若眞要任官，更必須通過吏部的銓選。以這樣卑微的小官，何以會受到廣大的社會群眾所嚮往？究其原因，進士科受尊崇的因素，在於社會上普遍看重文學、崇拜文字。進士科所試之法爲詩賦，文學自爲其所擅長，故其身價之重，曲江宴會之隆盛，使得連富有四海的帝王都會歎息「恨不以進士出身」了。

在這種「尚文」的文化環境中，不僅文學受到尊崇，相對的，各種社會現象莫不以文字──文學爲依歸，形成了一個崇拜的現象。環繞這些崇拜的行爲，也會出現一些類似宗教現象與宗教性意涵的族類，諸如偶像崇拜、聖碑、巫術、占卜、獻祭、祈禱、聖址、社團、神話……等等。整個社會在「尚文」的價值體系中，於是社會階層文士化、文人階層社會化，造成門弟社會的衰落及官僚體制

〔註17〕龔鵬程《文化符號學》第二卷第一章〈深察名號：哲學文字學〉。

的文人化〔註18〕。

　　降及宋代，社會階層化仍沿續著中晚唐以知識而不以血統為基礎的模式，社會中無論高門或寒族，均可透過科舉而進入政治運作中心，由科舉考試所造成知識階層的實際結合，更加屬社會上文字崇拜的現象。如師道與道統、文統觀念之形成，以及書院風氣、詩社文會的林立皆是。〔註19〕

　　若以此文字——文學崇拜的各種現象審視明代，則明代主文的力量仍然持續，只不過明代的文人雖主導著整個社會，但文人的性格及生活態度卻也在逐步的世俗化。故明代的社會型態，乃是文人與市井百姓互相涵化的結果。

　　明代開國之初，以「四書」立國，故主孝道、重儒生。史稱明太祖「好親近儒生，商略今古」〔註20〕，又喜文史詞章之學，「（太祖）以遊丐起事，目不知書，然其後文學明達，博通古今，……此固其聰明天亶，然亦勤於學問所致」〔註21〕，太祖不僅親自為文賜贈功臣，更能賦詩，且命樂韶鳳參考中原正音製訂《洪武正韻》，成為研究中國近古音韻的重要典籍。除此而外，太祖更留意經學，批註《尚書·洪範》，「宋濂侍左右，嘗召講春秋左氏傳，陳南賓進講洪範九疇後，御註洪範，多採其說」，太祖對於士大夫，雖一面待之以嚴刑酷罰，往往以文字疑誤殺人；一面又廣召士子，興學講道，鼓勵文藝詞章之學，因此明初形成一有趣的現象：一方面文人多不樂仕進，如《廿二史箚記》所云：

　　　　明初文人，多有不欲仕者。丁野鶴、戴良之不仕，以不忘

〔註18〕龔鵬程《文化符號學》第三卷第一章〈文學崇拜與中國社會：以唐代為例〉。
〔註19〕有關唐宋文化之承續，請參龔鵬程《江西詩社宗派研究》第二卷〈宋詩之背景與宋文化的形成〉，文史哲出版社，民國72年10月，頁61～138。
〔註20〕趙翼《廿二史箚記》卷三十六〈明祖重儒〉。
〔註21〕同上，卷三十二〈明祖文義〉。

故國也。他如楊維楨以纂禮樂書,徵至京師,留百餘日,
乞骸骨去,宋濂送之詩,所謂白衣宣至白衣還也;胡翰應
修元史之聘,書成,受賚歸;趙塤、陳基亦修元史,不受
官,賜金歸;張昱徵至,以老不仕;陶宗儀被薦不赴;王
逢以文學徵其子掖為通事司,叩頭以父年高乞免,乃命吏
部符止之。蓋是時,明祖懲元季縱弛,一切用重典,故人
多不樂仕進。〔註22〕

另一方面文壇甚盛,人才輩出,如《明史·文苑傳》所云:

宋濂、王褘、方孝孺以文雄,高、楊、張、徐、劉基、袁
凱以詩著。其他勝代遺逸,風流標映,不可指數,蓋蔚然
稱盛已。

明初重文,師友講貫,學有本原,培養這批文學之士的方式乃經由
各種選舉管道。據《明史·選舉志》所云,明代選舉之法,大略有
四:一曰學校、二曰科目、三曰薦舉、四曰銓選。其中又以科目為
盛,大率卿相學士皆從此脫穎而出。學校則為儲育人才以應試科舉,
故深受太祖的重視。洪武二年初建國學,曾諭詔曰:「學校之教,至
元其弊極矣。土下之間,波頹風靡,學校雖設,名存實亡。兵變以
來,人習戰爭,惟知干戈,莫識俎豆。朕惟治國以教化為先,教化
以學校為本。京師雖有太學,而天下學校未興。宜令郡縣皆立學校,
延師儒,授生徒,議論聖道,使人日漸月化,以復先王之舊。」〔註
23〕於是天下各府、州、縣、衛所,皆建儒學,教官高達四千二百餘
人,弟子更不可勝數。此種學校盛況,誠為唐、宋以來所不及。若
沿此重儒學的制度繼續行之,明朝應為儒學昌盛的時代。然由於選
舉之法出現弊端,科學成為仕途的要津,相沿愈久,「進士日益重,
薦舉遂廢,而舉貢日益輕」,情之所趨,使士子競相奔赴科考。科舉
考試之法,以八股取士。明初取朱註為範,永樂年間,更頒定《四
書五經大全》作為考試的教科書,且廢註疏不用。於是天下孜孜於

〔註22〕見該書卷三十二〈明初文人多不仕〉。
〔註23〕《明史·選舉志》。

宦途者皆棄經義不顧，文遂漸靡，標新立異，與國初相去愈遠。嘉靖以還，更崇尚新奇，「厭薄先民矩矱，以士子所好爲趨，不遵上指也」。天啓、崇禎之際，「文體益變，以出入經史百氏爲高，而恣軼者亦多矣」。以此觀之，科舉試士的結果，造成了明代文學體氣的逐漸衰微。但是氣體之衰，並不意謂著從事文學與崇拜文字的人口減少，相反地，有明一代在各方面皆表現出文字力量在文化層面上的重要影響。

首先是明太祖的文字統治術。明太祖由目不識丁的草莽身份，一躍而爲萬人崇奉、文學明達的九五之尊，其運用文字力量以創建明朝，是研究明代歷史的學者所不能抹殺的事實。例如當太祖仍爲吳王時，在他大舉進攻張士誠的時候，便利用檄文作爲心理戰的武器。在討伐張的檄文中，以「伐罪救民，王者之師」的口號，贏得了百姓的信服，並且引經據典，將自己起兵的行爲，賦予歷史上正統的詮釋。雖然檄文中的文字未必爲朱元璋所親撰，但以民族認同爲號召，運用文字所具有的神秘力量，卻是值得佩服的。〔註 24〕除此而外，在王朝成立之初，爲了牢籠元末士大夫爲其新興帝國效力，於是下詔修纂史籍，諸如《元史》、《大明集禮》〔註 25〕、《大明志書》〔註 26〕、《存心錄》、《躬耕錄》、《大明律》等，均在明太祖一貫的文字統治術下完成的。太祖能重視儒生，勤習詩文，批閱奏章，進而以文字統治臣民，並利用傳統社會的重視禮義名分、鼓吹孝道，可謂以「君尊臣卑」、「上下有別」的思想來鞏固其帝國統治。〔註 27〕

〔註 24〕羅炳綿〈明太祖的文字統治術〉，《中國學人》第三期。

〔註 25〕《明會要》卷二十六云：「洪武二年八月，脩禮書。詔舉素志高潔、博通古今、練達時宜之士，年四十以上者，禮送至京。曾魯及梁寅、宋訥、徐一夔、劉于、周子諒、胡行簡、劉宗弼、董彝、蔡深、滕公琰並與焉。明年正月，書成。賜名《大明集禮》。」

〔註 26〕同上，又曰：「二年十二月，《大明志書》成。先是命儒士魏俊民、黃篪、劉儼、丁鳳、鄭思先、鄭雄等六人，類編天下州郡地理形勝、降附始末。至是書成，命送秘書監刊行。」

〔註 27〕同註 24。

　　其次，永樂時期，翰林院庶吉士沈升曾上言曰：「近日各布政司、按察司不體朝廷求賢之盛心，苟圖虛譽，有稍能行文，大義未通者，皆領鄉薦，冒名貢士。及至會試下第，其中文字稍優者得除教官，其下者亦得升之國監，以致天下士子競懷僥倖，不務實學」〔註28〕，可見只要文字能力強，文理稍優者，即使科舉下第，亦可由其文采而致仕。

　　自成化以後，科舉制度開始以經義取士，即所謂八股文試士之法，其方式是初場以《四書》疑問本經義及《四書》義各一通，而本經之中可出的題目不過數十種，於是富商巨族咸以重金延聘能文之士，在家中設塾，將數十種題目各撰一篇論文，以篇計酬，令其弟子及僮奴記誦熟習。能文之士在這種科舉擬題的風氣之下，不僅生活問題得以解決，更能以文字博得尊崇，故「天下之士靡然從風」。顧炎武在《日知錄》卷十九會感歎「舉業之文昔人所鄙斥，而以為無益於經學者也。今猶不出於本人之手焉，何其愈下也哉！」

　　朝廷既以八股文取士，限定作文的規範，並極端講求修辭技巧和文學素養。文人學子為求登弟，紛紛聚集研習，故自萬曆以後，專門研究八股文的文會便逐漸盛行，如顧鼎臣、袁宏道、郝惟禎、陸世儀等人，各創文社以會集同好〔註29〕，尤有甚者，有如陸弼等人，因推尊王弇州之文才，幾欲鑄金頂禮〔註30〕，可見文人在明代，是普遍受到重視與尊崇的。其所以受尊崇的原因，不外來自其對文字掌握的能力。故凡能駕馭文字、舞文弄采者，在明代便極易展露頭角，成為文壇的主導。

　　再者，宗教與文字的關係，也是明代文字崇拜的一種現象。前已言及，明太祖初起兵時，常以檄文來聲討敵人。值得注意的是，明太

〔註28〕引自顧炎武《日知錄》卷十九〈舉人〉。

〔註29〕郭紹虞〈明代的文人集團〉，收入《照隅室古典文學論集》，上海古籍出版社，頁580。

〔註30〕錢謙益《列朝詩集小傳》，頁499。

祖本身的背景即是從白蓮教脫胎而來的，其外祖陳公曾爲淮右巫師。
太祖未起兵之前，爲郭子興手下一員，郭子興乃元末白蓮教教主韓山
童一派的分支，《明史》卷一百二十曰：

> 韓林兒，欒城人。或言李氏子也。其先世以白蓮會燒香惑
> 眾，謫徙永年。元末，林兒父山童鼓妖言，謂天下當大亂，
> 彌勒佛下生。河南江淮間愚民多信之。

韓山童卒後，劉福通迎立山童之子林兒爲帝，《明史》又曰：

> 劉福通等自碭山夾河迎韓山童之子林兒爲帝，居於亳，遣
> 人詣和陽招諸將爲己用，諸將詣張天祐曰：「公度自能率
> 禦元兵乎？不然公當往。」天祐自揆不能，遂往。……天
> 祐尋自亳歸，杜遵道檄，推子興之子爲都元帥、天祐爲副
> 元帥、上爲左副元帥。上曰：「大丈夫寧能受制於人耶！」
> 遂不受。

白蓮教教義以「彌勒下生」、「明王出世」爲號召，倡言天下大亂，彌
勒下生，天下即可豐樂安穩，藉此以煽惑愚民，這在元末動亂不安的
時局中，的確可以吸引無數民心。但天下一旦統一，民生基礎逐漸穩
定，彌勒信仰的號召使漸失效用，加之儒士如劉基、宋濂一輩，視白
蓮教爲異端。於是太祖一變舊日態度，表明脫離紅巾，並提出民族本
位主義的口號，《明太祖實錄》卷二十一曰：

> 當此之時，天運循環，中原氣盛，億兆之中，當降聖人，
> 驅逐胡虜，恢復中華，立綱陳紀，救濟斯民，今一紀於茲，
> 未聞有濟世安民者。徒使爾等戰戰兢兢，處於朝秦暮楚之
> 地，誠可矜憫。……予恐中土久污擾羶腥，故率群雄，奮
> 力廓清，志在逐胡虜，除暴亂，使民皆得其所，雪中國之
> 恥，爾民其體之。如蒙古色目，雖非華夏族類，然同生天
> 地間，有能知禮義願爲臣民者，與中夏之人撫養無異，故
> 茲告諭，相宜知悉。

明太祖雖明言排斥白蓮教爲妖言妖行，但卻又極端信奉道術，觀其檄
文的形式與道教的儀式相類，在禱告祭祀的同時，書寫符文，上章投
簡，以文字申訴乞願，並求長生辟邪。這些文字組合而成的符文、檄

文，具有神祕法力，能發揮禳災祈福、告達天地的效果。〔註31〕太祖
即是以此文字特殊的效果，來達成其召喚民心的目的。

　　明太祖不僅由白蓮教發跡，早年更捨身皇覺寺，加之又信奉道
術，其宗教性格遂沿及子孫，且與明代國祚相終始。嘉靖時期，世宗
由於崇奉玄教，令朝廷詞臣撰文獻端、薦度超升，因賀唁祥瑞而驟貴
者不知幾人。如沈德符《萬曆野獲編》所言：

> 世宗朝，凡呈祥瑞者，必命侍直撰元諸臣及禮卿爲賀表，
> 如白龜、白鹿之類，往往以此稱旨，蒙異眷、取卿相。……
> 胡宗憲進白鹿，諸生徐渭作表，一時傳誦，而上不及知。
> 及禮卿吳山賀表，實祠部郎徐學謨所作，爲上特賞，未幾，
> 山以不賀日食閑住，未嘗得表文力也。最後西苑永壽宮有
> 獅貓死，上痛惜之，爲製金棺葬之萬壽山之麓，又命在直
> 諸老爲文，薦度超升，俱以題窘不能發揮，惟禮侍學士袁
> 煒文中有化獅成龍等語，最愜聖意，未幾即改少宰，陞宗
> 伯，加一品入內閣。〔註32〕

文官詞臣因弔唁祝賀的文字而蒙主上恩寵，並得以進官加爵的例子，
所在多有。至如厚烷，晚年因極諫世宗事玄，「上大怒，革爵錮之高
牆」者，又不知凡幾。於是文官諂諛者，紛紛撰文邀寵。賀唁之文的
體類，多以四六爲之。《野獲編》又曰：

> 四六雖駢偶餘習，然自是宇宙間一種文字，今取宋人所講
> 讀之，其組織之工、引用之巧，令人擊節起舞。本朝既廢
> 詞賦，此道亦置不講，惟世宗奉玄，一時撰文諸大陸，竭
> 精力爲之，如嚴分宜、徐華亭、李餘姚，召募海內名士幾
> 遍，爭新鬥巧，幾三十年，其中豈少抽祕騁妍可垂後世
> 者。……嘉靖間倭事旁午，而主上酷喜祥瑞，胡梅林總制
> 南方，每報捷獻瑞，輒爲四六表，以博天顏一啓，上又留

〔註31〕龔鵬程《文化符號學》第二卷第二章〈以文字掌握世界：有字天書
　　　　——中國宗教（道教）的性質與方法〉，學生書局，民國81年8月，
　　　　頁180。
〔註32〕沈德符《萬曆野獲編》卷二，〈賀唁鳥獸文字〉。

心文字，凡儷語奇麗處，皆以御筆點出，別令小內臣錄爲
一冊，以故東南才士，縉紳則田汝成、茅坤輩，諸生則徐
渭等，咸集幕下，不減羅隱之於錢繆。〔註33〕

由於世宗崇奉玄教，留心文字，一時宰相進退，以乩語爲新；百官
迎逢，藉青辭求寵。上之所好，下必趨之，於是舉國朝野，無不鍛
鍊辭藻，踵事增華，四六駢文，盛於朝廷文士之間，爭奇鬥巧，文
弊極矣。

嘉、隆時期，文風特盛，士子亦以文競，各結文字之會，互相標
榜，於是前後七子、公安、竟陵等文學派系紛紛興起，各擅其場。《明
史‧文苑傳》云：

李夢陽、何景明倡言復古，文自西京、詩自中唐而下，一
切吐棄，操觚談藝之士翕然宗之。明之詩文，於斯一變。
迨嘉靖時，王愼中、唐順之輩，文宗歐、曾，詩倣初唐。
李攀龍、王世貞輩，文主秦、漢，詩規盛唐。王、李之時
論，大率與夢陽、景明相倡和也。歸有光頗後出，以司馬、
歐陽自命，力排李、何、王、李，而徐渭、湯顯祖、袁宏
道、鍾惺之屬，亦各爭鳴一時。

嘉靖前後，文壇形成百家爭鳴的局面，對於崇拜文字的力量也逐漸增
強，原因之一，在於當時不論屛細屠販、貴賤貧富，無不投入文人以
文字華身榮體的行列，文士大量爲人作壽輓文字，使得詩文價增。文
字的力量不僅可滿足明代人對社會地位的需求，詩文的效果亦和貨利
一樣令人羨慕，能文之士，更是應接不暇，紛紛爲人潤筆。明人俞弁
《山樵暇記》有一則文字記載明代各朝翰林潤筆之大較云：

劉教正《思齋雜記》云：「天順初，翰林各人送行文一篇，
潤筆錢二三錢可求也；葉文莊公云：時事之變後，文價頓
高，非五錢一兩不敢請；成化間，則聞送行文求翰林者，
非二兩不敢求，比前又增一倍矣。」則當初士風之廉可知。
正德間，江南富族著姓，求翰林名士墓銘或序記，潤筆銀

〔註33〕同上，卷十〈四六〉。

> 動數二十兩,甚至四五十兩,與成化年大不同矣,可見風
> 俗奢重,可憂也。〔註34〕

李詡《戒庵老人漫筆》「文士潤筆」條亦記載文士以詩文治生的情形,
其曰:

> 嘉定沈練塘齡,間論文士,無不重財者。常熟桑思玄,曾
> 有人求文,託以親昵,無潤筆,思玄謂曰:「平生未嘗白作
> 文字,最敗興,你可暫將銀一錠四五兩,置吾前發興,後
> 詩作完,仍還汝可也。」

在繁榮的經濟力刺激之下,富商巨賈附會風雅,詩文書畫成為一般人
追逐的商品,自然使其價碼節節升高,文士求名以待價而沽的現象,
更充斥於晚明社會,尤其是江南吳中之地。二者相互依存的結果,因
而有商人士大夫化的傾向。「蘇州文人」和「新安賈人」(徽商)成為
晚明社會中最具代表的士商團體。文人以詩文書畫等藝術造詣博得富
人的資助供養;商賈以其財貨、藝術收藏及園林等吸引士大夫與之交
游,並以所獲錢財助修書院、設考棚、振興文教、延聘教席、栽培子
弟參與科舉,甚而捐納官銜或功名……等等。〔註35〕凡此種種,在在
均顯示一個時代重視文藝的趨勢。

 其次,由於明代詩文的愛好者已普及至一般平民走卒,使得文學
也益趨普遍化與庸俗化,參與詩文寫作的人口增加,詩文如同商品,
可以藉資購求,社會上受好文盛世的假象驅使走上浮偽之路,文學方
面受到大量中下程度的詩文愛好者之影響,自然會阻礙了文學的素
質。於是復古、學古的呼聲大振,力圖改革文弊;歸有光、袁宏道、
鍾惺等人提倡「性情之真」的文論,力主真詩文必須是能抒寫「性靈」
的快心適意之作。〔註36〕與公安三袁過從甚密的董其昌,以繪畫理論
之求「自然」、「簡淡」相與唱和,要求繪畫必須是抒寫畫家內心的情
意,故曰「師己心而不師古人」,加之其詩文造詣頗高,對當時文壇

〔註34〕轉引自陳萬益《晚明小品與明季文人生活》,頁61註49。
〔註35〕同上,頁60、72。
〔註36〕簡錦松〈論晚胡文學思潮中的學古與求真〉,頁337～347。

影響甚鉅。袁中郎謂「不佞嘗嘆世無兼才，而足下殆奄有之。性命騷雅、書苑畫林，古之兼斯道者，唯王右丞蘇玉局，而摩詰無臨池之譽，坡公染翰，僅能為枯竹巉石，不佞將班足下於王蘇之間，世當以為知言也。」〔註37〕將董氏與王維、東坡並稱，示意其詩文書畫力追先哲，引領時代風騷。以此詩文長才推動藝術發展，無形中使詩文力量更加增強，成為一股強勢的藝術潮流，使得此一時期有長足發展的繪畫藝術，紛紛受此詩文力量的影響，理論內部的演變遂傾向於文字系統的抽象思考模式。

第三節　文人的禪悅之風

　　所謂「禪悅」，即入於禪定者，其心愉悅自適之謂。如《華嚴經·淨行品》所云：「若嚥食時，當顧眾生，禪悅為食，法喜充滿。」《維摩詰經·方便品》亦云：「現有眷屬，常樂遠離。雖服寶飾，而以相好嚴身，雖復飲食，而以禪悅為味。〔註38〕」禪宗興起於唐代，然而由於唐代佛教各宗派均有卓越的發展，士大夫所吸收濡染者，並非真正的禪宗，而是綜合性的佛教思想。洎自宋代，由於理學汲取禪宗思想而發展，使得禪宗思想得以在士大夫之間流行繁衍，文人與禪僧的交遊甚密，禪僧文人化、文人禪僧化，禪悅之風於焉大盛。

　　理學自北宋發展以來，一方面吸收禪宗思想的義理，一方面又極力想自禪宗思想的桎梏中掙脫出來，作儒釋之分判，故知識份子多半既習禪又自居為儒者。禪宗就在這種遭受儒學的衝擊之下，歷經元代蒙古統治之變革，幾乎沒有多大發展，亦不見大師級之禪師出現。此種現象一直持續至明代中末期，禪悅之風突然又襲捲整個江南。陳援庵先生《明季滇黔佛教考》中曾謂明代萬曆以後，禪風浸盛，文人士大夫無不談禪，如黃慎軒、李卓吾、袁中郎、袁小修、

〔註37〕袁宏道《袁中郎全集》，〈答董玄宰太史〉。
〔註38〕引自《佛光大辭典》，頁6477。

陶石簣、陳眉公等；明代的耆宿高僧亦多與士大夫結納，如紫柏眞可、憨山德清、雲棲袾宏等，影響之大，舉國披靡。

　　在這種禪悅的風氣之下，文人雅士，莫不以習禪談禪爲尙，並組織放生會、禪悅之會。如陶望齡「晚而參雲棲宏公，受菩薩戒，因與諸善友創放生會於城南，以廣雲棲之化。……亦好禪學。」〔註39〕文人畫壇之主要人物董其昌「爲諸生時，參紫柏老人，與密藏師激揚大事，遂博觀大乘經，力究竹箆子話。」並嘗與友人唐元徵、袁宏道、瞿洞觀、蕭玄圃等人至龍華寺與憨山禪師夜談，後又與袁宏道等人相爲禪悅之會，〔註40〕自此沈酣內典，參究宗門要義。袁宏道、袁中道等人所成立的「葡萄詩社」亦以坐禪、作詩爲主，文人於入社之日，「輪一人具伊蒲之食，至則聚譚，或遊水邊、或覽貝葉、或數人相聚問近日見、或靜坐禪榻上、或作詩，至日暮始歸」〔註41〕，再如謝茂秦「客居禪宇，假佛書以開悟」〔註42〕、李流芳「欲隨師卜築，瀟灑共安禪」〔註43〕，其他如蔡道寅「俠骨禪心度歲華」、錢象先「深於禪」〔註44〕、文徵明則「旋接僧談多舊識，偶依禪榻豈前緣」〔註45〕，由是可知禪風之盛，影響之大，故《明史》有謂：「萬曆時士大夫多崇釋氏教，士子作文每竊其諸言，鄙棄傳註。前尙書余繼登奏請約禁，然習尙如故。（馮）琦乃復極陳其弊，帝（神宗）爲下詔戒厲。」〔註46〕

　　值得一提的是，禪宗自曹溪六祖以下，歷宋、元一度消寂，迄明代亦無明眼宗匠傳遞衣鉢，何以文人卻在此時大量地習禪談禪，並結

〔註39〕《居士傳》卷四十四。

〔註40〕同上。

〔註41〕袁中道《珂雪齋前集》卷十六〈潘去華尚寶傳〉。

〔註42〕王世貞《藝苑巵言》卷七。

〔註43〕李流芳《檀園集》卷三〈贈通上人〉。

〔註44〕董其昌《容臺集》卷三，七言律詩〈贈蔡道寅〉及〈錢象先荊南集引〉。

〔註45〕文徵明《甫田集》卷一〈宿靈源寺〉。

〔註46〕《明史》列傳第一百四。

合禪宗思想以表達一己之見解。無論是在文學、思想、繪畫、乃至於
戲曲小說的創作理念上，均與禪宗思想有契合冥會之處。欲釐清晚明
禪宗與文人相契合之因，一則要自宋明理學的發展上尋其消息之機；
一則必須從禪宗思想與表現方式的轉變上覓其端倪。

理學自北宋以來便著力於討論理與氣的關係。形而上者爲理、
爲道，屬於本體；形而下者爲氣、爲器，屬於發用。理是不動的、
恆常的，故曰「寂然不動，感而遂通。」氣則動而爲人欲，天理與
人欲是兩個截然對立的概念，如程顥曰：「萬物皆只是一個天理，與
己何與焉？至如言『天討有罪，五刑五用哉：天命有德，五服五章
哉。』此都只是天理自然當如此，人幾時與？與則便是私意。」〔註
47〕天意是自然的道理，與私意用事之人欲不同，然在程顥的思想
中，「理」、「欲」二者之關係並非判然對立，而是「器亦道，道亦器」，
道器不相離，互爲發用。此種形上、形下的二分，在北宋五子理學
中並未有明顯的對立，只有在程頤的思想中有重視道、器二分的趨
向。至南宋朱熹則承程頤之說，對理、氣有詳細的區分，朱熹曰：

　　天地之間，有理有氣。理也者，形而上之道也，生物之本
　　也；氣也者，形而下之器也，生物之具也。是以人物之生，
　　必稟此理，然後有性；必稟此氣，然後有形。其性其形，
　　雖不外乎一身，然其道器之間分際甚明，不可亂也。〔註48〕

又曰：

　　聖賢千言萬語，只是教人明天理、滅人欲。〔註49〕

朱熹對「理」、「欲」的看法，大抵代表宋、明理學家普遍的看法，
雖其間略有小異，率皆不離「窮天理」、「滅人欲」的基本立場。〔註

〔註47〕《二程遺書》卷二上，馮友蘭先生判定爲程顥所說，見《中國哲學
　　　　史新編》第五冊，頁112。
〔註48〕《朱文公集》卷五十八〈答黃道夫〉
〔註49〕《朱子語類》卷十二。
〔註50〕有關宋明理學家對「理」「欲」之論述，可參閱蒙培元《理學範疇系
　　　　統》，人民出版社，頁299～316。

50）宋、明理學家此種「存天理、去人欲」的二分法，將人心抽離現實而架空地談心性之學，造成理論上的極大困難，引發陸九淵之不滿，認爲理、欲之分便是天人之分，此乃強調天人合一之陸派所不贊同的。降及明代，王陽明之學說直承孟子、陸象山一系心學傳統，強調「心即理」、「致良知」、「知行合一」，天理人欲不再是判然對立的雲壤之別，天理即是吾心，吾心之小宇宙擴大了即是天理運行的大宇宙，如陽明曰：

> 心一也，未雜於人，謂之道心，雜以人僞，謂之人心。人心之得其正者即道心，道心之失其正者即人心，初非有二心也。程子謂「人心即人欲，道心即天理」，語若分析，而意實得之。今曰道心爲主，而人心聽命，是二心也。天理人欲不並立，安有天理爲主，人欲又從而聽命者。〔註51〕

心即理，人心即道心，人欲即天理，兩者是一而二、二而一，統歸於吾人一心之發用，得其正者爲天理，失其正則爲人欲。此種宇宙論思想與禪宗之收攝一心的宇宙觀正相契合。理學發展至晚明，尤有甚者，則認爲天理自在人欲中求，捨人欲無天理，如王學末流較爲激進的王畿、王艮之派，甚至認爲良知即天理，乃現成的，不假外求，如王龍溪曰：「先師提出良知二字，正指見在而言。見在良知與聖人未嘗不同，所不同者能致與不能致耳。」王心齋亦曰：「天理者，天然自有之理也，才欲安排如何，便是人欲。」〔註52〕，李贄亦曰：「穿衣喫飯，即是人倫物理，除卻穿衣喫飯，無倫物矣。」〔註53〕

　　值得注意者，當理學發展至晚明出現了理欲合一的思想時，此刻的禪學理論也發生了內部的變化，由早期的「不立文字」、「直指本心」、「明心見性」理論發展出對語言的反省，頓悟之境既不可說，於是禪師的接引方式，恆以各種姿態展現，如棒喝、拳打、殺貓、斬蛇

〔註51〕王陽明《傳習錄》卷一。
〔註52〕以上引文，轉引自嵇文甫《左派王學》，國文天地雜誌社，民國79年4月，頁26、34。
〔註53〕李贄《焚書》卷一〈答鄧石陽〉。

等，流衍至晚明，教學方式愈趨多樣化，進而形成了一股「呵佛罵祖」的禪風，如德山宣鑒禪師所云：

> 這裡無祖無佛，達摩是老臊胡，釋迦、老子是乾屎橛，文殊、普賢是擔屎漢，等覺、妙覺是破執凡夫，菩提涅槃是繫驢橛，十二分教是鬼神簿、拭瘡疣紙，四果三賢、初心十地是守古塚鬼，自救不了。〔註54〕

「呵佛罵祖」的目的，無不是教人勘破偶像之迷執，反鑒內心靈明之機，以此來求得當下的頓悟。然由於心學末流過分肯定人欲的地位，加之禪宗思想對人心的解放，使晚明知識份子呈現一股奇特的異端風貌，衝破宋明以來長久的禮教束縛，強調獨立的個性釋放，並崇尚率眞，以癖爲尚，如袁宏道謂：「嵇康之鍛也，武子之馬也，陸羽之茶也，米顛之石也，倪雲林之潔也，皆以僻而寄其磊傀儁逸之氣也。余觀世上語言無味面目可憎之人，皆無癖之人耳。若眞有所癖，將沉涵酣溺，性命死生以之，何暇及錢奴宦賈之事」〔註55〕左派王學更極力分判狂狷與鄉愿之別：「若夫鄉愿，不狂不狷，初間亦是要學聖人。只管學成殼套，居之行之，像了聖人忠信廉潔，……鄉愿之善既足以媚君子，好合同處，又足以媚小人，比之聖人更覺完全無破綻。」〔註56〕禪宗思想結合了左派王學的理念，提倡狂、狷、癖、奇的獨特個性，乃至有所謂「酒色財氣，不礙菩提路」的怪誕行徑出現。最典型的異端代表，當推李贄，其早年專事於禪，晚年作《淨土決》、《華嚴經合論簡要》等書，是一位融合儒釋二教的典型人物，然而二教中人對其行徑之怪誕荒稽多有微辭，傳統儒者視其爲「日引士人講學，雜以婦女，專崇釋氏，卑侮孔、孟」之異端，〔註57〕佛教《淨土聖賢錄》不僅不載其名，晚明著名尊宿雲棲袾宏更評其曰：

〔註54〕《五燈會元》卷七。

〔註55〕袁宏道《袁中郎隨筆》〈十好事〉，收入《袁中郎全集》，世界書局，民國53年2月初版。

〔註56〕同註30，頁21～22。

〔註57〕《明史》卷二二一，〈耿定向傳〉。

> 卓吾超逸之才，豪雄之氣，而不以聖言爲量，常道爲憑，
> 鎮之以厚德，持之以小心，則必好爲驚世矯俗之論以自媮。
> 〔註58〕

又曰：

> 卓吾負子路之勇，又不持齋素而事宰殺，不處山林而遊朝
> 市，不潛心內典而著述外書，即正首丘，吾必以爲倖而免
> 也。〔註59〕

言下之意有可歎可惜之情，然對於其不軌於俗之行徑，卻無法予以同
情之理解。李贄雖爲二教人士所貶斥，然其在當時文人士大夫之間卻
有極大的影響力，其標舉之「童心說」曰：

> 夫童心者，真心也，若以童心爲不可，是以真心爲不可也。
> 夫童心者，絕假純真，最初一念之本心也。若失卻童心，
> 便失卻真心；失卻真心，便失卻真人。〔註60〕

李贄的「童心說」對於晚明的思想和美學觀起了革命性的激盪，其
呼籲世人要保有絕假純真的童心，要以「真心」作「真人」、寫「真
文」。此種觀念影響其後文人甚鉅，與之同時的戲曲作家湯顯祖私淑
服膺其說，也提出相應的理論，其曰：

> 人生而有情，思歡怒愁，感於幽微，流乎嘯歌，形諸動搖。
> 或一往而盡，或積日而不能自休。蓋自鳳凰鳥獸以至巴渝
> 夷鬼，無不能舞能歌，以靈機自相轉活，而況吾人。……
> 人有此聲，家有此道，疫癘不作，天下和平，豈非人情之
> 大寶，爲名教之至樂也哉。〔註61〕

湯氏認爲戲劇一道化人至深，其功能可以使君臣合節、父子浹恩、長
幼和睦、夫婦結歡，而其所依據者，則爲發自人類內心最真摯的感情，
以此自然之人情可以調和名教而抒發人心，故「第云理之所必無，安

〔註58〕《竹窗三筆・李卓吾》。
〔註59〕同上。
〔註60〕李贄〈童心說〉。
〔註61〕《湯顯祖詩文集》卷三十四〈宜黃縣戲神清源師廟記〉。

知情之所必有耶」〔註62〕，湯氏之「情教」說根源於人性真純的童心，
其將「情」「理」相對，並謂自己的戲曲工作是講學，是講「真情」，
道學家們所講的是「偽性」〔註63〕，此種強調真心、真情的言論，乃
是針對程朱理學長期造成人心的桎梏而發。湯氏以一「情」字調和了
宋、明理學長期爭論的「理」、「欲」問題，正視人心最自然、最幽微
的情感發動，突破了宋明理教的束縛，此亦禪學思想轉變下所鼓動之
風潮。

　　文人的生活藝術既受禪宗思想之鼓動，必然造成心靈的跳躍與
情感的渲瀉，在同一時代裡，知識份子呈現的是既習禪又荒誕不經
的生命型態，具有強烈的批判色彩。此種精神運用到繪畫理論上，
便是以「師己心而不師古人」的態度，批判南宋以來鉤研精巧的院
畫風格，並以文人畫所標舉的「游戲翰墨」為繪畫的創作態度，晚
明畫論逐漸走向文學化的寫意趣味，與文人大量濡染禪家三昧不無
關係。尤其萬曆時期，正值禪宗臨濟末流全盛時期，以紫柏達觀為
中心的蘇州、松江二地，正是「模效臨濟」禪的活動地域，此二地
區文人畫風適方興未艾，文人畫家與紫柏、憨山交往甚密，故而禪
悅之風對文人畫發生作用之處，乃是在其狂禪的典型對傳統畫風摧
毀、掃蕩的勇氣〔註64〕。

　　由以上的論述可知，造成晚明畫論詩化相關的社會條件繁多，諸
如江南一帶的藝術風尚、文人禪悅之風的鼓盪，以及中國書寫活動的
傳統等。每一項條件均深深影響著當時代文藝發展的趨向。然而，自
中唐以下，歷宋、元、明各代，其社會型態大致相似，皆以知識作為
社會階層化之基礎。由是，於此出現了二個問題。首先，在中唐以迄
明代相同的社會條件之下，何以自宋至明仍有院畫與浙派之存在，而

〔註62〕同上卷三十三〈牡丹亭記題詞〉。
〔註63〕陳萬益《晚明小品與明季文人生活》，大安出版社，民國77年5月，
　　　　頁169。
〔註64〕吳因明〈晚明江南佛學風氣與文人畫〉，《新亞書院學術年刊》第二
　　　　期，民國49年。

且勢力仍盛？此類畫派理論主張與詩歌之間的關係若何？

　　此可就兩方面言之：就「畫論」而言，由本論文第二章第一節
〈畫譜類的出現〉之圖表統計之，有關院畫與浙派的繪畫理論，數
量極尠。有明一代除李開先《中麓畫品》一書爲浙派辯護之外，並
無人踵其繼，後期僅有浙派畫家張路對文人畫理論提出批駁，其曰：

　　古今之畫賞鑑者絕少，蓋不能畫之人多，而能畫者少故也。
　　且不識字之人必不能讀文章、觀法帖，不能畫之人豈能識
　　畫哉？間有天資之高者，不過觀其大概而已，至于用筆之
　　老嫩、開墨之清濁，則不能盡知矣。〔註65〕

張路此言所攻擊的，乃鄧椿所謂「其爲人也多文，雖有不曉畫者寡矣」
的說法。縱然如此，畢竟理論數量不足，未能構成風潮。反觀文人畫
論，其對詩、畫關係的看法，從繪畫之提出氣韻、簡淡、墨戲等美學
特質，以及比興、本色、利家、當行、合作等批評術語中，可以明顯
地構成「畫論詩化」的理論基礎。

　　其次，就實際創作而言，南宋由徽宗所主持的畫院，考試必用
古詩爲題，故所畫多含詩意，而畫院大家如馬遠、夏圭、馬麟，甚
至李嵩等亦皆嘗以李白、杜甫、白居易、蘇東坡等人的詩意爲題作
畫。〔註66〕降及明代中葉，由於匠籍制度日漸瓦解，職業畫家因而
獲得自由與自我意識，並有更多機會參與文人社會，其亦企圖追仿
文人畫家行徑，或在畫中題詩、或擷取古詩聯句入畫。如盛茂燁（1594
～1640）、李士達（1540～1620）等，多仿效文派第二代畫家文嘉、
文伯仁等以唐詩題畫的作風。〔註67〕即使在浙派方面，前期較傑出
者如盛著、戴進、謝環、李在、吳偉、邊景昭、林良和呂紀等人，
其畫作風格亦融合了平民與文人的審美觀，題材方面更涉及文人雅

〔註65〕轉引自石守謙〈賦彩製形——傳統美學思想與藝術批評〉，收入《美
　　　　感與造形》，聯經出版事業公司，民國79年2月，頁59。
〔註66〕高木森《中國繪畫思想史》，頁331。
〔註67〕劉巧楣〈晚明蘇州繪畫中的詩畫關係〉，《藝術學》第6期，民國80
　　　　年9月，頁37。

集、野遊、閒居等文人生活〔註 68〕；後期畫家如周文靖、張路、王鄂、蔣嵩、朱端、郭詡等，在繪畫的表現風格上，甚至爭相與文人認同。〔註 69〕

　　由上所論可知：不管在繪畫理論或實際創作方面，皆可見出畫與詩的密切關係，無論院畫、浙派或職業畫家，其創作理想皆同時指向具有詩意性質的審美要求中。順是，便又引申出另一相關問題，即：由宋迄明，繪畫理論既然皆有詩化的現象，然則何以此一現象在晚明時期始告完成？換言之，晚明如何突顯「畫論詩化」的特殊地位？此一疑竇，必須由三方面加以探源，始可明之。

　　在參與繪畫創作的身分方面，宋代《宣和畫譜》有謂：「自唐至本朝，以畫山水得名者，類非畫家者流，而多出於縉紳士大夫。」所謂「畫家」，指宮廷與職業畫師而言，「縉紳士大夫」指的是入仕擅繪事者。明末謝肇淛在《五雜俎》中亦曰：「自晉唐及宋元，善書畫者往往出於縉紳士大夫」，入明則「布衣處士以書畫顯名者不絕」。可見宋代文人畫家的身分多爲仕宦中人，其從事繪事多尚理趣，即以知性的心態窮究物理，以之入畫，形成繪畫的筆墨趣味；晚明的文人畫家，多半爲布衣處士，由於身分多爲隱逸悠閑的山人類型，以業餘的精神從事繪畫，故其作畫崇尚自然之天趣，而不以人趣、物趣爲高，是輩且屢以唐人詩句入畫，其中尤多引用王維隱逸題材之詩篇，或全首錄入，或摘其聯句〔註 70〕，足見晚明文人業餘創作的美感興味。

　　就文人與平民互動的現象而言，明中葉以後由於匠籍制度的瓦

〔註 68〕高木森《中國繪畫思想史》，頁 338～339。
〔註 69〕同石守謙文，頁 59。
〔註 70〕明人以唐詩作畫者如張宏「村逕柴門」圖，詩句取自晚唐許渾〈晚自朝台至韋隱居郊園〉、陳裸「山水」圖，詩句出自王維〈山居即事〉第二聯、盛茂燁「秋山觀瀑」圖，畫裡選題王維〈輞川閒居贈裴秀才迪〉之首聯、陳裸「畫王維詩意」圖，題句取自王維〈春日與裴迪過新昌里訪呂逸人不遇〉、張復「山水」圖，取自王維〈和尹諫議史館山池〉第三聯……等等，多不勝舉。參劉巧楣〈晚明蘇州繪畫中的詩畫關係〉。

解，加之捐納制度的盛行，使得傳統的「四民」觀念受到衝擊，代之而起的是「新四民觀」的流行，即士與商同屬於上層階級，而農與工並列於社會的最底層，許多商人與匠民的子孫逐漸由匠層而躋身史書「文學傳」中，商人遂有士大夫化的傾向，許多商賈同時也是畫家、賞鑑家與收藏家〔註71〕。由於社會經濟大量蓬勃發展，使得城市人口遽增，而科舉考試舉人、進士的名額並未相應增加，因此考取功名之機會相對減少，再加之商人經營成功的刺激、陽明末學泰州學派的社會講學，使得文人大量「棄儒從賈」，文人治生的觀念也大異於前，文人與市民交涉密切、文人參與市井文學的創作等，均為文人與市井平民互相涵化的結果。

　　再就社會上從事詩畫創作的人口數量立論，宋元時期詩、畫兼擅的人數固然繁多，但仍不超過百人，至明代，尤其是晚明時期，詩、畫兼擅者共五百三十四人，幾占畫界人數四分之一強〔註72〕，且當時詩社林立，詩人多能善畫，詩社活動除賦詩之外，亦涉及繪事，或評賞畫作、或寫畫、或題畫，亦有以「詩畫」結為會社者〔註73〕。以此詩畫理念砌磋藝事，且鼓動風潮，形成時代的標徵者，實為前代所無。

　　由是論之，「畫論詩化」的現象雖早自宋代即已萌蘖，但緣於晚明各種特殊的社會因素，使得繪畫理論的詩化必須遲至晚明始稱完成，且有更為堅實的理論支持與創作的具體實踐。以此之故，吾人不得不再重申，晚明繪畫理論之詩化，在中國繪畫發展史上，乃具有綜合、創新的時代意義。

〔註71〕有關晚明士商的互動與匠籍變遷，請參余英時《中國近世宗教倫理與商人精神》下篇，聯經出版事業公司，民國77年9月，以及嵇若昕〈從嘉定朱氏論明末清初工匠地位的提昇〉，《故宮學術季刊》第九卷第三期。

〔註72〕鄭文惠《明代詩畫合論之研究》，頁83。

〔註73〕同上，頁95。

第四章　畫論詩化的理論基礎

　　中國的繪畫理論，發展至晚明，有逐步文學化——甚至詩化的傾向。然而這種現象並非一蹴而成的，必然有一長期的理論演進與歷史發展。故在探討過繪畫理論詩化的過程、演變，及其相關的社會條件之後，進一步要追索的，便是畫論何以會向詩歌美學過渡？其內在理論的根據為何？

　　首先，畫論詩化的關鍵在於文人畫思想的興起。文人的繪畫創作觀發韌於六朝、成於北宋，而於晚明大放異彩。六朝雖有文人畫的創作思想，但未足以構成風潮。真正使文人畫思想成一體系，並規定爾後繪畫之發展者，自應屬北宋時期。北宋由於一批文學之士主導朝政，使整個北宋的文化精神呈現著理性反省的樣貌。對於繪畫，除了挾其文人的遊戲態度從事創作之外，更對繪畫作為一門藝術，其最高原理、創作的原則、審美主客體的心理運作狀態，以及與其他藝術的關係……等等問題，均有深入的反省與說明，且形諸文字，成為一套完整的繪畫理論體系。此一完整的理論架構，與前此的繪畫概念有極大的差異，最顯著的不同，即是詩歌創作的審美要求進入了繪畫創作的理論中，形成了北宋以後，繪畫藝術演變發展的規律。

　　藝術演變的規律雖有其內在理論脈絡可尋，但一時代的藝術精

神，必然有天才式的典型人物為之揭櫫倡發，才能形成風潮。詩化的繪畫理論能在晚明蔚為主導，其理論的基礎，除董其昌等人所提倡的文人畫創作觀之外，自須溯源於北宋文人思想的興起。尤其以蘇東坡為主的文人集團，提倡文人遊戲翰墨的審美興味，與當時盛行的宮廷院畫及畫工風格對立，造成藝術典範的轉移。於是發展出詩、書、畫合一的文人墨戲，給予晚明繪畫理論向詩歌過渡以有力的基礎。

其次，畫論詩化的另一理論支撐，則為董其昌所援引的禪宗「南北分宗」的歷史建構，以及由此建構中所產生的南禪頓悟之旨。吾人皆知，唐代以後詩學理論的發展，恆圍繞著一重要課題，即詩與禪的關係。由詩與禪關係之討論，結合著抒情本質的思考，使詩歌美學走向一強調主觀審美經驗的體證路線。繪畫理論經由董其昌等人的建構，也呈現出相同的發展模式。然董其昌等文人何以援引禪宗的南頓北漸以論畫史？其分宗說的歷史建構如何？南禪頓教的宗派傳承及理論思想如何演變？董氏如何縮合繪畫與禪的關係？所謂「文人畫」風格和禪宗的義理學說、以及詩歌的美學意涵之間，是否存在著關聯性？若有，則其共同的審美經驗又為何？詩、畫與禪之間的學習過程又如何？是否需要工夫進路？……等等，凡此問題，皆為詮釋畫與詩分合時的重要關鍵。若不明瞭宋、元、明以來詩、畫、禪的關係變化，便無法為繪畫理論的詩化作一合理的安頓。詩與禪關係之詩論，歷來研究成果頗著一時，今僅以董其昌的畫學理論為主，探討禪宗的思想、分派反映在文人畫論之處及其結果。

第一節　宋元詩畫同源的意識

文人畫思想的濫觴，並非始於北宋，早在六朝時期即有此類藝術自覺的萌興。《歷代名畫記》引晉王廙論畫曰：「畫乃吾自畫，書乃吾自書」，劉宋時期宗炳與王微對山水畫的看法，更開啟了後代文人畫

發展的路徑，宗炳〈畫山水序〉曰：「夫理絕於中古之上者，可意求於千載之下；旨微於言象之外者，可心取於書策之內。」〔註1〕其提出「意」與「言外之旨」均須以心靈去感發。王微〈敘畫〉亦曰：「夫言繪畫者，竟求容勢而已。且古人之作畫也，非以案城域，辨方州，標鎮阜，劃浸流，本乎形者融，靈而動變者心也。靈亡所見，故所託不動；目有所極，故所見不周。於是乎以一管之筆，擬太虛之體；以判軀之狀，畫寸眸之明。」〔註2〕王微與宗炳同時拈出以「心」之靈明從事藝術創作與鑑賞，中國山水畫自此爾後，始漸由人物畫之外獨立出來，至唐代則發展爲一門獨立的繪畫藝術，北宋以後，更成爲中國繪畫的典型代表。

北宋時期，朝廷重文輕武，文官體制的功能及力量極大。文官稟儒者批判的精神，對朝政多所針砭，一般文人，崇尚氣節，故朝野議政的風氣特盛。宋代的文臣官僚體制，造就了社會上一批特殊階層的人物，稱爲文人士大夫，簡稱士人或讀書人〔註3〕，這批士人爲具有學識素養的專業讀書人，其氣類相感，在思想界上形成一種典型的風範，即知性反省的精神。以此精神風範運用於朝政，造成一股文士清議的風氣；運用於思想界，形成理學道學的興盛；運用於文學方面，則出現「詩史」、「本色」、「妙悟」的批評理論；以之創作藝術，便產生文人寫意風格的作品。

「文人畫」一詞首見於明代董其昌，在宋代則泛稱「士人畫」或「士夫畫」。此最先出現在蘇東坡〈跋宋漢傑畫山〉，其謂：「觀士人畫，如閱天下馬，取其意所到，乃若畫工，往往只取鞭策皮毛槽櫪芻秣，無一點俊發，看數尺許便倦，漢傑眞士人畫也。」〔註4〕，此言稱贊宋迪之子宋漢傑之畫具有意氣。此處將漢傑的士人畫風與「畫工」

〔註1〕《中國畫論類編》，頁583。
〔註2〕同上，頁585。
〔註3〕戴麗珠《詩與畫》，聯經出版事業公司，民國67年7月，頁70。
〔註4〕以下所引蘇軾之言論皆見《蘇東坡全集》，世界書局，民國53年2月，此處便不一一作註。

對舉，足見「士人畫」「士夫畫」一詞，在宋代已開始流行，並成為品評繪畫高下的標準。如趙希鵠《洞天清祿集・古畫辨》曰：「宋復古作瀟湘八景初未嘗先命名，後人自以洞庭秋月等目之，今畫人先命名，非士夫也」、「近世畫手絕無，南渡尚有趙千里、蕭照、李唐、李迪、李安忠、粟起、吳澤數手，今名畫工絕無，寫形狀略無精神。士夫以此為賤者之事，皆不屑為。」

雖然「士人畫」、「士夫畫」、「士氣」、「文人畫」皆為繪畫上正面稱譽的專門術語，但究竟「士人畫」所代表的為如何樣貌的作品？怎樣的創作才可稱之為「文人畫」？

根據陳衡恪先生的說法：

> 甚麼叫做文人畫，就是畫裡面帶有文人的性質，含有文人的趣味，不專在畫裏面考究藝術上的工夫，必定是畫之外有許多的文人的思想，看了這一幅畫，必定使人有無窮的感想，這作畫的人必定是文人無疑了〔註5〕。

文人將其性靈、思想抒發於繪畫中，並挾其賴以存在的專長——文辭詩賦以入畫，於是繪畫與文學歌詩的性質愈趨逼近，並充滿了寫意的趣味。

文人將其思想、修養及對詩文的創作方法有意識地運用在藝術創作上，最顯著的表現便是繪畫觀念中注入了文學的美感質素。此類研究如徐復觀先生《中國藝術精神》所言：「不僅山水畫到了北宋，已普及於一般文人；並且北宋以歐陽修為中心的古文運動，與當時的山水畫，亦有其冥符默契，因而更易引起文人對畫的愛好；而文人無形中將其文學觀點轉用到論畫上面，也規定了爾後繪畫發展的方向。」〔註6〕高木森在《中國繪畫思想史》中則持另一種看法，認為宋代發展出一種創作的新觀念是「詩畫的關係逐漸轉移到『畫題』本身；『瀟湘』這兩個字便是畫家畫意和詩人詩興的豐富泉源，易言之便是創作

〔註5〕陳衡恪〈文人畫的價值〉，《中國畫研究》第一期，頁205。
〔註6〕徐復觀《中國藝術精神》，頁354。

靈感的源頭。」〔註7〕流傳在宋代以「瀟湘」爲題的畫作有王滿「瀟
湘八景」、李生「瀟湘臥游」、米友仁「瀟湘白雲」、「瀟湘奇觀」等。
高氏認爲「瀟湘」意象，乃詩、畫交融的共同源頭，即創作靈感之所
出，代表煙雨如畫的縹緲意境。

　　將文學——甚至詩歌的理念引入繪畫理論中，除了上述運用文
學運動或畫題來表現之外，最直接、最顯著的方式，還是在具體的
文字說明中。宋代的文藝批評，常將詩、畫並稱，且點出詩、畫共
同的審美要求，如歐陽修〈盤車圖詩〉云：「古畫畫意不畫形，梅詩
詠物無隱情。忘形得意知者寡，不若見詩如見畫〔註8〕。」此造出
詩與畫的共同特點在重「意」不重「形」，必須要得「意」忘「形」，
追求神韻而擺落形似。黃山谷〈題李龍眠摹燕郭尙父圖〉亦云：「凡
書畫當觀韻。……余因此深悟畫格。此與文章同一關紐，但難得人
入神會耳。」山谷拈出「韻」作爲書畫與文章共同的審美要求，若
欲求得韻致，必須以「神」會，即所謂「妙悟」始可。

　　除此之外，宋代將詩、畫關係闡發得最爲明確者，首推蘇東坡。
東坡不僅能詩詞、擅文章，更在藝術理論與創作方面爲後代的發展奠
定了基礎。其「詩畫一律」的觀念貫串了他整個繪畫理論體系，所論
每每有精闢卓越的洞見。

　　大多數論東坡文人畫思想的研究論文，多集中在討論東坡對王維
與吳道子評價的高低來突顯其藝術主張，且論述之重點又聚集在〈王
維吳道子畫〉一詩。爲了本節討論之便，茲將全詩引用於下：

　　　　何處訪吳畫，普門與開元。
　　　　開元有東塔，摩詰留手痕。
　　　　吾觀畫品中，莫如二子尊。
　　　　道子實雄放，浩如海波翻。
　　　　當其下手風雨快，筆所未到氣已吞。

〔註7〕高木森《中國繪畫思想史》，頁226。
〔註8〕沈括《夢溪筆談》，引自《中國畫論類編》，頁43。

亭亭雙林間，彩暈扶桑暾。

中有至人談寂滅，悟者悲涕迷者手自捫。

蠻君鬼伯千萬萬，相排競進頭如黿。

摩詰本詩老，佩芷襲芳蓀。

今觀此壁畫，亦若其詩清且敦。

祇園弟子盡鶴骨，心如死灰不復溫。

門前兩叢竹，雪節貫霜根。

交柯亂葉動無數，一一皆可尋其源。

吳生雖妙絕，猶以畫工論。

摩詰得之於象外，有如仙翮謝籠樊。

吾觀二子皆神俊，又於維也斂衽無間言。

以此詩主張東坡「尊王抑吳」者如大陸學者孫克、王遜，其認為東坡的文人畫觀以王維能結合詩、畫於一身，「畫中有詩，得之象外」〔註9〕；主張「尊吳抑王」者如阮璞，其以極長的篇幅力辨吳、王畫風的不同乃由於兩人繪畫題材之差異所造成〔註10〕，故「蘇軾的論詩與論畫標準是有其內在聯繫的，不可能不一致的，不過這個標準一致，決不是什麼詩傾向于『神韻派』與畫傾向於『南宗』的一致，而是詩崇李杜、畫重吳生的一致。『才力富健』、『天下之能事畢矣』、『奄有漢魏晉宋以來風流』等等，才是他論詩、論書、論畫所揭櫫的標準。」〔註11〕

〔註 9〕孫克〈詩畫本一律，天工與清新──蘇軾藝術觀的再認識〉，《美術研究》，1982 年第一期，以及王遜遺作〈蘇軾和宋代文人畫〉，《美術研究》，1979 年第一期。

〔註10〕阮璞考證蘇軾所見到的王維吳道子壁畫，王維所畫的「乃是從唐代中期起就已流行的高僧像（羅漢像）」故「他的畫僧不免要表現高僧那種蕭閑寂靜的韻度和清癯的容貌」；而吳道子所畫卻是場面浩大、成組的佛傳圖中最精彩的一段──佛滅度，故「為了表現"人天悲慟"的特定內容，他不可能不採取"雄放"的格法，以期達到激蕩人心的悲劇性頂點。」見氏著〈蘇軾的文人畫觀論辯〉一文，《美術研究》，1983 年第 3～4 期。

〔註11〕同上，頁 79。

　　姑且不論以上兩種論點的正確與否，吾人所關心的，乃是東坡對詩畫合一的看法究竟如何？將詩與畫結合的理論根據何在？此便須由直接探觸其論詩、畫的作品中加以考察。

　　東坡作品中有不少論及詩、畫兩種藝術同質之處，如論繪畫藝術之表現時日：

　　　　神機巧思無所發，化爲煙霏淪石中。古來畫師非俗士，摹寫物象略與詩人同。（〈歐陽少師令賦所蓄石屛〉）

東坡論繪畫的表現技巧與詩之天機巧思相同，在摹寫物象之際，已賦予景物以主觀的感情，故畫家氣韻非凡，其作品亦當具有超俗的意境。東坡在宮廷院畫寫實風氣日盛的同時，卻提出摹寫物象的繪畫創作與抒情傳統的賦詩相同，誠爲當時代特出的藝術創見。與此一致的看法，又見於另一詩中：

　　　　天公水墨自奇絕，瘦竹枯松寫成月。

　　　　夢回疏影在東窗，驚怪霜枝連夜發。

　　　　生成變壞一彈指，乃知造物初無物。

　　　　古來畫師非俗士，妙想實與詩同出。

　　　　龍眠居士本詩人，能使龍池飛霹靂。

　　　　君雖不作丹青手，詩眼亦自工識拔。

　　　　龍眠胸中有千駟，不獨畫肉兼畫骨。

　　　　但當與作少陵詩，或自與君拈禿筆。（〈次韻吳傳正枯木歌一首〉）

此詩讚譽龍眠居士能詩善畫，並謂詩與畫在藝術構思上同以遷想妙得爲主，詩能超拔、畫自奇絕，端賴創作者人格氣識之脫俗。其論及藝術鑑賞及形相表現時謂：

　　　　論畫以形似，見與兒童鄰。作詩必此詩，定知非詩人。

　　　　詩畫本一律，天工與清新。邊鸞雀寫生，趙昌花傳神。（〈書鄢陵王主簿所畫折枝二首〉之一）

前四句經過歷史的演變，爲元、明文人所襲用，並各有不同的論斷，如元人程鉅夫《程雪樓文集》卷二十五謂：

　　　　論畫以形似，見與兒童鄰，固也。然畫而不似，何以畫爲？

蓋能以意求之者鮮，而以形索之者多。然則形意並盡，筴出橫生，畫者以意而形其形，觀者以形而意其意，畫之善者也。

明代李贄《焚書》卷五亦云：

東坡先生曰：「論畫以形似，見與兒童鄰。作詩必此詩，定知非詩人。」升菴曰：「此言畫貴神，詩貴韻也。然其言偏，未是至者。晁以道和之云：『畫寫物外形，要物形不改；詩傳畫外意，貴有畫中態。』其論始定。」卓吾子謂改形不成畫，得意非畫外，因復和之曰：「畫不徒寫形，正要形神在；詩不在畫外，正寫畫中態。」

不論諸人對東坡的理論贊同與否，均可見出東坡的詩畫理論影響元、明文人之深。在論及藝術鑑賞時，東坡認爲評詩、論畫皆不可拘於表象，必須直指創作主體心靈運思的境界，去創造主客一體的共感；論及詩畫合轍的美感特徵時則指出，詩與畫共同的美學要求在於自然天成，不假雕飾，以「清新」作爲兩者會通的基礎，如〈書晁補之所藏與可畫竹三首〉之一曰：

與可畫竹時，見竹不見人。豈獨不見人，嗒然遺其身。

其身與竹化，無窮出清新。莊周世無有，誰知此疑神。

「清新」此一美感特徵爲詩、畫搭建過渡的橋樑。然而此兩種藝術在交互發展的過程中，究竟是詩歌過渡到繪畫？抑繪畫向詩歌靠攏？兩者主從的關係爲何？東坡在〈文與可畫墨竹屏風贊一首〉中有謂：「詩不能盡，溢而爲書，變而爲畫，皆詩之餘。」顯然是將詩歌視爲強勢主導的藝術，書、畫皆附庸而生，以補詩之未備，故《全集》中大力強調「詩畫一律」的現象，便不足爲奇了。

以詩畫融鑄於一身，表現得最典型的藝術家，在東坡眼中，僅王維一人堪受此譽，〈書摩詰藍田煙雨圖〉云：

味摩詰之詩，詩中有畫；觀摩詰之畫，畫中有詩。

又〈次韻魯直書伯時畫王摩詰〉亦云：

前身陶彭澤，後身韋蘇州。欲覓王右丞，還向五字求。

　　詩人與畫子，蘭菊芳春秋。又恐兩皆是，分身來入流。

以王維身兼詩、畫兩種藝術創作的天才俊發，東坡在詩中往復論及。王維地位的升降，也隨著東坡的評價之後開始轉變。原來在唐代迄宋初，吳道子被畫壇尊奉爲「畫聖」，地位與「詩聖」杜甫同享令譽。然北宋以後，經由東坡的提舉，王維在畫壇的地位遂與日俱增，後人尤喜將東坡在〈王維吳道子畫〉中所言「吳生雖妙絕，猶以畫工論。摩詰得之於象外，有如仙翮謝籠樊。吾觀二子皆神俊，又於維也斂衽無間言」之論，穿鑿比附，加以扭曲易貌。如明董其昌《畫眼》謂：「要之摩詰所謂雲峰石跡，迥出天機，筆意縱橫，參乎造化，東坡書吳道元王維畫壁亦云：『吾於維也，無間然』，知言哉！」須知東坡稱賞王維，乃因其將詩、畫兩種藝術融鑄於一身，並且成就斐然，故屢言之。其理論背景乃根源於北宋潑墨山水與院畫精工細巧的風格差異，論者必須深究東坡理論背景的來龍去脈，始可明之。

　　若根據孔恩（Thomas Kuhm）《科學革命的結構》所提出的「典範」說（Paradigm）來審視北宋畫壇，舊有的以宮廷院畫爲主的寫實傳統正方興未艾，一切鑑賞與創作風格的評價均以此爲典範，正當此類畫風引領風騷之際，以蘇東坡爲首的文人畫思想開始興發，由理論內部鬆動了北宋院畫的寫實風格，造成另一種典範的革命。於是強調畫中蘊含詩意的文人寫意風格，逐漸替代了以寫實爲主的畫師創作，「詩畫合一」、「詩畫同源」的觀念，便普及於宋代一般文人士大夫的思想中。

　　「詩畫合一」的說法，在宋代爲一普遍流行的觀念。宋代文人一般咸認爲詩是有聲之畫（或無形之畫）、畫爲無聲之詩（或有形之詩），如：

　　△詩是無形畫，畫是有形詩。（張舜民《畫墁集》卷一〈跋百之
　　　詩畫〉）
　　△畫是有形詩，詩是無形畫。（郭熙《林泉高致》）
　　△文者無形畫，畫者有形之文，二者異跡而同趣。（孔武仲

《宗伯集》卷一〈東坡居士畫怪石賦〉）

△終朝誦公有聲畫，卻來看此無聲詩。(《宋詩紀事》卷五十九)

△少陵翰墨無形畫，韓幹丹青不語詩。(蘇東坡〈韓幹畫馬詩〉)

△李侯有句不肯吐，淡墨寫作無聲詩。(黃山谷〈次韻子瞻子由題憩寂圖〉)

黃山谷之忘年交惠洪和尚在〈石門文字禪〉裏尤愛使用「有聲畫」、「無聲詩」此二名詞。如〈同超然無塵飯柏林寺〉云：「欲收有聲畫，絕景爲摹刻。」〈戒壇院東坡枯木〉云：「雪裏壁間枯木枝，東坡戲作無聲詩。」又一詩題云：「宋迪作八境絕妙，人謂之無聲句；演上人戲余曰：『道人能作有聲畫乎？』因爲之各賦一首。」淳熙年間，孫紹遠把唐宋題畫詩編成《聲畫集》，可見詩、畫合一的概念，在宋代極爲流行。〔註12〕

金元以後，繪畫思想承襲宋代文人士大夫所開創的格局，認爲詩與畫兩類藝術同源同體，道無二致。如金人元好問〈許道寧寒溪古木圖〉謂：

道人醉袖蟠蛟龍，埽出古木牙須雄。

開卷颯颯來陰風，翟卿論畫凡馬空。

能知畫與詩同宗，解衣盤礴非眾工。

遺山筆頭有關全，意匠已在風雲中。

又〈題標軒九歌遺音大字後〉曰：

蓋詩與畫同源，豈有工於彼而不工於此者，如前所書九歌
遺音，謂非李思訓著色、趙大年小景可乎？

其將詩與畫同源同宗的要素界定在「解衣盤礴」此一審美要求上，顯示創作主體心靈狀態的虛涵能納，並具有隨意性與突破傳統格局的遊戲趣味。再如元代四大畫家之一黃公望，於〈李咸熙秋嵐凝翠圖〉詩中亦云：「興來漫寫秋山景，妙八毫宋窮杳冥。無聲詩與有聲畫，侯能兼之奪造化。」大癡此詩顯然承襲著宋人論詩、畫之說法。

〔註12〕以上皆引自錢鍾書〈中國詩與中國畫〉，《中國畫研究》第一期。

不同的是，宋人論詩、畫關係時，或稱「無形畫」（詩），或稱「無聲詩」（畫），一以「形」論，一以「聲」言，至黃公望時，便以「聲」來指稱二者之關係。以「形」論者，乃立於繪畫以形爲主之立場；以「聲」而論，則基於詩歌音律而發。以此視之，降及元代，詩、畫關係似已從以繪畫爲主體的審美標準中，轉向以詩歌爲主導的審美意識。如元代文人楊維楨《玩齋集原序》有曰：

> 雲間陶叔彬氏有畫帙，題曰「無聲詩意」，皆錄代之名之也。
> 請予文序其端。東坡從詩爲有聲畫、畫爲無聲詩。蓋詩者
> 心聲，畫者心畫，二者同體也。納山川草木之秀，描寫于
> 有聲者非畫乎？覽山川草木之秀，敘述於無聲者非詩乎？
> 故能詩者必知畫，而能畫者多知詩，由其道無二致也。

詩與畫之「道」無二致，此道爲何？即揚雄「故言，心聲也」，毛詩序「在心爲志，發言爲詩」，以及米友仁所謂「畫之爲說，亦心畫也」之謂〔註13〕，詩與畫在「心」的前提下，逐漸以詩歌「聲」的要素作爲譬況，將二者同時綰合在抒情言志的審美典範之中。

　　金、元文人既以宋代文士的創作爲圭臬，則勢必視行家畫工爲匠氣，如董其昌《容臺集》曰：

> 趙文敏問畫於錢舜舉，何以稱士氣？錢曰：「隸體耳。畫史
> 能辨之，即可無翼而飛，不爾便落邪道，愈工愈遠。然又
> 有關捩，要得無求於世，不以贊毀撓懷。」〔註14〕

錢氏乃元代著名的畫家兼畫論家，其謂「士氣」爲「隸體」，足以知元代對偶閑爲畫的業餘文人畫家視爲正統。「隸體」在宋代以前原爲貶抑之詞，至元代卻是代表價值、信仰的取向。畫院的畫師又稱「畫史」，宋、元、明的文人士大夫常恥爲之，如東坡〈書朱象先畫後〉云：「昔閻立本始以文學進身，卒蒙畫史之恥……使立本如子敬之高，其誰敢以畫師使之？……使立本如千里之達，其誰能以畫師辱之？」

〔註13〕鄭文惠〈詩畫共通理論與文人文化之成長──以宋明二代之轉化歷程爲例〉，《中華學苑》第41期。
〔註14〕《中國畫論類編》，頁91。

閻立本及閻立德在唐代畫壇中，乃人物畫方面之翹楚，而猶恥於爲畫史，可見文人鑑賞評價的取向，自唐迄元是極有份量的。

第二節　南北分宗與頓悟之旨

這種以文人士大夫爲主的創作風格沿及明代，風氣愈演愈盛，「有聲畫」、「無聲詩」的概念更深植人心，尤其明人論及王維詩畫的成就時，常以此作爲比擬，如吳寬〈書畫鑑影〉曰：

> 右丞詩云：「夙世謬詞客，前身應畫師」，蓋自道也。右丞詩與李杜抗行，畫追配吳道子，畢宏韋偃弗敢平視。至今讀右丞詩者則曰有聲畫，觀畫者則曰無聲詩。以余論之，右丞胸次灑脫，中無障礙，如冰壺澄澈，水境淵渟，洞鑒肌理，細現毫髮，故落筆無塵俗之氣，孰謂畫詩非合轍也〔註15〕。

明人論詩畫合一的基礎，在於王維詩之意境閒淡與畫之渲染清新，天眞爛發，寓無盡的意蘊，故謂「詩中有畫、畫中有詩」，其後評畫的最高標準，亦以能表現詩意般神韻境界爲上品。

此一重神韻的繪畫美學觀，至楊愼則有更進一步的發展，《升庵詩話》卷十三〈論詩畫〉云：

> 東坡先生詩曰：「論畫以形似，見與兒童鄰，論詩必此詩，定知非詩人。」言畫貴神、詩貴韻也，然其言有偏，非至論也。晁以道和公詩云：「畫寫物外形，要物形不改，詩傳畫外意，貴有畫中態。」其論始爲定，蓋欲以補坡公之未備也。

楊愼主張繪畫要「寫」「物外」之形，詩要傳「畫外」之意，此「物外」之形與「畫外」之意，即「神韻」是也。升庵以「意在象外」之美感形相來說明詩與畫的共同屬性。畫若直寫其物形，猶如詩之直賦其事，便缺乏幽深隱微、餘韻不盡的趣味。然而詩、畫之創作，又並

〔註15〕同上，頁105。

非毫無規矩法度，一任其放手爲之，要之必須在捕捉外象的神韻峙，其象之本質仍可被認識，亦即以主觀情志保存客觀物象的獨立性。這種詩、畫觀念的糾結，基本上是與晚明流行的「詩」與「史」之諍論、「比興」意義之詮釋結合而發展的〔註16〕。

　　相似之言論，亦見於文人畫集大成者董其昌的理論中。《畫眼》中有云：

> 東坡先生詩曰：「論畫以形似，見與兒童鄰，作詩必此詩，定知非詩人。」余曰：此元畫也。晁以道詩云：「畫寫物外形，要物形不改，詩傳畫外意，貴有畫中態。」余曰：此宋畫也。

董氏除了點出詩與童畫共同點貴在有言外之意、象外之象的寄託以外，更說明宋畫與元畫的不同：宋代文人畫初方萌興，繪畫的觀念仍以不脫離描寫外在物象爲主，而在描寫之際更求物象之外的精神，然其基本上仍有本質（描模物形）之限制。這種文人畫思想發展至元代，則進一步超越了描模物象的層次，不追求形似，而著意於抒發創作主體感性的經驗。明代不僅承襲此一畫風，且詩、畫之關係更爲緊密。詩與畫同時講究妙悟、自然，突破了形式表現上的藩籬，進而向觀念性的藝衛境界躍昇。而藉此躍昇的橋樑，則爲禪宗的南北分宗說以及頓悟的工夫論進程。

　　以文人畫理論之集大成者董其昌而言，其對文人畫的歷史建構，即完全運用了禪宗分宗分派的理論架構。如《畫眼》論文人畫的歷史傳承時謂：

> △禪家有南北二宗，唐時始分，畫之南北二宗，亦唐時分也，但其人非南北耳。北宗則李思訓父子著色山水，流傳而爲宋之趙幹趙伯駒、伯驌，以至馬夏輩；南宗則王摩結始用渲淡，一變鈎斫之法，其傳爲張璪、荊、關、董、巨、郭忠恕、米家父子，以至元之四大家，亦如六

〔註16〕詳參本論文第二章〈畫論的詩化〉。

祖之後有馬駒、雲門、臨濟，兒孫之盛，而北宗微矣。

△文人之畫，自王右丞始，其後董源、巨然、李成、范寬
爲嫡子，李龍眠、王晉卿、米南宮及虎兒，皆從董、巨
得來，直至元四大家黃子久、王叔明、倪元鎭、吳仲圭
皆其正傳，吾朝文、沈則又遠接衣缽；若馬、夏及李唐、
劉松年，又是大李將軍之派，非吾曹當學也。

△……凡諸家皴法，自唐及宋，皆有門庭，如禪燈五家宗
派，使人聞片語單詞，可定其爲何派兒孫。

△黃、倪、吳、王四大家皆以董、巨起家成名，至今隻行
海內，至如學李、郭者，朱澤民、唐子華、姚彥卿，俱
爲前人蹊徑所壓，不能自立堂戶，此如五宗子孫，臨濟
獨盛，當亦紹隆祖法者，有精靈男子耶？

由上之言，可兩而論之：一則董氏的文人畫史，乃是以王維爲祖，經
張璪、荊浩、關仝、董源、巨然、李成、范寬、郭忠恕、二米、倪瓚、
黃公望、吳鎭、王蒙等一系，與李思訓、李昭道、馬遠、夏圭、馬麟、
李唐、劉松年之派不同；二則董氏將王維一系的文人畫評爲禪家南宗
頓教，尤以臨濟爲喻，大小李將軍一系則爲北宗漸教，並明言「北宗
微矣」、「非吾曹當學」，實深寓春秋褒貶之意。

首先，禪宗的歷史，自六祖慧能以後有南岳懷讓和青原行思兩大
法系。唐末五代間，南岳一系分出潙仰、臨濟二宗，青原一系分出曹
洞、雲門、法眼三宗，合稱禪宗五家。臨濟宗在第六代石霜楚圓下分
出黃龍慧南與楊岐方會二派，合上五家，是爲五宗七派。此五宗七派
在宋明以後，禪燈相續，盛衰互異，其中潙仰宗於五代頃一時之繁興，
至宋代，從慧寂以後傳四世，法系不明。雲門宗在五代勃興，入宋極
其隆盛，到南宋而漸次衰微，宋末雖有圓通、善王、山濟等弘揚，法
席甚盛，然到了元初，其法系便無從考核。法眼宗爲禪宗五家中最後
創立的宗派，在宋初極盛一時，後即逐漸式微，至宋代中葉，法脈即
告斷絕。

　　宋代以後的禪宗，僅臨濟、曹洞二家並存，然曹洞之法脈遠不及臨濟之盛，故有「臨天下，曹一角」之說。臨濟至明末仍有密雲圓悟、天隱圓修、雪嶠圓信三名高僧，各傳道一方，時號中興。《五燈會元續略‧凡例》述臨濟宗在明代之盛況時有謂：「臨濟宗自宋季稍盛於江南，閱元而明，人宗大匠，所在都有。」究其法脈源源不絕之因，在於此宗接引學人的方法，單刀直入，機鋒峻烈。自義玄創宗用棒喝以來，至大慧宗杲提倡「看話禪」以與宏智正覺的「默照禪」對抗，皆用迅雷不及掩耳的手段或言句，剿絕情識，使學人忽然省悟，故深獲文人士大夫之青睞。〔註17〕明末臨濟宗風行江南，法系蕃衍，更遍於全國，文人士大夫的思維模式皆遵奉其旨，不僅詩歌創作主張參禪妙悟，繪畫方面更以禪家頓漸之教以建構畫學歷史。其中尤以董其昌的「南北分宗」說最為特出，其屢言及文人畫派如臨濟獨盛，亦可見出禪宗思想影響畫學之處。

　　至於董氏何以將文人畫比喻為禪宗的南頓一系？南禪頓教的思想與畫論詩化的關係若何？此則必得先言禪宗頓悟之旨，次及詩、畫的工夫論進程，始可明之。

　　禪宗頓悟之旨首創於五世紀的道生，其曰：「夫稱頓者，明理不可分，悟語極照，以不二之悟，符不分之理，理智恚釋，謂之頓悟。」〔註18〕其悟入之方式，主張單刀直入，悟其全體，而不落階級與漸進之分，其又曰：「有新論道士，以為寂覽微妙，不容階級，積學無限，何為自絕。」〔註19〕所謂「不容階級」者，意即真理非可由積學工夫而至也，如非通過一己之逆覺體證，則仍只是外鑠工夫，非

〔註17〕以上有關禪宗五家之歷史流變與學風宗旨，詳參《佛教史略與宗派》，木鐸出版社，民國77年9月，頁340～364。

〔註18〕慧遠《肇論疏》，《卍續藏經》150冊，頁425上。

〔註19〕《廣弘明集》卷十八〈辨宗論〉，《大正藏》52冊，頁225上。以上二引文，轉引自何國銓《中國禪學思想研究》，文津出版社，民國76年4月，頁312。

眞悟道也。〔註20〕

　　頓悟之旨經道生揭櫫，曹溪門下之南宗禪，皆循此說以爲宗綱，所不同者，在於對頓漸看法之差異。慧能所謂「頓漸」，乃基於人性之差異、利鈍之不同。洪州則以迷、悟乃同一事體之二面。宗密則主張雖一念頓悟自理，仍有無始曠劫習氣，未能頓淨，必須加以行之修證，故主張頓悟漸修。至於荷澤神會，則主張單刀直入，不言階漸，如其所云：

> 我六代大師一一皆言單刀直入，直了見性，不言階漸。夫
> 學道者，須頓悟漸修，不離是而得解脫，譬如母頓生子，
> 與乳，漸漸養育，其子智慧自然增長，頓悟見佛性者亦復
> 如是。〔註21〕

神會所提倡的乃「豁然曉悟」、「悟則須臾」的頓教，與北宗普寂禪師、降魔禪師教人「凝心入定，住心看淨，起心外照，攝心內證」的階漸工夫有別，此亦爲南北宗判攝的最大差異。

　　至明代以臨濟爲主的南宗禪，其宗旨爲頓悟妙會，單刀直入，指示人人本來具有的心性，以徹見此心性而成佛，那麼，明代詩、畫之間是否亦以頓悟妙會作爲二者共同的工夫論歷程？

　　就詩歌而言，宋代以來，「興會妙悟」一直爲詩學討論的焦點，「學詩如參禪」亦是詩學理論公認的看法。此種理論的發展，乃是基於詩歌本質及表現方式的反省所激盪而成的。中國詩歌由於抒情本質的要求，必然地會發展出以「比興」作爲表達抒情自我的方式。創作者以「比興」的隱喻技巧寄託個人情志，鑑賞者與學習者亦必須憑一己靈明之心，以「妙悟」、「頓悟」的自覺體證去逆推作者原意，其工夫論乃是依循禪宗南頓之教，非積學廣識所可強入，故而宋明以後，遂發展出一套「直觀頓悟」的詩學理論。〔註22〕

〔註20〕同上。

〔註21〕胡適校《神會和尚遺集》，頁175。此處轉引自同上書，頁311。

〔註22〕有關宋明以後「學詩如參禪」，以及「妙悟」的詩學理論，請參龔鵬程《詩史本色與妙悟》，學生書局，民國75年4月。

　　繪畫方面亦然。繪畫理論受詩歌美學的影響，亦援引南禪頓教之旨，尤其臨濟宗「單刀直入」之說，以作爲繪畫創作與鑑賞的標竿。晚明以董其昌爲主的文人畫理論，便反覆申說此一要旨，如《容臺別集》卷三〈隨筆〉云：

> 諸禪師六度萬行，未齊於諸聖，惟心地與佛不殊。故曰：「盡大地是當人一隻眼」，又曰：「吾此門中惟論見地，不論功行，所謂一超直入如來地也。」

董氏論禪家之修持，以自性清淨心與佛無殊，只要把持一顆靈明不昧的本心，則可即刻頓悟，無須假以工夫修行。其論禪宗如此，論及繪畫時亦如此。《畫眼》有謂：

> 行年五十，方知此一派畫（李昭道一派）殊不可習，譬之禪定，積劫方成菩薩，非如董、巨、米三家，可一超直入如來地也。

李昭道一派畫，即董氏所謂北宗畫，董源、巨然、米氏父子則屬南宗畫派。董氏將北宗畫視爲必須經過累世劫的精進修行始可達致的境界，即必須透過不斷的學習用功；南宗畫則不然，南宗畫可由頓悟而直透禪定境界，但任本心，不假學習，此又與學詩的工夫進路相同，《畫眼》又謂：

> 古人詩語之妙，有不可與冊子參者，唯當境方知之。
> 皴法三昧，不可與語也。畫有六法，若其氣韻，必在生知，轉工轉遠。

所謂「不可與冊子參」、「不可與語」，即「不容階級」之謂，乃言詩與畫無法經由積學工夫而至，亦無法以語言文字傳相授受，乃是當此「境」者始能參悟，《容臺別集》卷四〈雜紀〉亦曰：

> 作書與詩文同一關捩，大抵傳與不傳，在淡與不淡耳。極才人之致，可以無所不能，而淡之玄味，必繇天骨，非鑽仰之力、澄錬之功，所可強入。

董氏的書學理論，實即其畫論所在。其主張詩文書畫同一關捩，四者共通之處在於一「淡」字，而「淡」乃天賦所得，所謂「氣韻」者也，

必由生知，無法藉積學苦修加以獲致。職是之故，能兼擅詩、畫，同時又具備禪機之生知者，歷代寥寥無幾。董氏特別推崇王維之處，即在王維能兼此三者而並蓄之也。《容臺別集》卷六有謂：

> 詩中畫，惟右丞得之，兼工者，自古寥寥。余雅意六法，而氣韻生動莫吾，猶人獨所心醉大癡山水，此冊皆有其意矣。

除王維之外，董氏亦標舉元代畫家黃公望，謂其山水畫作亦含詩之韻趣，其又曰：

> 詩在大癡畫前，畫在大癡詩外。恰要二百餘年，翻身出世作怪。

除元代大癡能效王維詩畫兼擅之妙外，董氏認為北宋的董源與元代高敬彥亦長此道，其又曰：

> 「山下孤煙遠村，天邊獨樹高原」，此王右丞句也，非吾家北苑與高房山，不能摩寫。近時以來，得其緒餘者，寥寥不聞，余所以寫詩中有畫、即畫中有詩，意此圖，然非右丞。

董氏所推舉能兼擅詩、畫二道者，皆為其文人畫歷史建構中人。此輩畫家在董其昌的分品中，又都居畫品中極高的地位，如王維、黃公望入神品，董源、高克恭入逸品。此神品、逸品，或「出新意於法度之中，寄妙理於豪放之外」，或風格蒼率簡古，天真幽淡，深蘊南禪頓悟之趣。

　　由以上的推論，吾人可知詩、畫、禪之間的關係：董氏所謂的文人畫，即宋元人普遍稱謂之「士大夫畫」，此類畫派歸屬於南宗畫，亦相當於「一超直入如來地」的南禪頓教。此畫派之宗祖又皆兼擅詩、畫，於是「頓悟之旨」遂成為詩、畫共通的要素，且為畫學向詩學過渡的理論基礎。

第五章　畫論詩化的反思

　　繪畫與詩歌，在藝術發展史上分別為兩個不相聯屬的範圍。繪畫是空間藝術，強調的是線條、構圖、設色，主要以筆墨渲染為表現的媒介；詩歌則是時間藝術，是透過語言文字的內在韻律，展現流動性、連續性的美感特質。然由於中國人思維方式的特殊，使得中國詩與中國畫的關係，自始便存在著藝術與藝術發展演變的內在張力。

　　自六朝起以討論形、神為主的美學課題，下迄北宋文人畫風的萌芽，詩與畫之間一方面存在著文學與藝術本質上的差異；另一方面，詩與畫在意境上又似乎有其融通之處。自北宋蘇軾評王維「詩中有畫」、「畫中有詩」開始，詩、畫的內涵更為複雜，究竟是詩歌消融了繪畫藝術，抑是繪畫吸收了詩歌的韻律感？兩者之間互動的因素為何？是否有共同的審美要求？諸此問題，至晚明董其昌拈出文人畫的「南北分宗」說，才確立了兩個藝術間分合的辯證關係，而董氏何以援引當時甚為流行的文學術語「妙悟」，來作為文人畫的最高典範？又為何以禪宗「南頓北漸」的分宗觀念來建構文人畫派的歷史傳承？究竟董氏提倡繪畫的「南北分宗」與禪宗的關係如何？當時禪宗的發展又如何……等等問題，均為處理畫論詩化時必須觸及的思考。

　　中國藝術的基本精神，有逆其本性發展、最後否定自身的傾向。由詩歌強調「文章本天成，妙手偶得之」、「風行水上自成紋」，乃至

於繪畫的重視天機、靈感、妙悟，在在均指向一個哲學式思考的藝術模式。由各時代藝術模式的內涵而言，吾人即可自此中尋得一藝術演變的規律。北宋以來，文藝上提出了「正變」、「本色」、「當行」、「辯體」等批評術語，使藝術的發展出現了多方面的本質反省。首先，由「辯體論」所衍伸的討論，為藝術與非藝術之間的分合關係。各門類藝術皆有其理想的、特定的藝術形相與審美要求，如詩歌與繪畫，其美感要求便有同質或異體的爭議；其次由「本色說」的觀念衍生出藝術與藝術之間的風格討論。凡合乎該類藝術本質的審美特徵，即可稱之為「本色」、「當行」，否則為非；第三，由「正變」的思想形成同類藝術間不同典範的分合，如山水畫與人物畫之間的互動關係，造成藝術本身內部的風格轉變。此風格的轉變，涉及了王維在繪畫史上的定位，以及王維與吳道子畫風優劣的問題。「辯體」、「本色」與「正變」理論的提出，適為文人畫建構歷史合理性的關鍵。

　　由董其昌等人所建構的文人畫理論，其特色在於具有濃厚的文人色彩，文人挾其文學理念與趣味，以之運用於繪畫創作，使得文人畫充滿了詩意的文學性格。繪畫逐漸抽離了具體物象的描寫，轉而尋求畫幅所能承載的意象之外、一種無法言喻與表達的境界，於是自宋代以來詩歌的言、意與意、象之辯，遂被繪畫理論所繼承，並且發展出「妙悟」的創作審美觀，「妙悟」成為詩、畫藝術的共同經驗。然而由此主觀心靈彼此共感的創作理念發展下去，藝術將走向自我否定與封閉的世界。晚明由文人所主導的繪畫理論，其內在的危機與局限性，乃是明清之際的文人所共同反省的重點。

第一節　分宗說的迷思

　　禪宗的南北分派，早在「南能北秀」之前即已存在，其包含了：一、南印度傳來之宗旨：如菩提達摩以《楞伽經》為傳法心要，渡海東來，故此宗稱為楞伽宗，或南天竺一乘宗，簡稱「南宗」。二、

南宗亦指中國南方的禪學：佛教進入中國之後，由於南北朝政權長期的對立，禪宗亦形成南方、北方的殊異，南方長江流域及嶺南所傳者，乃由道信、弘忍所統一的楞伽禪系統。據《楞伽師資記》所云，其有兩個特點：一是依《楞伽經》「諸佛心第一」；二是依《文殊說般若經》「一行三昧」。此宗即後來奠定達摩禪在中國大放異彩的「東山法門」；其時北方流行的，乃是爲僧稠一系的禪學，歷北魏、北齊而獨盛，故神秀以及慧能所傳之禪宗實均爲《楞伽》系統的禪學，而慧能繼將《楞伽經》一系轉向《金剛經》一系，則開展了中國禪宗的特色。

　　「南頓北漸」之說，在慧能、神秀時代，並未有明顯的對立，眞正促使禪宗內部分判爲頓、漸二宗者，乃慧能之弟子神會和尙。神會爲了取得慧能一系「南宗頓教」的正統地位，遂與神秀門下普寂禪師對抗。據宗密所云：

> 能大師滅後二十年中，曹溪頓旨，沉廢於荆吳；嵩岳漸門，熾盛於秦洛。普寂禪師，秀弟子也，謬稱七祖，二京法主，三帝門師，朝臣歸宗，敕使監衛。雄雄若是，誰敢當衝。」
> 〔註1〕

當時北派神秀一系勢力之大，號稱「北宗門下、勢力連天」，慧能所傳者則僅限於嶺南一隅。神會在此時援出「南頓北漸」之說，稱慧能所傳者爲正統頓教之南宗，神秀所傳者爲旁系漸教之北宗，並著《菩提達摩南宗定是非論》，且爲之編纂《六祖壇經》〔註2〕，此種爲爭正統所作的分判，在中國歷史上屢見不鮮。晚明文人畫的提出，即是運用禪宗爭正統的分宗觀念而來。

　　晚明的畫壇派系對立，山水畫雖在此刻已取得畫壇的正統地位，然由於門派之紛沓、師承之有自，遂各立門庭。董其昌適在此

〔註1〕《圓覺經大疏鈔》卷三之下，收入《卍續藏經》一四冊，頁277。
〔註2〕關於《六祖壇經》作者之爭議，請參看印順法師《中國禪宗史》，頁237～238。

階段提出「南北分宗」說〔註3〕，其目的乃爲求得歷史之合理性。吾人皆知：「正統」觀念的出現，與宗法制度有關。古依宗法定身分名分，故宗法對統治者而言，是正名分的重要憑藉〔註4〕。「正統」與「宗派」之分判，本已含有權力消長的評斷，分宗說的提倡，無非是將自我納入權力結構的核心中，以在歷史上安頓自我的角色。考諸董氏之前，繪畫上並未有南北分宗的說法，即使是在唐代，亦無以王維爲南宗之論。以是可知，歷史上分宗分派的出現，必定亦是派系最紛亂、權力鬥爭最激烈的時期。

文人畫論分宗說之所以在晚明時期出現，且援用禪宗南頓北漸的分類方式，其另一重要原因乃是晚明時期的禪宗，同樣出現法派雜陳、互爭法統的現象。從明末大量編集燈錄的盛況觀之〔註5〕，可知晚明時期禪宗各宗派均十分重視禪法的傳承，如著名的尊宿憨山德清曰：

> 傳燈所載，諸祖法系，惟以心印相傳，原不假名爲實法也。嗟乎！禪道下衰，眞源漸昧，自達摩西來，六傳曹溪，一法不立，及五宗分派，蓋以門庭設施不同，而宗旨不異。及宋而元，燈燈相續，至我明國初，尚存典型。此後宗門

〔註3〕「南北分宗說」首先提倡者，一說莫是龍，而董其昌之南北分宗說乃抄襲莫雲卿之意見，詳見徐復觀先生《中國藝術精神》，頁388～394；另外吳因明在〈江南佛學風氣與文人畫〉一文中認爲，莫是龍《畫說》一書之文氣，尚未洗脫制義積習，與董其昌《畫旨》及《容臺文集》顯皆同出一手。董其昌、陳繼儒二家之書畫、文字原極相近，吳氏以此判定《畫說》非出於莫氏之手，似是董、陳二家以《畫旨》爲藍本，復略事點竄以成者。該文見《新亞書院學術年刊》第二期。據此則文人畫的「南北分宗」說首先提倡者爲董其昌本人。

〔註4〕參雷家驥《中古史學觀念史》，學生書局，民國79年10月，頁147。

〔註5〕明末出現的燈錄有：萬曆二十三年（1595）瞿汝稷《指月錄》，1631年有《教外別傳》、《禪燈世譜》、《居士分燈錄》，1632年至1653年間，有《佛祖綱目》、《五燈會元續略》、《繼燈錄》、《五燈嚴統》及《續燈存稿》等諸書，延續至清初又繼續出現《續指月錄》、《錦江禪燈》、《五燈全書》、《正源略集》、《揑黑豆集》等諸書，參釋聖嚴《明末佛教研究》，東初出版社，頁3。

> 法系蔑如也，以無明眼宗匠故耳。其海內列剎如雲，在在
> 僧徒，皆曰本出某宗某宗，但以字派爲嫡，而未聞以心印
> 心。〔註6〕

憨山大師此段言論闡明了禪宗的主要精神，並批判當時禪道之不振、
法系之蔑如。禪宗自達摩東傳，迄六祖慧能，皆以「不立文字」之心
法相傳，故衣缽的傳遞，關鍵在於禪者的「省」與「悟」。然經過宋、
元及明初一度衰微的禪宗，真正能把握佛法命脈之真修真悟者，已寥
寥無幾。故至明末，教內流行「多瓜印子」之譏，即未經明師印可、
臨時以多瓜肉僞造印章的方式。此類事件層出不窮，於是有心之士，
紛紛以回歸佛法正傳爲要務。回歸佛法運動最明顯之處，即是對於法
系之強調，前引憨山德清便是典型的例子。

　　不僅尊宿們重視禪法之正傳，在晚明廣爲流行的禪宗兩派——臨
濟宗與曹洞宗，更認爲法系之傳承爲延續宗門正脈的方法，如臨濟宗
漢月法藏云：

> ……明初幾希殘爐，至於關嶺，而及笑巖，其徒廣通公者，
> 自因不識正宗，妄以蠡測，乃序笑巖集，遂云：「曹溪之下，
> 厥奇名異相，涯崖各封，以羅天下學者。」云誣其師，爲
> 削去臨濟，不欲承嗣。將謂截枝泝流，以復本原，另出名
> 目曰「曹溪正脈」。其說一唱，人人喜于省力易了，遂使比
> 年已來，天下講善知識者，競以抹殺宗旨爲真悟。〔註7〕

其重視宗法傳承之因，乃由於臨濟宗面臨「絕嗣」之憂，即廣通公不
識正宗，欲自禪宗曹溪以下，削去臨濟之名，以己所傳之學爲六祖慧
能以下之正傳，漢月法藏評其「抹殺宗旨」，究其實廣通公與法藏對
法系的諍議，除了求佛法的正傳外，歸結地說，不外乎對「正統」背
後所代表的權威性動搖的不安。

　　臨濟宗之看待曹洞宗，如費隱通容所謂：「曹洞宗派，考諸世譜，
止於青原下十六世天童淨耳」，故自天童如淨以下十八世後，雖世系

〔註6〕《卍續藏經》一二六冊，頁501。
〔註7〕同上，一一四冊，頁213。

相承，而實非宗眼相印〔註8〕。曹洞宗之視臨濟宗，其看法亦如出一轍，如無異元來云：

> 臨濟至風穴，將墜於地，而得首山念、念得汾陽昭、昭得
> 石霜圓，中興於世。至國初，天如則、楚石琦，光明烜赫，
> 至於天奇絕。〔註9〕

臨濟、曹洞之互爭法統，藉法系之強調以鞏固「正統」的地位，此所謂「詮釋之權威性」，在中國歷史發展演變中，屢見不絕於冊。

晚明時期的文人藝術生活受禪宗的影響，乃是許多學者一致認同的看法〔註10〕，然而明代禪宗究竟何以影響文人的創造思維？影響的程度又如何？其間諸多問題均未有深入的論證，究其根本原因在於兩者同時面臨著權力重新分配的不安。

早期中國繪畫以人物為主，北宋以來經蘇、黃等人的提倡，以山水為主的文人畫逐漸取得優勢，如何良俊所言：「畫人物則今不如古，畫山水則古不如今」，〔註11〕明代的文人山水畫地位如日中天，於是派系紛耘，各爭正統，如董其昌所云：

> 傳稱西蜀黃筌，畫兼眾體之妙，名走一時，而江南徐熙後
> 出，作水墨畫，神氣若湧，別有生意，筌恐其軋己，稍有
> 瑕疵，至於張僧繇畫，閻立本以為虛得名，固知古今相傾，
> 不獨文人爾爾？〔註12〕

董氏之慨嘆文人相輕、互相傾軋的情況，可以想見明末畫壇爭逐勢力之一斑。其適在此畫派林立之時提出「南北分宗」說，確有其歷史意義。

董氏自謂「雲卿一出，而南北頓漸遂分二宗」，言下之意，「南北分宗」之說乃是莫是龍首先提倡，實則為董氏增刪《畫眼》、《畫旨》

〔註8〕同上，一三九冊，頁7。
〔註9〕同上，一二五冊，頁287～288。
〔註10〕如葛兆光《禪宗與中國文化》、高木森《中國繪畫思想史》。
〔註11〕《中國畫論類編》，頁112，〈四友齋畫說〉。
〔註12〕董其昌《畫眼》。

文句纂入，藉莫氏《畫說》以行世。董氏之前，畫壇雖亦有互爭正統之處，然所提出的卻是評斷繪畫風格正變的標準，如「作家」、「逸家」、「當行」、「合作」……等，並未以「南北分宗」的格局對文人畫加以作歷史性的建構〔註13〕。眞正爲文人畫建立宗派關係、追溯其源者，則推董氏。董氏在《畫眼》、《畫禪室隨筆》中反覆申說南宗發展的歷史與宗派的傳承，其曰：

> 禪家有南北二宗，唐時始分，畫之南北二宗，亦唐時分也，但其人非南北耳。北宗則李思訓父子著色山水，流傳而爲宋之趙幹趙伯駒、伯驌以至馬、夏輩。南宗則王摩詰始用渲淡，一變鉤研之法，其傳爲張璪、荊、關、董、巨、郭忠恕、米家父子，以至元之四大家，亦如六祖之後有馬駒、雲門、臨濟，兒孫之盛，而北宗微矣。

按前文所述，禪家之南北二宗非唐代始分，自印度傳來時，即因地緣關係而有所謂南北二宗。分宗亦不僅限於禪門，佛教各派在傳播過程中，自然便有南北之分。同理，畫之南北分宗亦不始於唐代，而是董氏與莫是龍所首倡。故知董氏所建構的繪畫上的「南北分宗」並非歷史之眞實，而是爲其立論張目，觀其數度將所建構之王維一系畫派比喻於禪宗之臨濟法門可知：

> 此（王維一系）如五宗子孫，臨濟獨盛。

> 凡諸家皴法，自唐及宋，皆有門庭，如禪燈五家宗派。〔註14〕

不僅如此，董氏更將自己納入南宗的宗派傳承中，而稱董源爲「吾家北苑」，「吾家」二字，即已代表了自身的正統性。自此，王維所傳的

〔註13〕與董其昌同時的詹景鳳、陳繼儒、沈灝皆提出類似分法，然詹景鳳以逸家、行家分派；陳繼儒分宗以王派（維）、李派（昭道）比附慧能、神秀，並未明言南北；沈灝之說與董其昌極爲相似，沈（1620～1650）之年代又晚於董氏（1556～1637），故眞正標舉「南北分宗」以建立文人畫史者，當首推董其昌。有關晚明文人對畫派分宗的統計，請參毛文芳《董其昌逸品觀念之研究》，淡江大學中國文學研究所碩士論文，民國 82 年 6 月，頁 143～197。

〔註14〕同註 12。

潑墨山水發展至明代，似乎理應由董其昌加以延續其薪火，董氏遂成
為南宗文人畫之正傳了。然而董氏所承之南宗山水畫，究其實也祇是
自米氏父子處所開展而來的〔註15〕。

第二節　藝術演變的規律

　　所謂「藝術的規律」，即藝術發展演變的軌跡，可加以歸納而成
的普遍通性。藝術的規律，可以從各種現象的不同側面和不同角度加
以把握，故可分別概括為藝術的一般規律、特殊規律、自身的規律、
發展的規律、內部規律以及外部規律〔註16〕，今則統而言之，包含以
上諸項特點，而泛稱「藝術演變的規律」。

　　詩歌發展的規律，可以唐代中期作為分水嶺。唐中葉以前，詩歌
猶染六朝餘風，加之大唐帝國氣象雄闊的聲威格局，故詩風表現為詩
人生命情感直觀的發踔。中唐以後，由於知識份子對文化、社會的深
沈省思，造成「精神的突破」，詩風驟轉，傾向於內斂思考的沈潛型
態。宋代詩風大體亦承繼此一文化思考而來，進而更將生命的終極關
懷指向宇宙存在的理知世界，以此理知反省的精神，呈現於當時代的
各種文化現象中，則無論詩、文、書、畫，乃至於理學、經學、史學
等，無不欲尋求一種秩序性、規律性的歷史發展原則〔註17〕。

　　就詩本身而言，詩歌首先反省到的，是詩的本質、功能、結構、
作者、作品、讀者等諸問題，由意象與語言的討論，進而追求意象的
超越，形成一否定本身、得意忘象的審美觀念。

　　如前所述，詩歌之所以存在的根據為語言及文字，藉此語言文字
可以表達觀念性的抽象事物。然而語言文字本身又是非透明的，易造

〔註15〕見徐復觀《中國藝術精神》，頁419，論之甚詳。

〔註16〕劉夢溪《文藝學：歷史與方法》，北京大學出版社，1991年3月，頁207。

〔註17〕龔鵬程〈知性的反省──宋詩的基本風貌〉，《中國文化新論》文學篇二，聯經出版社，民國76年2月，頁268。

成溝通上的障礙，於是宋代詩學遂發展出言、意與意、象之辨，宋代詩論家大抵均認為「詩以意為主，文辭次之。或意深義高，雖文辭平易，自是奇作」（《中山詩話》），對於文辭，所採取的態度是質疑的，即「言不盡意」之論，故思想內容被視為先語言而存在，如石介《徂徠集》卷上〈上趙先生書〉云：「介近得姚鉉《唐文粹》及《昌黎集》，觀其述作……必本於教化仁義，根於禮樂刑政，而後為之辭」。石介所言，大抵為宋人普遍看法。否定語言文字，亦即否定了詩歌所以存在的本質，詩歌的發展，轉而成為主觀心靈內在神秘的經驗，如金聖嘆《選批唐才子詩》所言：「詩者，人之心須忽然之一聲耳，不問婦人孺子，晨朝夜半，莫不有之」、「離乎文字之間，極於怊悵之際，固不待解繩而撰字、貫字以為文」。詩歌發展至宋、明之際，遂出現了反省自身、逐漸走向質疑本身的哲學式思考模式中。

　　繪畫的發展，基本上也依循著此一否定自身的規律向前遞演。

　　早期的繪畫以人物為主，著重在人物的形貌精神所展現的風韻，故早在謝赫《古畫品錄》所提出的六法中，便已隱含了形、神的觀念，所謂傳神寫照「正在阿堵中」，對於具象的人物形貌，已強調其象外所蘊藏的神韻。

　　唐代的繪畫風格，雖也以釋道人物為主要內容，但山水畫的地位逐漸提昇，山水不再是僅供作為人物背景的陪襯，相反地，山水畫法已獨立創作於尺幅中，而且隨著自然意識的發達，山水畫有逐漸取代人物畫而成為繪畫主流的**趨勢**，人物轉而作為點染造化神奇的廣漠蒼穹而存在。

　　當山水畫萌興之始，創作者無不傾全部生命揮灑無窮的想像，將內心所營造的自然氣象，藉由筆墨渲淡的運用，烘托出想像世界的理想天地。然而當此類乘興之作大量出現之後，便需要有規範性的法則以貞定其存在的意義。「本色」說在宋明時期運用於繪畫理論上，乃有其歷史發展的需要。

　　繪畫借用詩歌理論的本色說，給予創作上指出了一條規範性的方

向，技法的運用必須合乎該類題材的風格要求，方得稱為「合作」，
乃是「當家」，如：

> △人物以形模為先，氣韻超乎其表；山水以氣韻為主，形模
> 寓乎其中，乃為合作。若形似無生氣，神彩至脫格，皆病
> 也。(王世貞《藝苑卮言》附錄四)
>
> △今見畫之簡潔高逸回士大夫畫也，以為無實詣，指行家法
> 耳。不知王維、李成、范寬、米氏父子、蘇子瞻、晁無咎、
> 李伯時輩皆士大夫也。無實詣乎？行家乎？(沈顥《畫塵》)
>
> △畫家宮室最為難工。謂須折算無差，乃為合作。蓋束於繩
> 矩，筆墨不可以逞。稍涉哇吟，便入庸匠。……獨郭忠恕
> 以俊偉奇特之氣，輔以博文強學之資，游規矩準繩中而不
> 為所窘，論者以為古今絕藝。(文徵明《清河書畫舫》)

「游規矩準繩中而不為所窘」乃是明代對「本色說」形成的藝術成規
所作的超越辯證的解決之道，創作在一定的限度之內必須符合藝術的
規範，故畫山水、樹石、人物、花鳥皆須有一定的創作原則。由「本
色說」所發展的一套藝術的成規，無論創作或鑑賞，皆須依此規律而
進行，在規律的依循下，產生了同類藝術間的風格判定，於是「行家」、
「隸家」等術語便相繼出現。何良俊《四友齋畫論》謂：

> 我朝善畫者甚多，若行家當以戴文進為第一，而吳小仙、
> 杜古狂、周東村其次也。利家則以沈石田為第一，而唐六
> 如、文衡山、陳白陽其次也。……山水師馬夏者，亦稱合
> 作，乃院體中第一手。

以「行家」指稱專業畫家，而以「利家」稱呼業餘文人之從事繪事
者。「利家」又稱「隸家」、「力家」、「戾家」、「逸家」，原意乃是與
「行家」相對的語辭，指不在行或不當行的人。然在宋、明時期，
行家與利家的意義卻兩相逆轉，「行家」指畫工與畫院畫師；「利家」
則泛指文人創作，且具有推美的價值判斷。如沈顥《畫塵·分宗》
所云：

> 南則王摩詰裁搆淳秀，出韻幽澹，為文人開山。……北則

李思訓風骨奇峭，揮掃躁硬，爲行家建幢。

又如詹景鳳跋元饒自然《山水家法》云：

山水有二派，一爲逸家，一爲作家。逸家始自王維……作家始自李思訓。……若文人學畫，須以荊關董巨爲宗，如筆力不能到，即以元四大家爲宗，雖落第二義，不失爲正派也。若南宋畫院及吾朝戴進輩，雖有生動，而氣韻索然，非文人所當師也。

屠隆《畫箋·元畫》亦曰：

蓋士氣畫者，迺士林中能作隸家，畫品全法氣韻生動，不求物趣，以得天趣爲高。觀其曰寫而不曰畫者，蓋欲脫盡畫工院氣故耳。

凡此均以「利家」爲文人畫之稱謂，並將文人畫地位提高，造成院畫與文人畫風格的對立。

　　由這種推尊「利家」文人畫的現象，產生了一個問題是，晚明時期何以特別標榜文人畫風？除了文人意識的醒覺引領著時代風潮之外，藝術的走向也自然引導著時代的趨勢。由人物畫轉變爲以山水畫爲繪畫主導的現象，象徵著繪畫本身正逐漸地自具體的物象向抽象的觀念符號演進。然則何以繪畫的自然演變，必然地會由物象向符號遞嬗？原因在於符號所表現的情感範圍遠遠超過具體物象所能具現的感情。易言之，即符號能表現出更豐富的抽象美感經驗，而抽象美感經驗乃是藝術的靈魂，也是最高層次的藝術〔註18〕。

　　循此「作家」與「利家」評價轉移的現象，吾人可得一歷史發展規律，即「正變」的遞相演進。在歷史發展的過程中，經常出現以變爲正、正復被變所取代的現象。繪畫的歷史軌跡，基本上仍依此不斷更迭的腳步前進，故復古者，每援古式以求通變；開新者，更肯定新變的價值。山水畫與人物畫的勢力消長，亦是正變的歷史軌轍之發展。

〔註18〕高木森《中國繪畫思想史》，東大圖書公司，民國81年6月，頁229。

　　「正變」的觀念，首先運用於梁陳至隋唐之際，文論上以「通變」作爲求新的代名詞，然而在求新成爲風氣之後，「變」的觀念卻也爲復古論者張目〔註19〕。自劉勰以復古作爲通變的號召以後，唐初陳子昂、中唐韓愈無不以此作爲改革文弊的主張。唐代以古文運動爲變，到了宋代卻成爲正統，於是道統、文統的呼聲自此便日益高漲。通變而以復古爲號召，便是利用這種循環更迭的理論，以便取得歷史上正宗的地位。

　　晚明繪畫理論的主導者董其昌，也是運用本色與分宗的觀念，以正變的藝術規律來塑造山水畫的地位，並刻意強調文人畫「變」的哲學，肯定歷代創新的大家，如：

　　△學古人不能變，便是籬堵間物，去之轉遠，乃由絕似耳。

　　△南宗則王摩詰始用渲淡，一變鉤研之法。（《畫眼》）

　　△詩至少陵、書至魯公、畫至二米，古今之變，天下之能事畢矣。（同上）

　　△米元章作畫，一正畫家謬習，觀其高自標置，謂無一點吳生習氣。……蓋唐人畫法至宋乃暢，至米家又變耳。（同上）

　　△余嘗謂右軍父子之書，至齊梁而風流頓盡，自唐初虞褚輩，變其法，乃不合而合。（同上）

由上所言，王維、二米乃繪畫上開新啓後的健將，然觀王維在唐代畫壇的地位，並未高於吳道子，當詩人對吳道子稱譽之高，實爲畫中之聖者也，如朱景玄《唐朝名畫錄》序曰：「惟吳道子天縱其能，獨步當世，可齊蹤於顧、陸，又周昉次焉。」張彥遠《歷代名畫記》亦曰：「惟觀吳道玄之跡，可謂六法俱全，萬象必盡，神人假手，窮極造化也。」明代楊慎更將吳道子比擬爲杜甫，《丹鉛總錄》謂「畫家之顧、陸、張、展，如詩家之曹、劉、沈、謝。閻立本則詩家之李白，吳道玄則杜甫也。」由此可知，王維地位之升降，實即文人

〔註19〕朱自清《詩言志辨》，開明書局，民國71年6月，頁166。

山水畫地位之陞黜。而其升降之關鍵在於蘇東坡之提倡。明代文人受東坡的影響，[註20] 高舉文人山水畫之大纛，力絀浙派院畫之工巧，其代表人物則推董其昌。董其昌以前，山水畫地位雖已取代人物畫，然人物畫中大家勢力仍存，主導山水畫者，亦非王維、米顛等所謂南宗文人，而是一般認為工青綠設色的李師訓、李昭道父子。在唐時以吳道子人物畫為正，山水畫方興為變，至宋、明卻以山水畫為正，人物更趨於副位；宋明以前山水畫以大、小李將軍為正，宋明以後王維地位卻如日中天，成為文人畫之始祖。藝術上正變的歷史發展，顯示出各個時代對美的定義與典範的追尋及轉移。

第三節　言、意、象之辨

　　佛教之言頓悟，並非始於曹溪慧能所傳的南禪頓教思想。頓悟思想最早出現在五世紀初年的道生，據慧皎《高僧傳》所云：

> 生既潛思日久，徹悟言外，迺喟然嘆曰：夫象以盡意，得意
> 則象忘；言以詮理，入理則言息。自經典東流，譯人重阻，
> 多守滯文，鮮見圓義。若忘筌取魚，始可與言道矣。於是校
> 閱眞俗，研思因果，迺立善不受報，頓悟成佛。[註21]

道生頓悟成佛之說，其主要觀念來自於「理不可分」的前提 [註22]。在魏晉時期，言、意或意、象的討論是普遍流行的思想，而禪宗之「不立文字」、「直指本心」，卻是以否定語言文字作為其頓悟之基礎，如《維摩詰經》所載，文殊師利曰：

> 善哉！乃至無有文字語言是眞入不二法門。[註23]

[註20] 蘇東坡在明代文人心中的地位極高，一則因東坡之文有助於舉業，
　　　書坊陋儒評選刊刻蘇文之風大盛；一則在李贄「童心說」影響之下，
　　　公安三袁和鍾、譚等人高抬東坡，將東坡捏造成「獨抒性靈、不拘
　　　格套」的典範，藉以打擊復古派模擬文風所造成的弊病。見陳萬益
　　　《晚明小品與明季文人生活》，頁5、12。
[註21] 《高僧傳》卷十，收入《大正藏》頁50，336下。
[註22] 何國銓《中國禪學思想研究》，文津出版社，民國76年4月，頁312。
[註23] 《大正藏》一四，頁551下。

語言文字的不確定性與非透明化，誠如培根所說：「語言是幻想和偏見的永恆源泉」，要以語言文字來描摹世界真實的面貌，無異捨魚取筌。卡西勒亦言：「世界的摹本永遠不如其原本真實與完善。我們怎能希望發現語言符號和藝術符號確切地表達了事物的本來面目和本質呢？」〔註24〕禪宗即在這種對語言文字的反省過程中，來說明「道」之不可言說，語言文字只是一種方便法門，唯有透過本心之觀照，才能當下契悟佛法正果。

泊自唐代，禪宗思想立教之根本，乃以不依經論而悟見自性為主要宗旨，不唯不必求師，且不可依賴文字〔註25〕，如《六祖壇經・機緣品》所云：

> 尼乃執卷問字。師曰：「字即不識，義即請問。」尼曰：「字尚不識，曷能會義。」師曰：「諸佛妙理，非關文字。」

此時期強調「應無所住而生其心」的金剛經系統，其不立文字、蕩相遣執的理論進路均與詩歌「感物吟志」、「緣情綺靡」的主張不相應，若深詰之，此種理論思想並無法開出詩歌來。〔註26〕

然而，禪宗的理論思想都在宋代以後反成為詩歌理論的根據，並以此成為詩與繪畫會通的橋樑，原因何在？

北宋之初，「以禪喻詩」及「學詩如參禪」之說，尚未成為一句口頭禪，至南宋則普遍以參禪來擬喻詩歌創作〔註27〕，究竟禪與詩之間有何相通之處？何以學詩如參禪？「參」之法為何？「參」後的境界又如何？此種種問題乃討論禪與詩兩種不同範疇之關係時，所必然碰觸的核心。據龔鵬程先生所云：

> 以禪論詩或學詩如參禪，其根本理論建構，在詩而不在禪，
> 不是禪之義理架設使之發展如此，也不是「詩人以參禪之
> 法用之於詩」，而是藉仙道禪佛哲理之與詩相通者，來點

〔註24〕卡西勒《語言與神話》，久大桂冠聯合出版，1990年8月，頁101。
〔註25〕勞思光《新編中國哲學史》（二），三民書局，民國76年9月，頁333。
〔註26〕龔鵬程《詩史本色與妙悟》，頁142。
〔註27〕同上，頁145。

染、來闡發詩中奧秘。〔註28〕

龔先生認為「無論是以禪論詩或參悟說，都不是受禪宗影響而有的觀念，只是在宋代詩學意識之發展中、中國藝術精神之凝形中，詩人默察澄觀其生命與詩歌創作的種種曲折，而提出來的觀念架構。」〔註29〕因此所謂的「參」便是一種個人生命修養體證的過程，「悟」則為人格修養和識解的境界。若依宋人所論參禪妙悟的性質，它與宋代普遍的「言意之辨」深具關係，〔註30〕宋人大抵持「言不盡意」的立場，如龔相〈學詩詩〉云：「學詩渾似學參禪，語可安排意莫傳；會意即超聲律界，不須鍊石補青天。」《中山詩話》亦云：「詩以意為主，文詞次之。或意深義高，雖文詞平易，自是奇作。」其強調得意忘言的態度和禪宗不立文字、直指本心的觀念相通，均重視創作者及參禪者主體證悟的「意」，所謂如人飲水，冷暖自知。此種參悟的境界乃不可言說，一說即落入言詮，故當時的藝術精神是經由層層遮撥、即言即掃的詭譎遮詮方式，而非系統分析的表詮形態。

　　然而此種主張「言不盡意」的哲學思考，發展至明代中葉，卻產生了內在根本的變動。明中葉以前，禪宗思想中即有一股主文的風氣逐漸形成。早在唐代，即有所謂「詩僧」的出現。詩僧乃是摹倣詩人的文人附屬階層，其與文士交往，不重傳法，而是吟詩酬唱。其雖屬方外，卻也和文士一樣，遊行干謁，並常以文章應制。此種文士化的僧侶，以禪宗最盛。禪宗初以不立文字出發，最後卻發展出禪宗文士化、詩偈主文的趨勢〔註31〕，且愈至後期，情況愈演愈烈，如宋濂曰：「四明永樂用明詷公，蚤從月江印公，究達摩氏單傳之旨，踰十餘年不懈，自覺有所悟入，一旦忽慨然曰：『世諦文字，無非第一義，吾可以不求之乎？』於是形之於詩，皆古雅俊逸可玩。〔註32〕」鍾惺亦

〔註28〕同上。
〔註29〕同上，頁144。
〔註30〕同上，頁148。
〔註31〕龔鵬程《文化符號學》，頁369。
〔註32〕宋濂〈用明禪師文集序〉，引自《明代文學批評資料彙編》。

曰：「金陵吳越間，衲子多稱詩者，今遂以爲風，大要謂僧不詩，則其僧爲不清。」〔註33〕故明代禪師們多喜敷文賦彩，其過度文士化的結果，不僅造成許多弊端，而且使禪宗做爲佛教中一門派的意義逐漸消失，導致禪宗日後的衰微，如胡應麟所云：

> 近日禪學之弊以覺識依通爲悟明，以穿鑿機緣傳授爲參學，以險怪奇語爲提倡，以破壞律議爲解脫，以交結貴達夤緣據位爲出世方便，其弊不可勝言。〔註34〕

以此「險怪奇語」爲提倡，與當時文學流變合而觀之，顯示出明代中葉主文的力量不斷增強。明中葉自前後七子爲主導的復古派文風正是由高度艱難之鍛鍊以證體入格爲其特色〔註35〕，如李夢陽〈方山子集序〉云：「其爲詩，才敏興速，援筆輒成。……空同子每抑之曰：不精不取，鄭生乃即兀坐沉思，鍊句證體，亦往往入格。」〔註36〕何景明〈與空同論詩書〉亦云：「追昔爲詩，空同子刻意古範，鑄形宿鏌，而獨守尺寸。」〔註37〕均說明復古派對文字之鍛鍊，其標舉「爲文法秦漢，其爲詩法漢魏李杜」，主要在藉復古之名，以突破既有的文學成規，達到革新之目的。

此種過度強調學力、格調的文風，導致公安派的不滿。三袁欲「辯歐、韓之極冤」，強調「文章新奇，無定格式，只要發人所不能發，句法字法調法，一一從自己胸中流出，此眞新奇也。」〔註38〕文學典範因此從恢復秦、漢、六朝之文拉回到唐、宋系統，講求「性靈」、「妙悟」，詩追白、蘇，文稱歐、韓。與之倡和者有詩人兼畫家董其昌，董氏不但在文學上的主張和公安三袁相呼應，更將此文學理念移植到對繪畫的評論土，造成文人畫論朝文學過渡的傾向。其強調繪畫的寫

〔註33〕鍾惺《鍾伯敬合集》下〈序善權和尚詩〉，頁187。

〔註34〕胡應麟《少室山房筆叢》卷三十。

〔註35〕簡錦松《明代文學批評研究》，頁263。

〔註36〕《空同先生集》卷五十，頁90

〔註37〕《大復集》卷三十二。

〔註38〕《袁中郎集·答李元善》。

意、墨戲及主觀美學的創作型態，在在與當時的文學思潮不侔而合，晚明的繪畫觀就在這種逐漸詩化的過程中，發展出主「妙悟」的文人畫風，於是詩、畫兩種不同範疇的藝術概念，在「妙悟」的共同經驗中，作了合理的會通。詩、畫既主「妙悟」，則其悟的境界便與禪宗精神相通。宋代「以禪喻詩」的理論又普遍出現在明人的詩話中，如謝榛《四溟詩話》云：

> 憲王南山素嗜談禪，詩以妙悟，信乎伯仲齊名，豈非寒山拾得化身耶？〔註39〕

又曰：

> 劉長卿……又〈贈別玉峰上人〉詩曰：「關山去迢遞，飛錫有誰同？行苦三乘裏，心開萬法中。定回雲滿榻，偈後月低空。相憶聽鐘磬，泠然度曉風。」此作乃見超悟，禪家之正宗也。〔註40〕

詩主妙悟乃是自宋以來即有的現象；畫主妙悟，則迄明代方成文人畫特有的美學要求，文人畫即是在這種要求創作者之「悟」、講究感性主體之「以意得」、放棄傳統的繪畫技巧、強調「攤燭作畫，正如隔簾看月、隔水看花，意在遠近之間」〔註41〕的主觀美學思想中，逐漸形成「簡易」的畫風，演變至清初，於是有石濤「一」畫理論的出現。

然而繪畫藝術若因此發展到超越的哲學境界，本身便容易產生極大的危機，此如卡西勒所言：

> 按照謝林的說法，美是表現在有限形象中的無限。美由此變為宗教崇拜的對象，與此同時它又處在失掉自己基地的危險中。它如此高升到感性世界之上，以致我們忘掉了它的地上根源，它具有人性特點的根源。它的形而上的合法性預示了要變為它的特定本質和本性的否定。〔註42〕

〔註39〕謝榛《四溟詩話》卷四。
〔註40〕同上。
〔註41〕董其昌《畫禪室隨筆》卷四〈雜言上〉。
〔註42〕卡西勒《語言與神話》，頁108。

此段言論說明了一個極為重要的觀點，即：藝術之成為藝術，必然有其工具性的根據與限制，若超越了工具性所能負荷的限度之外，成為超越的哲學概念時，藝術便喪失了成就其為藝術的本質與條件。若以此觀點來審視晚明的繪畫，其技巧簡約到具抽象概念之「一」畫時，繪畫之所以成為繪畫的特色已逐漸退位，造成詩化之畫，由原本具備的空間化藝術轉向律動性的時間化藝術，形成近乎宗教經驗的神秘境界，繪畫於是陷入了自己所構築的危機中，極力強調創作者主體修養的體證工夫，易造成「人格高則畫格自高」的過度詮釋，如何良俊《四友齋畫論》曰：

> 衡山本利家，觀其學趙集賢設色與李唐山水，小幅皆臻妙。
> 蓋利而未嘗不行者也。戴文進則單是行耳，終不能兼利。
> 此則限於人品也。

其評文徵明為利家而兼有行家之長、戴進專為院畫行家，此說固然。但若將藝術風格過度地與人格並比而論，則未必也。西方美學家克羅齊對「風格即人格」的說法有通透的批評，其謂：

> 風格即人格說，只有兩個可能：一是完全空洞底，如果它意指風格即具風格方面底人格，即只指表現底活動那一方面底人格；一是錯誤底，如果要想從某人所見到而表現出來底作品推出他做了什麼，起了什麼意志，這就是肯定知識與意志之中有邏輯底關係。」〔註43〕

前者是片面地以藝術所表現出來的有限風格，來涵括藝術家多變的人格；後者則是以知識與意志為一有機結構，創作者透過作品所傳達的，即其自身所代表的意志。

　　明代此種「人格與風格」相結合、以致過度強調意趣的畫風，產生了種種弊端，謝肇淛對此有嚴厲的批判，其謂：

> 今人畫以意趣為宗，不復畫人物故事，至花鳥翎毛，則輒卑視之；至於神佛像及地獄變相等圖，則百無一矣。要亦取其省而不費目力，若寫生等畫，不得不精工也。宦官婦

〔註43〕克羅齊《美學原理》，正中書局，民國78年4月，頁55。

> 女每見人畫，輒問甚麼故事？談談者往往笑之，不知自唐
> 以前，名畫未有故事者。蓋有故事，便須立意結構，事事
> 考訂，人物衣冠制度、宮室規模大略，城郭山川，形勢向
> 背，皆不得草草下筆；非若今人任意師心，鹵莽滅裂，動
> 輒托之寫意而止也。〔註44〕

謝氏乃萬曆進士，與董其昌所提倡之文人畫同一時期，其言說明了晚
明山水畫地位取代人物畫，成爲繪畫的主要內容，和早期山水作爲人
物之襯托背景而言，其發展與地位更迭，實不可同日而語。然由山水
畫發展至明末文人畫風，已臻極致，寫意之要求、主體心靈之強調，
在在將繪畫導入絕對主觀的境界中，故引起反動的言論，謝氏之言，
無異給予文人畫一大棒喝。

　　由以上所言，可知晚明繪畫發展的危機：自強調氣韻生動、簡淡
墨戲的現象而言，晚明的個體自覺，使藝術面相躍昇到一哲學性的境
界，藝術不再是模倣自然，而是具有高度的任意性與主觀性。但過度
地強調創作主體的風度韻致，便會激生出相對的爭議。關於明清文士
對明代畫論的反省，可歸納如下二點：

（一）對偏重創作主體氣韻、不求筆墨技法之畫風的反省

　　如鄒一桂《小山畫譜》曰：「愚謂即以六法言，亦當以經營位置
爲第一，用筆次之，傳移模寫應不在畫內。而氣韻則畫成後得之。一
舉筆即謀氣韻，從何著手乎？以氣韻爲第一者，乃鑑賞家言，非作家
法也。」鄒氏將構圖佈局列爲繪畫的首要科目，而將氣韻視爲鑑賞者
必備的要素，據其言，顯然較強調氣韻之爲作家個人修養，而忽略了
作品中氣韻風格的重要性。

（二）對規範性的「法」之調和

　　如胡應麟《詩藪》內編卷五曰：「漢唐以後談詩者，吾於嚴羽卿
得一悟字；於明李獻吉得一法字，皆千古詞場大關鍵。第二者不可偏
廢，法而不悟，如小僧縛律；悟不由法，外道野狐耳。」與法的思考

〔註44〕謝肇淛〈五雜組論畫〉，《中國畫論類編》頁 127。

相連帶的觀念乃是「本色」的反省。宋代以來對此問題的討論，引發了直抒性靈的創作態度，突破規範的牢籠，代之而起的，卻是超越於法而又不遽事捨法的辯證解決方式。明代中葉以後，詩之反前後七子，與畫之反浙派風格的現象，均爲此一思潮下的結果。這種必然的發展，也同時隱伏了清代繪畫不得不變的契機。

第六章　結論與展望

　　廣義的「文」，指天地造化的自然之文，狹義而言，則指依此自然之文所創作的文字藝術，唐朝李百藥〈北齊書文苑傳序〉謂：「夫玄象著明，以察時變，天文也；聖達立言，化成天下，人文也。達幽顯之情，明天人之際，其在文乎！」文的功能，在探究隱微幽渺的天人關係，由文的創作，也許能揭示更普遍的真理，成就人文世界的真實面貌。晚明的繪畫理論在主文的抽象概念下，成為抽象概念的具體顯現，故南宋鄧椿《畫繼・論遠》云：「畫者文之極也。故古今之人，頗多著意。……其為人也多文，雖有不曉畫者寡矣；其為人也無文，雖有曉畫者寡矣。」其將繪畫創作的主體，界定在具備文字能力的文人階層，可見文人的階層意識業已具備形成，再經過明代文字崇拜的力量逐步增強，文人在社會的地位，成為一強固的族群，不僅掌握了文學藝術的脈動，也為中國的文化樹立了一特殊的型態，一種富有哲理思維的美感特質。

　　本論文以晚明的繪畫理論為著眼點，探討繪畫與詩歌的關係。由繪畫與詩歌同源，進而論證繪畫的審美意識朝詩歌過渡，顯示以詩歌為主的文字力量乃是中國藝術演變之歸趨，而此文字力量所表現的「比興寄託」的方式又是基於抒情自我的要求。緣此設準，本文以四章正文加以作理論的開展如下：

　　第二章首先開宗明義，說明畫論的詩化過程及其美學觀點。在〈畫譜類的出現〉一節中，論述畫譜一類在明代的藏書目錄中出現，顯示繪畫理論在現代有重要的發展。由畫譜類所著錄的書目中歸納出兩個現象：一為繪畫理論大量出現在明代，尤其是明中葉至晚明；二為明代畫譜類書目的作者，其籍里集中在江南地區，以蘇州府的吳縣和松江府的華亭縣為代表。前者與沈周、唐寅、文徵明、祝允明等吳派畫風同時，後者年代相當於董其昌、陳繼儒、莫雲卿等為首的松江派。畫譜作者與畫派代表有許多疊合之處，檢視兩類人士的文藝才學，率皆工詩善畫，且多以詩入畫，顯示明中葉迄晚明的繪畫理論正逐漸朝詩歌過渡。不僅畫風傾向於率意、乘興之作，而且理論中時時指向與詩歌相同的審美趣味。

　　〈詩化的過程〉旨在說明晚明詩學理論的重點在於反省詩與史、比興寄託的意義內涵。繪畫理論受詩學的影響，其所關注的問題也集中在創作過程中的興發妙悟。由創作者與鑑賞者的共同參與，以成就藝術品整全的美感意義。〈工具本質的超越〉指出繪畫理論在詩歌化的過程當中，提出了「寫」的創作方法。以「寫」一己之情思替代了「繪」外物的形體。將繪畫創作自客觀描模外物的寫實性格，提昇為主觀寫意的抒情精神，突破了規範性「法」的限制，使繪畫創作具有天才式的隨機性。繪畫作為一門藝術，工具原本是其存在的根據與先天不可逃避的限制，但在晚明的繪畫理論體系中，卻一一將之提昇、轉化，給予一種超越辯證的合理安排。

　　在〈畫論詩化的美學觀〉一節中，論證畫論詩化所提出的美學觀點，均與晚明詩學所討論的主要課題相同。如「氣韻」與「性靈」，強調主體心靈的真情發露，具有一種「求真」的精神，與六朝時期畫論所提出的「氣韻」，其指涉的內涵不同。再如「簡淡」，不僅為詩歌與繪畫共同的審美要求，更為中國哲學思想的最高境界。繪畫創作必須經由簡、淡，才能逐漸逼近抽象思考的層面，也才能涵容更豐富的意義、表現更隱微糾葛的情思。最後，繪畫理論所強調的墨戲、天趣，

旨在對治宋、元、明初以來院派繪畫的創作觀，與詩歌創作不可言喻、不涉理路、不落言詮，惟講求興趣、性靈的精神相通。繪畫的遊戲性質，也成為自身向詩論過渡中，最為突顯的藝術主張。

第三章則由晚明整體社會背景作一考察，提出與畫論詩化相關的社會條件。文分三節：〈江南的藝術風尚〉指出：江南地區，由於歷史發展的因素，自唐代中期以後，已成為中國歷代經濟文化高度發達的區域。尤其以蘇州府、松江府所統轄的郡縣最為豐饒，此一地區均為全國歷年稅收最高者，以此優渥的經濟條件，吸引文人雅士盡萃於斯，造成文學藝術的興盛。在江南所發展的各種文學藝術中，尤以詩歌和繪畫為代表，其因為科舉考試以進士為貴，進士一甲三名可進入翰林院，享有古文詞的訓練與優越的升遷管道。翰林院的文官，又多為江南籍里之人士，即使進士落第的學人秀才，亦有頗具詩名的江南才子，故江南地區的詩歌風尚為全國之冠。是輩以文詞擅名的詩人，又多為繪畫方面的作手，明代吳中繪事遂凌越全國，各方好手均集聚於此，於是能詩擅畫，以詩入畫，成為當時文人普遍的藝術風尚。鼓動此種藝術風尚的力量，乃由於經濟力刺激文化消費，產生一批收藏古董時玩的好事家與賞鑑專家。不論金石、書畫、陶瓷、銅器、詩文、圖冊等，均為典藏與品玩的對象。賞鑑家以其廣博的素養與天賦法眼，其評鑑的價值標準勢必成為時人之所趨。晚明董其昌挾其文人畫家兼著名賞鑑家的聲譽，高倡文人畫思想，使得文人山水畫成為晚明繪畫主流，也促進畫論詩化的加速發展。

〈文字崇拜的傳統〉一節，說明中國文字有強烈的哲學意義。漢儒通過對文字的字形解析，建構一套認知世界的符號體系，這套符號系統主導著整個中國文化精神的走向，不但文化中的知識階層以之為生存的依靠，即使上自帝王、下迄布衣，莫不歆羨能掌握此文字符號的文人階層。社會以此為尚，文人普遍受到尊崇，各種階層的人物，紛紛向文人學習、與之交通。社會上各種場合，亦必須借重文字的神

秘力量，以達成祝賀、弔唁、管理、結黨、鑑賞等目的。就明代而言，明太祖開國以文字力量統治、籠絡文人；明世宗崇奉道教，以文字賀唁表其災祥之象；文人士子，以文字之會互結黨羽；藝術賞鑑，以文字之抽象思維爲審美依歸……，各類文字崇拜的方式，構成中國文化極爲特殊的面相，形成一種主文的文化傳統。

〈文人的禪悅之風〉則顯示所謂的「禪悅之風」，自宋已有，入明尤烈，其興盛之因，一則由於理學汲取禪宗思想而發展，一則文人士大夫喜與禪僧交遊，禪僧文人化、文人禪僧化，遂使明代社會濡染禪風，個個講道、人人談禪。但禪宗發展至晚明，已漸趨式微，然而禪悅之風反而愈演愈烈，何以故？其因乃針對宋明理學的反動。理學自程頤、朱熹以下，對「理」與「氣」作了分判，謂「理」者形而上之道、「氣」者形而下之器，主張「明天理、滅人欲」。此說大抵成爲宋明儒者所持之看法。直到陸、王心學興起而更張，認爲理與欲乃一體之兩面，天理即人欲、吾心即天道，王陽明更將禪宗對心的重視納入其理論體系中。陽明一派主張心即理的學說成爲明代中葉以後思想上的主流，其衍波所及，甚至認爲天理自在人欲中求，穿衣喫飯即爲天理，甚者更提出「現成良知」的說法，導致士大夫以奇以怪爲癖的習尚。在理學發展演變的過程中，禪宗思想爲了因應理學的批判，內部也起了根本的變動。禪宗自六祖慧能以後，雖分出五宗，所謂潙仰、臨濟、曹洞、雲門、法眼，然各宗並未有明眼宗師出現，至元、明以後更是宗門漸衰，不復唐代氣象。但晚明一度掀起禪悅之風，不僅文人習禪談禪，更吸收禪宗思想表現於各方面，文人的生活藝術無不籠罩在「童心」、「妙悟」、突破以往成規、強調個性解放的審美意識中，以此結合禪宗「呵佛罵祖」的悟道方式，造成整個時代反禮教束縛的風潮。繪畫理論也批判南宋以來的院畫與畫工之作，主張「師己心而不師古人」的創作原則，而逐漸走向文學詩化的寫意墨戲中。

第四章以探討畫論何以在晚明詩化的理論基礎爲主要論述焦

點。在〈宋元詩畫同源的意識〉中認爲：晚明畫論詩化的主導力量，在於文人畫思想的倡導者，如董其昌、陳繼儒、莫是龍等人。文人畫思想眞正成爲畫壇的一種創作方式，並發展成中國後期繪畫藝術的主流者，關鍵則在於北宋。北宋文人意識的興起，使藝術走向以文人主觀的審美體驗爲主的創作型態。蘇東坡對詩、畫關係的看法，也深深地影響著元、明以後的詩、畫創作。東坡強調「詩畫一律」，其共同的審美要求是「清新」與「天工」，即不假雕飾、純任自然的創作原則，不以追求形似爲尙，而力求以創作主體對創作對象所掌握的精神趣味爲目標。在歷代畫家中，東坡特別標舉吳道子、王維兩人，認爲二人畫作風格不同，各具千秋。若以文人畫思想而言，則王維能融合詩、畫，自鑄新幅。王維在明代畫壇上的地位，因東坡在作品中反覆稱賞而身價益高。東坡對宋、明文人的影響力，遍及於詩、畫及藝術賞鑑各方面，故其對王維的推崇與論詩、畫同源的觀念，便爲宋、元、明以後的畫論所沿用。晚明董其昌等人正式提出「文人畫」的理念，更將詩歌的審美興味運用於繪畫理論中，即是受了東坡詩論與畫論的影響。

　　〈南北分宗與頓悟之旨〉一節則將晚明繪畫理論向文學——乃至詩歌理論過渡的典型代表定爲董其昌所提倡的文人畫理論。在中國繪畫發展史上，「文人畫」一詞出現得極晚，要遲至明代末葉才開始流行，前此則僅用「士人畫」、「士夫畫」、「士大夫畫」等語詞。董其昌提倡「文人畫」，並援用禪宗南北分宗的宗派觀念，建立了一套繪畫上的畫派歷史：北宗由唐代李思訓、李昭道父子的青綠山水、下迄宋之趙伯駒、趙伯驌、以至馬遠、夏圭，此派爲精工之鉤研法，乃董氏所謂「漸宗」；南宗文人畫則自王維首創渲淡之法，歷傳張璪、荊浩、關仝、董源、巨然、郭忠恕、米家父子，乃至元代四大家黃子久、王叔明、倪元鎭、吳仲圭，降及明代，則沈周、文徵明、唐寅遠接衣鉢，最後殿軍則爲董其昌本人。觀此歷史之建構，再觀董氏評南宗文人畫爲禪家之頓悟，評北宗設色山水爲禪家之漸悟，在價值評斷上顯然賦

予南宗潑墨山水極高的地位。且繪畫理論以臨濟宗的「單刀直入」、「一超直入如來地」的頓悟之旨作為其工夫進路，於是南禪的頓悟思想，成為詩、畫、禪三者之間共通的審美要求，亦即支撐畫論詩化的理論基礎。

經由以上各章的論述可推知，晚明繪畫理論在逐漸完成詩化的過程中，必然會產生許多歷史解釋上的困境，故第五章〈畫論詩化的反思〉對此提出三方面的反省：

一、禪宗的「南北分宗」說，並不始於慧能、神秀之時代，繪畫上的南北分派也不始於王維的文人畫。「文人畫」一詞乃由董其昌所提出，其目的在於為晚明紛亂的畫壇尋找一個最高的美學典範，並藉著分宗分派的歷史建構，將自我納入「正統」的歷史脈絡中，藉以提昇本身的繪畫地位，故「分宗說」的形成，背後涉及一人為因素的權力鬥爭與勢力消長。

二、藝術發展的規律，由依賴工具性的自我成立，至質疑本質、否定自身賴以存在的工具限制，其間有一辯證的哲學理路存在。詩歌之所以存在的根據為語言文字。然至宋代，語言文字的重要性已開始受到質疑，「忘言以得意」、「捨象以盡意」成為宋代詩學的主要課題。繪畫的發展亦循此否定自身的規律向前遞進。唐代以前，人物畫為繪畫的主流；唐代以後，山水畫的地位逐漸提昇，並取代人物畫成為爾後中國畫的代表，此種藝術向抽象符號遞嬗的規律，加上「正變」的典範轉移，正可顯示出晚明文人畫思想何以走向詩化的寫意審美觀。

三、繪畫的文學化，表現得最直接的便是工具本質的超越。由「繪」而「寫」，由鉤勒外物進而抒寫作者內心情志，和當時詩歌理論普遍反省「詩史」、「本色」、「妙悟」等美學課題結合，逐漸趨近文字化的線條藝術，放棄了繪畫本身所以成就繪畫的本質，轉而強調形而上──接近宗教──禪宗「妙悟」的神秘經驗與創作主體的個人修為。這樣的美感要求，產生了任意師心、動輒託諸寫意的遊

戲態度，也出現了否定本質的危機，故引發了清代以後繪畫理論的變革。〔註1〕

綜上所論，運用美學的方法研究，在台灣學術界之發展，迄今仍處於起步階段，許多課題，仍亟待開發，尤其各門類藝術之間的關係研究，更是今後美學研究的重點之一。由「晚明畫論詩化」此一藝術分合演變的課題，可衍生出其他相關問題的討論，諸如詩歌藝術與音樂、戲曲藝術之間的感通、晚明「情」、「志」或「情」、「欲」衝突調和之研究、明末清初賞鑑藝術之研究⋯⋯等等。

其中第三類課題，可跨越藝術分類上的限制，探討晚明至清初賞鑑藝術的審美意識。由於晚明文人文化的特殊性格，加之社會經濟已能支持文人去追求各類美感的享受，各式珍玩工藝皆在其要求下，競相追求相同的標準。〔註2〕故各門類藝術在評價方面必然會趨於一共同的審美意識與審美心理。此審美意識及心理可擴及各個層面，包括對人物賞鑑「以癖為美」的心理分析，及其與六朝人倫品鑑的審美意識之差異、對古籍版本、裝幀藝術之講求、對茶藝、陶瓷古玩、園林建築的審美態度、以及書法、繪畫、詩文、戲曲之行、利鑑定、賞鑑家與好事家的藝術活動、乃至於晚明由賞鑑藝術所構成的社會消費族群之分析⋯⋯等等，凡此種種藝術賞鑑的相關問題，無一不緊緊扣住文人的審美意識與心態。而此類課題，目前研究成果尚待開發，多可作為未來加以著力的方向。本論文限於篇幅與學力，未及處理，亟盼來日繼續鑽研。至於文中舛謬之處難免，尚祈方家指正。

〔註1〕 有關清代繪畫理論對晚明之「承」與「變」，請參閱高木森《中國繪畫思想史》第五章第六節。

〔註2〕 石守謙〈傳統美學思想與藝術批評〉，收入《美感與造形》，聯經出版事業公司，民國79年2月，頁56。

參考書目

壹、專書之部

一、明人論著

1. 《寓意編》，都穆，《美術叢書》。
2. 《四友齋畫論》，何良俊，《明人畫學論著》。
3. 《中麓畫品》，李開先，《明人畫學論著》。
4. 《天形道貌》，周履靖，《明人畫學論著》。
5. 《畫箋》，屠龍，《美術叢書》。
6. 《畫禪》，釋蓮儒，《美術叢書》。
7. 《畫說》，莫是龍，《美術叢書》。
8. 《畫眼》，董其昌，《明人畫學論著》。
9. 《董華亭書畫錄》，董其昌，《靈鶼閣叢書》。
10. 《國朝吳郡丹青志》，王穉登，《明人畫學論著》。
11. 《畫塵》，沈灝，《明人畫學論著》。
12. 《畫引》，顧凝遠，《明人畫學論著》。
13. 《繪妙》，茅一相，《明人畫學論著》。
14. 《汪氏珊瑚網畫繼》，汪砢玉，《明人畫學論著》。
15. 《雜評》，佚名，《明人畫學論著》。
16. 《畫品》，楊慎，《明人畫學論著》。
17. 《容臺集》，董其昌，國立中央圖書館。
18. 《畫禪室隨筆》，董其昌，《美術叢書》。
19. 《升庵詩話》，楊慎，上海古籍出版社。

20. 《藝苑巵言》，王世貞，《歷代詩話續編》。
21. 《萬曆野獲編》，沈德符，《筆記小說大觀》。
22. 《太平清話》，陳繼儒，《筆記小說大觀》。
23. 《傳習錄》，王守仁，臺灣中華書局。
24. 《焚書》，李贄，漢京文化出版公司。
25. 《藏書》，李贄，學生書局。
26. 《竹窗三筆》，雲棲袾宏，《大藏經補編》。
27. 《空同生先集》，李夢陽，偉文圖書公司。
28. 《大復集》，何景明，偉文圖書公司。
29. 《湯顯祖詩文集》，湯顯祖，偉文圖書公司。
30. 《白蘇齋類集》，袁宗道，偉文圖書公司。
31. 《袁中郎全集》，袁宏道，世界書局。
32. 《珂雪齋前集》，袁中道，偉文圖書公司。
33. 《珂雪齋近集》，袁中道，偉文圖書公司。
34. 《遊居柿錄》，袁中道，台北書局。
35. 《瑯嬛文集》，張岱，淡江書局。
36. 《列朝詩集小傳》，錢謙益，上海古籍出版社。
37. 《四溟詩話》，謝榛，《歷代詩話續編》。
38. 《薑齋詩話》，王夫之，清詩話。
39. 《日知錄》，顧炎武，文史哲出版社。
40. 《文淵閣書目》，楊士奇，廣文書局。
41. 《百川書志》，高儒，《書目類編》。
42. 《千頃堂書目》，黃虞稷，廣文書局。
43. 《紅雨樓家藏書目》，徐𤊹，《書目類編》。
44. 《寶文堂書目》，晁瑮，《書目類編》。
45. 《世善堂藏書目錄》，陳第，《書目類編》。
46. 《菉竹堂書目》，葉盛，《書目類編》。
47. 《絳雲樓書目》，錢謙益，廣文書局。
48. 《述古堂藏書目》，錢曾，廣文書局。

二、古籍專著

1. 《歷代名畫記》，張彥遠，《美術叢刊》。

2. 《圖畫見聞誌》，郭若虛，《美術叢刊》。

3. 《畫繼》，鄧椿，《美術叢刊》。

4. 《老子集註》

5. 《周易集解》

6. 《文心雕龍註》，范文瀾註，學海出版社。

7. 《蘇東坡全集》，蘇東坡，世界書局。

8. 《朱子語類》，朱熹，上海古籍出版社。

9. 《明會要》

10. 《明史紀事本末》

11. 《歷代詩話續編》，木鐸出版社。

12. 《圓覺經大疏鈔》，《卍續藏經》。

13. 《高僧傳》，《大正藏》。

14. 《居士傳》，姚際恆，《卍續藏經》。

15. 《明史》，張廷玉，鼎文書局。

16. 《廿二史箚記》，趙翼，世界書局。

三、近人論著

1. 《拉奧孔——詩與畫的界限》，萊辛，駱駝出版社。

2. 《美學》，黑格爾，里仁書局。

3. 《美學原理》，克羅齊，正中書局。

4. 《藝術哲學大綱》，柯林烏德，水牛出版社。

5. 《藝術論》，托爾斯泰，遠流出版公司。

6. 《西洋六大美學理念史》，劉文潭譯，丹青圖書公司。

7. 《語言與神話》，卡西勒，久大桂冠聯合出版。

8. 《西方美學導論》，劉昌元，聯經出版事業公司。

9. 《中國繪畫史》，高居翰，雄獅出版公司。

10. 《中國繪畫史》，鈴木敬，故宮博物院。

11. 《藝術史的原則》，韓瑞屈‧沃夫林，雄獅出版公司。

12. 《藝術社會學》，陳秉璋、陳信木，巨流圖書公司。

13. 《中國繪畫史》，俞劍華，商務書局。

14. 《書畫書錄解題》，余紹宋，臺灣中華書局。

15. 《美學的散步》，宗白華，洪範書店。

16. 《美的歷程》，李澤厚，谷風書店。

17. 《詩言志辨》，朱志清，臺灣開明書局。

18. 《中國藝術精神》，徐復觀，學生書局。

19. 《中國繪畫理論》，傅抱石，華正書局。

20. 《元明繪畫美學》，郭因，金楓出版社。

21. 《中國古代文藝美學範疇》，曾祖蔭，文津出版社。

22. 《中國畫論類編》，俞崑編著，華正書局。

23. 《中國美學史》，李澤厚、劉綱紀，谷風出版社。

24. 《中國美學思想史》，敏澤，齊魯書社。

25. 《哲學人類學序說》，史作檉，仰哲出版社。

26. 《藝術的奧秘》，姚一葦，臺灣開明書店。

27. 《美的範疇論》，姚一葦，臺灣開明書店。

28. 《文學與美學》，龔鵬程，業強出版社。

29. 《文化文學與美學》，龔鵬程，時報出版公司。

30. 《文學批評的視野》，龔鵬程，大安出版社。

31. 《詩史本色與妙悟》，龔鵬程，學生書局。

32. 《傳統、現代、未來——五四後文化的省思》，龔鵬程，金楓出版社。

33. 《江西詩社宗派研究》，龔鵬程，文史哲出版社。

34. 《文化符號學》，龔鵬程，學生書局。

35. 《比興物色與情景交融》，蔡英俊，大安出版社。

36. 《中國古代繪畫名品》，石守謙，雄獅圖書公司。

37. 《籠天地於形內——藝術史與藝術批評》，郭繼生，時報文化出版公司。

38. 《藝術感通之研究》，許天治，臺灣省立博物館。

39. 《詩與畫》，戴麗珠，聯經出版事業公司。

40. 《中國繪畫思想史》，高木森，東大圖書公司。

41. 《文學藝術家智能結構》，林建法、管寧選編，漓江出版社。

42. 《文藝學：歷史與方法》，劉夢溪，北京大學出版社。

43. 《興的源起》，趙沛霖，明鏡出版社。

44. 《國史大綱》，錢穆，臺灣商務印書館。

45. 《中國哲學史新編》，馮友蘭，仰哲出版社。

46. 《新編中國哲學史》，勞思光，三民書局。

47. 《左派王學》，嵇文甫，國文天地雜誌社。

48. 《理學範疇系統》，蒙培元，北京人民出版社。

49. 《明代文學批評研究》，簡錦松，學生書局。

50. 《晚明性靈小品研究》，曹淑娟，文津出版社。

51. 《晚明小品與明季文人生活》，陳萬益，大安出版社。

52. 《晚明思潮與社會變動》，淡江大學中文系主編。

53. 《明代詩畫合論之研究》，鄭文惠，政治大學中研所碩士論文。

54. 《明代詩畫對應關係之探討——以詩意圖、題畫詩爲主》，鄭文惠，政治大學中研所博士論文。

55. 《晚明文人型態之研究》，黃明理，師範大學中研所碩士論文。

56. 《晚明文人文自覺意識及其實踐之研究》，盧玟楣，淡江大學中研所碩士論文。

57. 《董其昌逸品觀念之研究》，毛文芳，淡江大學中研所碩士論文。

58. 《中國近世宗教與商人精神》，余英時，聯經出版事業公司。

59. 《中古史學觀念史》，雷家驥，學生書局。

60. 《中國禪宗史》，釋印順，東初出版社。

61. 《明末佛教研究》，釋聖嚴，東初出版社。

62. 《明代思想史》，容肇祖，臺灣開明書店。

63. 《禪宗與中國文化》，葛兆光，文津出版社。

64. 《中國禪學思想研究》，何國詮，文津出版社。

65. 《佛教史略與宗派》，木鐸出版社。

66. 《參禪與念佛——晚明袁宏道的佛教思想》，邱敏捷，商鼎文化出版社。

67. 《意象的流變》，《中國文化新論·文學篇二》。

68. 《美感與造形》，《中國文化新論·藝術篇》。

69. 《中國目錄學》，昌彼得、潘美月，文史哲出版社。

70. 《佛光大辭典》，佛光出版社。

貳、期刊之部：

1. 〈中國詩與中國畫〉，錢鍾書，《中國畫研究》第二期。

2. 〈文人畫的價值〉，陳衡恪，《中國畫研究》第一期。

3. 〈明代文人結社年表〉，郭紹虞，照隅室古典文學論集。

4. 〈明代的文人集團〉，郭紹虞，照隅室古典文學論集。

5. 〈明季杭州讀書社考〉，朱倓，《明史研究論叢》。

6. 〈文學研究的美學問題（上）──美感經驗的定義與結構〉，高友工，《中外文學》七卷十一期。

7. 〈文學研究的美學問題（下）──經驗材料的意義與解釋〉，高友工，《中外文學》七卷十二期。

8. 〈明鏡與泉流──論南宗禪影響於詩的一個側面〉，孫昌武，《東方學報》。

9. 〈禪與詩畫──中國美學之一章〉，邢光祖，《華岡佛學學報》。

10. 〈從繪畫看明代及清初社會的文人業餘精神〉，張永堂譯，中國思想與制度論集》。

11. 〈晚明江南佛學風氣與文人畫〉，吳因明，《新亞書院學術年刊》二期。

12. 〈知性的反省──宋詩的基本風貌〉，龔鵬程，《中國文化新論‧文學篇》二。

13. 〈胡應麟詩藪的辨體論〉，簡錦松，《古典文學》第一集。

14. 〈論元代題畫詩〉，包根弟，《古典文學》第二集。

15. 〈論明代文學思潮中的學古與求真〉，簡錦松，《古典文學》第八集。

16. 〈從民俗趣味到文人意識的參與〉，吳璧雍，《中國文化新論‧文學篇》二。

17. 〈蘇和宋代文人畫〉，王遜，《美術研究》1979 第一期。

18. 〈詩畫本一律，天工與清新──蘇軾藝術觀的再認識〉，孫克，《美術研究》1982 第一期。

19. 〈蘇軾的文人畫觀論辯〉，阮璞，《美術研究》1983 三、四期。

20. 〈論繪畫中的語言狀態〉，丁一森，《美術研究》1988 第四期。

21. 〈簡談藝術與宗教〉，洪毅然，《中國畫》1984 第一期。

22. 〈文人畫資料選輯〉，《中國畫研究》第一期。

23. 〈中國畫審美意識縱橫談〉，程大利，《藝術百家》1987 第三期。

24. 〈董其昌和他的文人畫思想〉，姜德溥，《美術研究》1990 第一期。

25. 〈古代書法審美意識對繪畫的影響〉，宋民，《美術研究》1990 第一期。

26. 〈文學語言符號和形象思維〉，李滿，江西社科院 1992 第二期。

27. 〈明太祖的文字統治術〉，羅炳綿，《中國學人》第三期。

28. 〈明代諸帝之崇尚方術及其影響〉，楊啓樵，《明史研究論叢》。

29. 〈家世地域與漢唐宋明的朋黨〉，雷飛龍，《政治大學學報》十四期。

30. 〈董其昌與正宗派繪畫理論〉，方聞，《故宮季刊》二卷三期。

31. 〈明末肖像畫製作的兩個社會性特徵〉，李國安，《藝術學》第六期。

32. 〈從嘉定朱氏論明末清初工匠地位的提昇〉，嵇若昕，《故宮學術季刊》九卷三期。

33. 〈詞與畫──論藝術的換位問題〉，饒宗頤，《故宮季刊》八卷三期。

34. 〈晚明蘇州繪畫中的詩畫關係〉，劉巧楣，《藝術學》第六期。

35. 〈詩畫共通理論與文人文化之成長──以宋明二代轉化歷程為例〉，鄭文惠，《中華學苑》四一期。